與花一起過日子・四時花草

從一枝花的呈現到多種類插花，及大型枝材運用

谷 匡子 ◎ 著

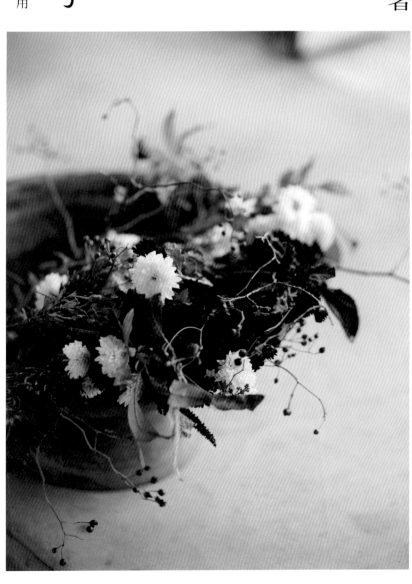

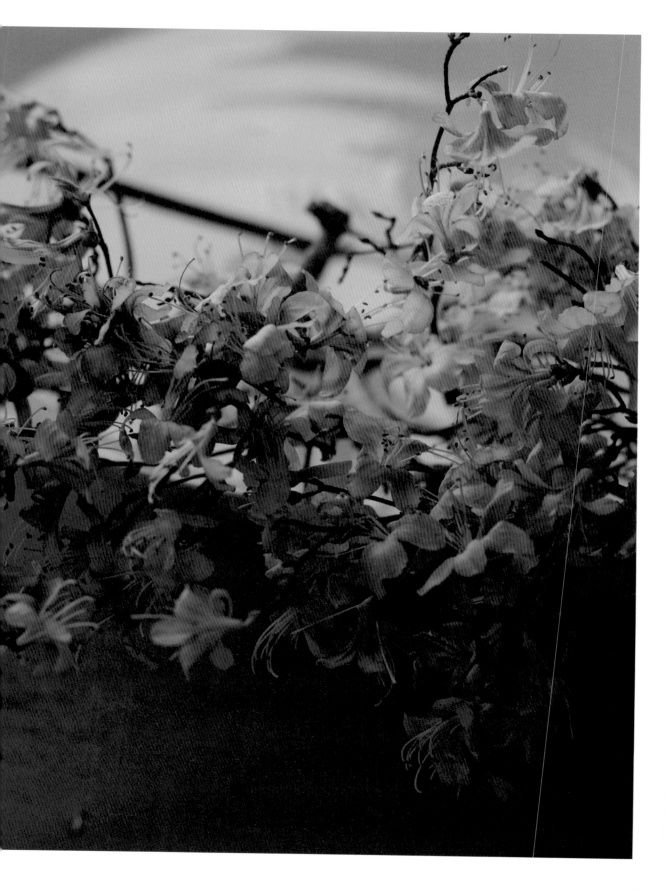

我的孩提時代，在經營書店的家庭中成長，

由於父親是公務員，因此由祖母和母親負責店務。

從早上七點到晚上八點，馬不停蹄地開店、顧店和配送、收錢等，

全家人都要幫忙店務和家事。

在這樣的生活中，我所負責的是早晚替供奉給神佛的鮮花換水插花。

我相當喜愛這個工作，自幼就認為插花是我的責任。

掃墓時，去花店買花，我也會自動幫忙。

當客人上門時，端茶、清掃房間，並讓室內通風，再插上鮮花。

母親和祖母教導了我，在鄉下老家的這樣平凡生活。

在家門前的花圃種植球根，播種種花，

比起和誰一起去玩，我更喜歡一個人靜靜的玩泥巴、照顧花朵。

當我18歲就讀大學時，由於生病輟學，爾後我便下定決心朝花藝的道路邁進，

自此已過了30年。說老實話，至今都是為了生活而插花，

爾後的日子，我想為插花而活。

以大自然分享予我們的花，陳列在那裡的花作、

盛裝花作的容器、放置花作的場域，還有感受這一切美好的人……

本書以插花記錄了我每天的感受，我以手所展演的花枝之美，

花枝的溫柔、堅強、豁達，還有溫暖。

我於追尋這美好回憶的同時，於未來也將繼續傳遞著花的心意。

目錄

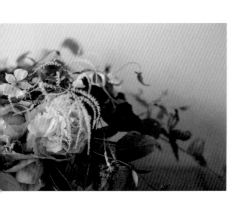

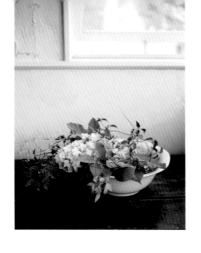

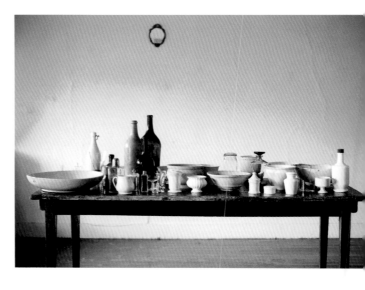

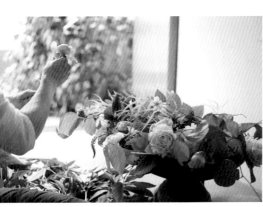

封面

花器／18世紀德國的水盤（gallery uchiumi）

花／嵯峨菊・實生菊・三葉木通・紫金牛（水野久）

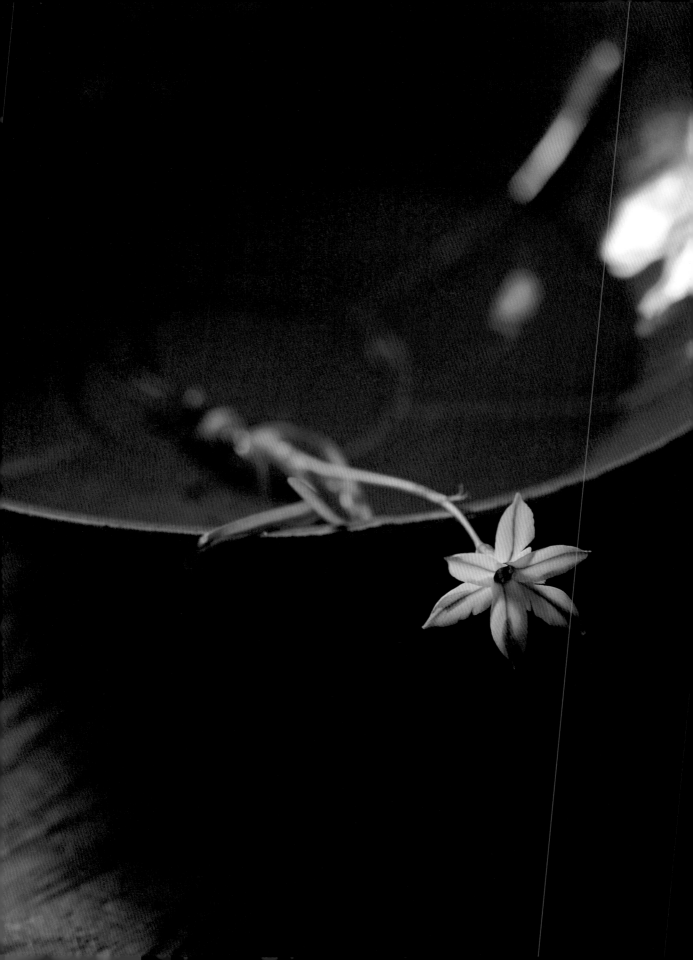

第一章

四季珍愛的花之姿

春、夏、秋、冬……日本擁有著美麗的四季。

因應時節的花、木、草、果實，

當季獨有的鮮嫩姿態，讓整個空間鮮明了起來。

滿足了觀賞者也豐富了插花者心靈，

是令人喜愛的存在。

春

當融雪的水流聲，在耳邊舒暢地響起時，

吹拂的風略帶溫度，洋溢著和煦的氛圍。

一直覆蓋在積雪的土壤裡，

比露出於表面之處更加溫暖，

彷彿是想要將濕冷厚重的落葉頂起來似的，

小小的款冬花莖從土壤中探出頭來。

在柔光之中，樹木開始萌芽，

接二連三地綻放的花，宣告了明媚春日的到來。

萌芽的時刻，

即為生命誕生之時。

銳不可擋的光芒，令人深深著迷！

曾聽到有人以「花朵領先於葉片綻放。」來形容春花。當降雪轉變成下雨時，以金縷梅為首，通條木、山茱萸、三椏烏藥、連翹、大果山胡椒、穗序蠟瓣花、百子蓮、三叉木等，山中的樹木依序萌芽，綻放出黃花。盛開於山野間的春花，就如單純的少年般，開始綻放花朵，但若仔細觀察，其實它們個個都相當細緻優美，隨著枝葉，開始綻放花朵，但若仔細觀察，其實它們個個都相當細緻優美，隨著每場雨的落下，樣貌逐漸蛻變為嫩葉。春天，就是從黃花開始的。在這樣的風景中以桃花、杏花、木蘭、山櫻花等，增添桃紅色和櫻粉色，接著白木蘭、合軸莢蒾、日本辛夷、小手毬、雪柳、雞麻等的白花，像是不落人後似地相繼綻放。在春天這樣的季節中，花朵源源不絕地盛開在山林原野，展現得和煦熱鬧。腳邊的野草則有一輪草、鵝掌草、銀線草、淫羊霍、山東萬壽竹及豬牙花等，藤蔓類則有木通、忍冬、清風藤花，帶著柔嫩的蓓蕾，與人分享著喜悅。

春花的插作方式

在讓人感受即將到來的生命之時，順勢運用其原有的面貌插花，呈現出枝物生長於自然的原本姿態。我想，這是最能夠融入春花真實模樣的插作方式。

無需過度調整枝物與花朵，順勢將花朵依靠於此……剛從土壤長出，高度較短的花幾乎都活不久。猶如被託付性命般，小心翼翼處理，避免傷及輕薄的花瓣。為襯托虛幻之美，多半不與其他花搭配，僅寵愛該種花。

三月・彌生

帶著舒暢柔和光芒的小小枹櫟枝芽

讓山野閃耀著銀色。

「ho──ho──hoke」，

樹鶯開始生澀地啼叫了幾次。

正如三寒四暖這句話，

乍暖還寒，

嫩綠色伴隨著每場雨漸漸增加。

正當澄澈的綠色蔓延於山野之際，

樹鶯也響起了「ho──ho──hokekyo」的優美鳥囀。

瞬息萬變的春日喜悅

野草飛也似地渲染大地。

● 插上三月花的空間

　　利用平房式民宅開設的店面，庭院裡綻放著當季花朵。每當造訪時，享受著緩慢時光，散發著無以名狀懷念感之地。在眾多惋惜聲中，雖然現在已歇業，但該地所帶來的溫暖，將常存我心。

插作方式

　　柔紫花色宣告了春季的造訪。輕輕地將以手採摘的花束，插入扁平的花器中。

　　在野地裡挺直向上綻放的姿態，也因插花而展現更加柔和的韻味。插作時，並非覆蓋住花器四周，而是朝單一方向重疊插入花朵，營造出帶有餘裕的開闊氛圍。

　　融入日式住宅清晨寧靜氛圍中，柔和妝點，藉由置放在玻璃層架上，讓樸素的花多了莊嚴的氛圍。

花器

　　花器是安齋新老師與厚子老師夫婦的作品。色柔白形狀溫和。

　　一面無聲無息地容納著庭園盛開的二月蘭，同時獨具特色的形狀也為清純的花增添幾分性感。雖然是淺缽型態，但此容器所具有的立體感，可替代花留，用途廣泛。即使使用於日常的餐桌上也很方便，可美妙地襯托插入其中的花卉。容器的大小、色彩、形狀呈現良好平衡，讓人想一直用下去。

二月蘭

小時候，每到春假就會去爬山，採下二月蘭帶回家插入瓶中觀賞。

「真漂亮呢！」因為被訪客如此稱讚，讓我初識插花的喜悅，是宛如我的兒時玩伴般的花。

以自然掉落的種子開花，並且於春季綻放四瓣紫花，由於葉片近似於白蘿蔔，因此也有花大根別名。是裝飾在任何地方，都能讓四周氣氛變得柔和的溫婉紫色。由於有著諸葛孔明推廣種植的傳說，因此也稱作諸葛菜。

銀荊

顫動彎曲地綻放著黃花的銀荊，是開著許多宛如毛球般可愛小巧黃花的春季花木。和桉樹相同，是就算在狹窄之處也會茂盛生長的樹種，若置之不理就會越長越大，因此一開始就要規劃好種植場地。從一月中旬左右就會長出小小的黃色花蕾，告知春季的到來。膝蓋高度的小樹苗，曾幾何時已成為我家的地標樹了。由於年年不曾改變地慢慢綻放，常會因為過於理所當然而未察覺，但它讓我知道其實身邊有許多溫暖的事物。因為完全盛開的時期並不長，會想在此時期盡情享受。夏季生長著帶有種子的豆莢之姿，也相當具有魅力，冬季則收緊著堅硬的花蕾，靜靜等待春日。當綻放的瞬間，會呈現出最璀璨的美貌。

插作方式

將剛採摘的姿態適當地調整，考量花的分量、容器和擺設地點之間的關係，活用叢生的花朵進行插作。宛如果實般的花朵，被春風吹拂搖曳的模樣，漸漸地將擺設的場所染上明亮的氣氛。不與其他花組合搭配，想要在該空間中滿滿地展現銀荊的大方與可愛。從初冬到晚冬，準備要在春季開花的模樣十分討人喜愛，這時的銀荊能營造出凜然氛圍。花期後的初夏枝葉也十分迷人，光是只用枝葉作成大型作品，也相當有看頭。

花器

為了華麗襯托鮮明綻放的黃花魅力，搭配上了因一見鍾情而購入的古董澆花壺。由於想要將被風吹拂搖曳的風景直接搬進屋內，因此選擇稍有高度的花器。為了利用容器的造型，考量樹枝方向和茂盛生長的情況，採用非對稱式的單向插花。搭配上黃色的華麗感及具古董風情的質感，營造出獨具風情的氣氛。花卉本身的感覺，也會隨著選擇的容器而改變。搭配白色可展現清爽感，黑色容器則會看起來較厚重。

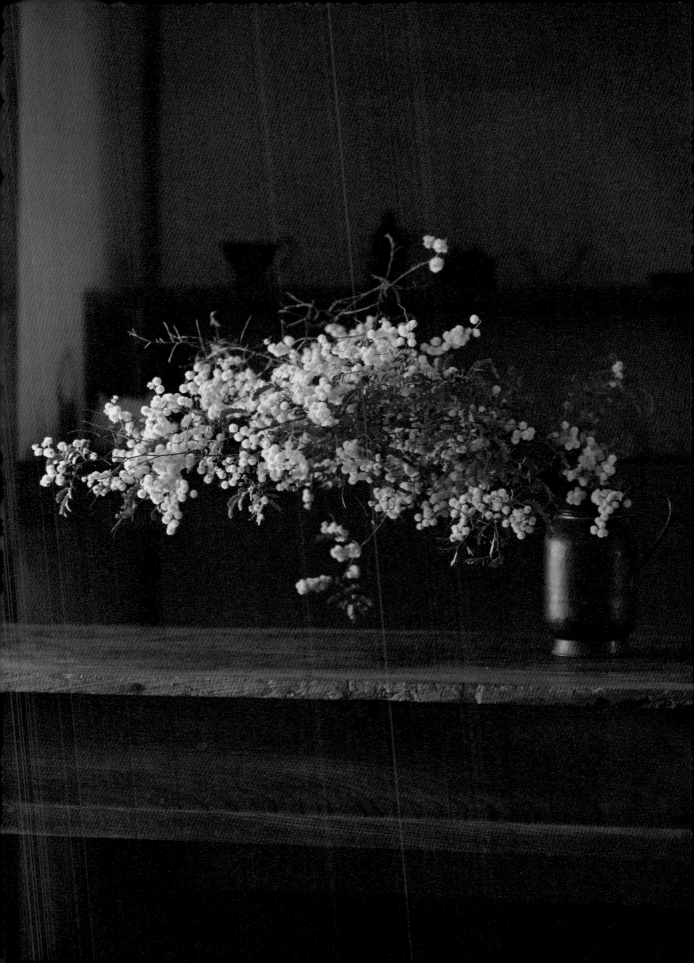

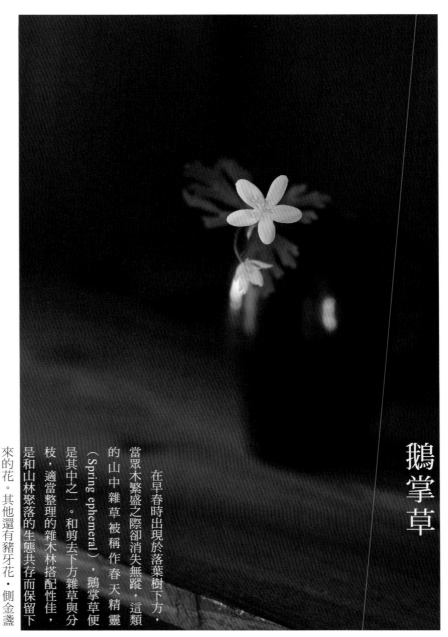

鵝掌草

在早春時出現於落葉樹下方，當眾木繁盛之際卻消失無蹤，這類的山中雜草被稱作春天精靈（Spring ephemeral），鵝掌草便是其中之一。和剪去下方雜草與分枝，適當整理的雜木林搭配性佳，是和山林聚落的生態共存而保留下來的花。其他還有豬牙花・側金盞花・菊咲一華・台灣胡麻花・日本菟葵等。小小的五片花瓣似乎正印象深刻地注視自己。是會想為了某人插花的優雅清新之花。

插作方式

開花期短，出現時間有限的鵝掌草是來自山中的春季訊息。將花朵清新地倚靠著容器開口插入，四周不放置雜物，靜靜融入寂靜之中，宛如默默地守護著某人一般。

花器

後藤竜太老師製作的手掌尺寸黑色花器，將柔和的春花妝點得稍具成人魅力。將在手掌上綁起的小小野草直接插入，也能夠支撐，就算只有一朵花亦可挺拔呈現。

黑色花器映襯著白花與鮮明的綠意，收斂容器的黑，更引導出了花朵的生命力。

金葉天藍繡球

一直幫忙種花的池田展康先生與三和子女士夫婦的那須花田，一到了初春，就開始依序見到花朵柔和的身影。帶著沉靜的淺紫色，彎曲的姿態相當美妙，接二連三地長出花蕾，綻放花朵，是此時必賞的花。屬於天藍繡球的一種，原本是長度較短，不適合切花的庭園性質園藝品種。雖然葉片稍具黏性，容易沾附蟲子，但池田夫婦細心栽培的針葉天藍繡球不但溫暖、柔嫩細緻伸展的花莖也相當美麗，想讓人裝飾在預留的空間中。

插作方式

無論是較為保守地為了配合各種花器和場所，清純的單朵插花，或像這樣重疊成束地插花，都能夠與當下的氛圍融合，形成一幅美景。讓彎曲的花莖自然靠著花器，只需調整花的高度和容器開口的平衡就十分美麗。這個時節的花朵會隨著日光慢慢改變方向，因此每天的姿態都不相同。此時需要給予照料、整理，以避免花朵紊亂。池田夫婦所培育出的這種優雅紫色調，和相同季節綻放的其他花搭配性相當高。無論作為主花或配花，都能夠展現動人之美。

花器

支撐著這般柔軟纖細花朵的是原泰弘老師的花器。端正的用色、及表面的光澤和風情，恰到好處的與放鬆的花相呼應。若只有花帶著嬌弱，那麼容器的印象就會太過強烈，壓過花朵。原老師的花器在主張自我姿態的同時，也能夠包容這樣柔和的花、針葉天藍繡球似乎很舒適地依靠於容器上。由於花朵持久度良好，也能安心的插在淺容器中。由上方俯瞰容器、花和水的景色，又是一番美景。

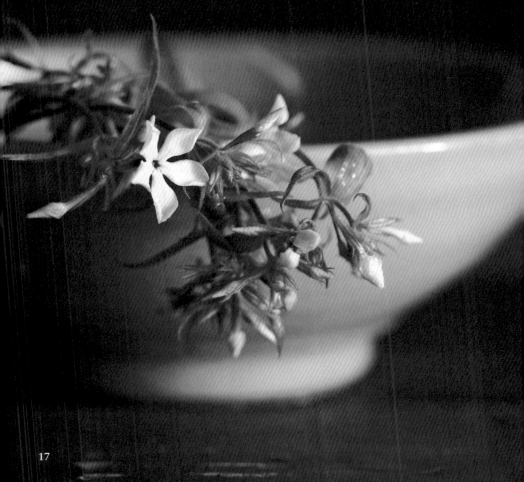

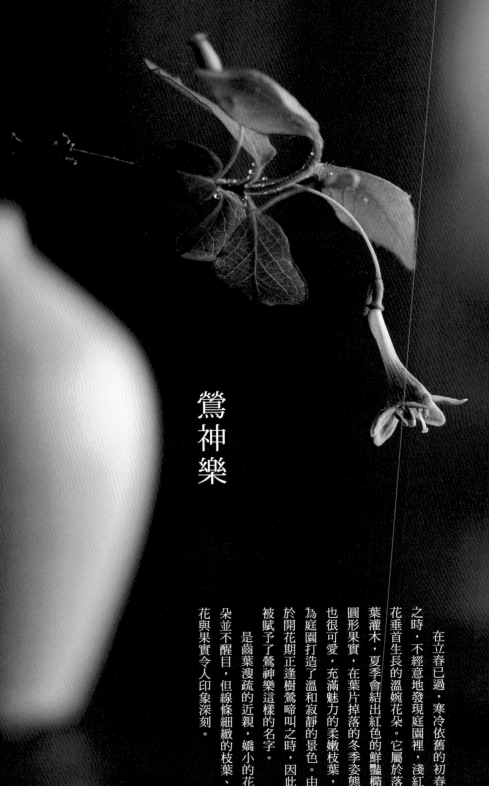

鶯神樂

在立春已過，寒冷依舊的初春之時，不經意地發現庭園裡，淺紅花垂首生長的溫婉花朵。它屬於落葉灌木，夏季會結出紅色的鮮豔橢圓形果實，在葉片掉落的冬季姿態也很可愛，充滿魅力的柔嫩枝葉，為庭園打造了溫和寂靜的景色。由於開花期正逢樹鶯啼叫之時，因此被賦予了鶯神樂這樣的名字。

是齒葉溲疏的近親，嬌小的花朵並不醒目，但線條細緻的枝葉、花與果實令人印象深刻。

插作方式

想要呈現俯首低頭綻放的柔美花朵，故依照生長方向簡單地插作。藉由減少花、葉與枝，讓小花也能夠吸引目光。枝葉過於纖細柔軟，故搭配上和田麻美子老師的極窄口容器，以避免容器中過於空虛。藉由容器瓶身部分的凸起，恰到好處地固定枝葉。為了更加襯托出小小花朵，生比不卬入壬可其也元素。

花器

狹窄柔韌延伸的開口，襯托了纖細莖部花朵的細膩。用色也以和田老師獨有的嬌柔作呈現。無論何者皆呈現出美麗女性般的站姿，就算不插入花朵，只是擺放裝飾也能引起注目。在此為了襯托出略帶粉紅的鴛神樂花瓣，因此選用了白色花器。散發著柔韌感的花器，無論是排列多種花戎單獨羅攷，邪能夠馨告出具律動的氛

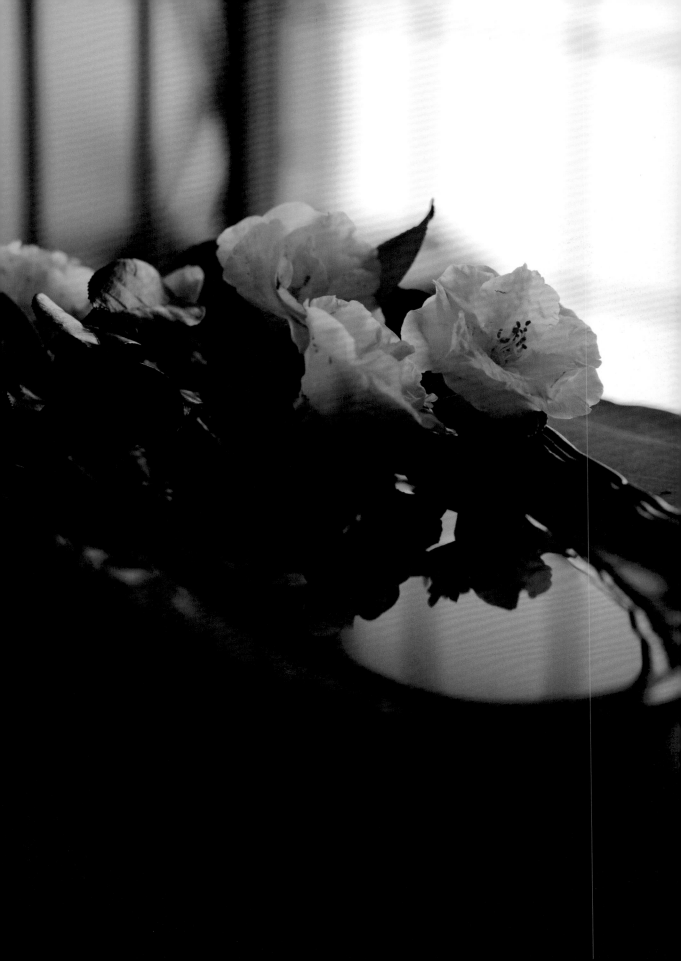

山茶花

山茶花的日文漢字為「椿」，寫成「木＋春」。是名符其實，具繽紛早春風格的花。一重、八重、紅色、白色、粉紅色，在色彩與形狀上具有無數品種，作為日本代表性的庭木而廣為人知。無論何種皆各有風情且不可忽視，十分具有魅力。整朵花散落的模樣既純潔又高雅，在硬挺光亮的葉姿襯托下，形成優雅的姿態。於秋日結出帶光澤的果實，也別有一番風情，迸裂的樣貌亦帶有深遠的風味。

插作方式

在我時常經過的路上，有一間獨具風味的古民宅，每年到了三月底，純白的山茶花就會越過圍籬奔放盛開。我將那戶人家贈予的一枝花，插入黑色霧面的大盤子中。因為長度較短，因此以傾斜的方式插作。平緩地立起優雅綻放，落落大方的花朵姿態……呈現寂靜優美的世界觀。

適當地整理葉片分量，以避免妨礙容器細部，無論是花的數量或面對方向皆以較含蓄的感覺插花，在和風的空間之中不會過分豔麗。

為了也能夠觀賞到花瓣飄然的水面倒影，因此容器保留一半不插花。

花器

優美的黑色霧面大盤是長峰菜穗子老師，以舊物為主題所製成，特色鮮明，使得花作或該處氛圍，都融入了她獨特的世界觀中。

大膽地將荷葉邊設計擺設於和風空間之中，讓此優雅的山茶花花瓣更能襯托出場地之美。花器、花與場所之間，具有密不可分的重要關係，有時會因一個花器或一朵花，而改變該處的氛圍。此容器大膽的尺寸與雍容大度，使白色山茶花成為更加讓人難以忘懷的作品。

四月・卯月

故鄉遲來的春天……

我所就讀的國中，校舍的後方是一整面的山。

一過了四月中旬，

略帶淺粉的山櫻便開始無聲無息地綻放。

我常躺在山坡上，從樹枝間觀看天空，

每當風吹起時，

落英繽紛之中，

直到上課鐘聲響起之前，

和朋友們享受短暫的午睡時光。

● 插上四月花的空間

　　被寂靜庭園包圍的空間，是突然想要繞道前往，讓我憶起故鄉的寧靜清幽之地。在神奈川縣鎌倉市由比濱，西洋畫家朝井閑右衛門的工作室一隅，經營擺設生活用品、藝廊、工作室──招山。

花器

　　靜謐的花，但存在感顯著。將凜然美麗的身影，搭配上西用聰老師沉穩的黑色容器，悄然地插上了小小春日。

　　映照在黑色扁平器皿中的水面，與纖細的花姿相互調和，為舒適的空間帶來祥和感。

插作方式

　　在回憶春日快速簇生於山間聚落的景色同時，減少了數量，以濕潤綠色的葉片和成熟風情的白花美麗地映襯空間。兩對葉片呈十字型對生的節距極短，因此四瓣葉片看起來宛如輪生一般。活用葉片特色，以俯瞰的方式插作。

22

銀線草

清新地綻放在春天山林聚落中的花。和名為「一人靜」，源自源義經所愛的靜御前，花朵外觀與其舞姿相像。又名眉掃草，花朵近似於刷子，是成熟獨特的花。

比和名為「二人靜」的及己早一個月開花，正如同其名的由來，宛如伸出小手向上生長的葉片姿態，相當可愛。

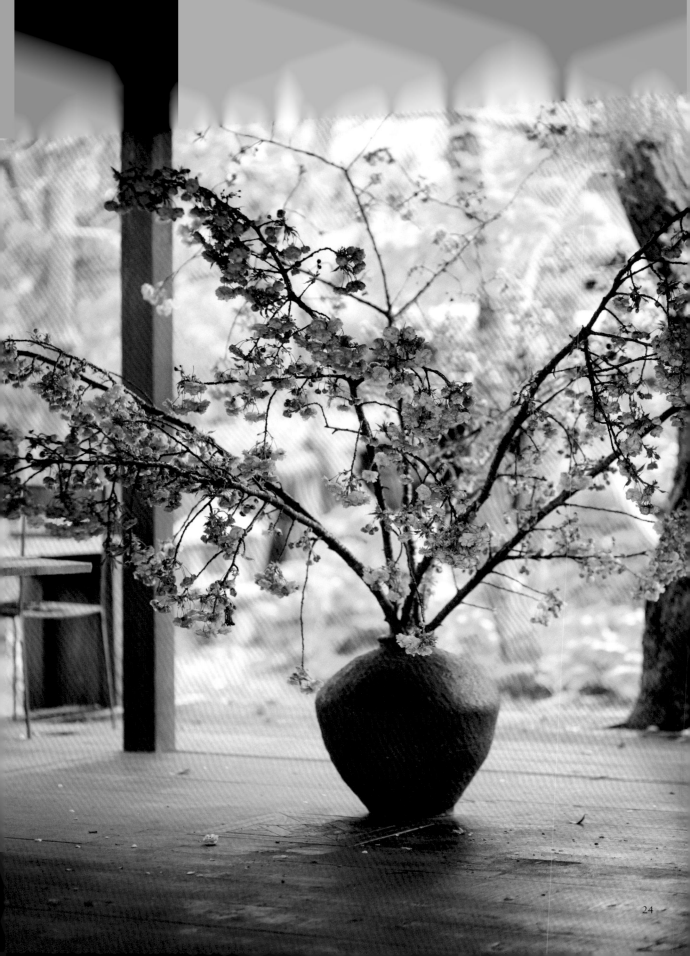

櫻花

在花綻放之前，樹木就漸漸染上若有似無的粉紅，從蓓蕾渾圓的神祕姿態到一鼓作氣盛開的綻放氣勢，爾後展現花瓣隨風雨舞動凋零的高潔。花朵散落的枝頭綠意盎然，這樣的姿態又別具風情。秋季葉片渲染，翩然起舞的枯葉也讓人情懷滿溢。葉片飄零的樹皮樣貌，則展現出開始為下個春天準備的意境。

本作品所使用的是八重櫻。當染井吉野櫻花沿著日本列島一路盛開之後，接替開始綻放的是山櫻花，被稱作八重櫻的櫻花是里櫻的一種。雖然里櫻不會長成像山櫻或染井吉野那般的大樹，但卻是色彩濃郁妖豔的華麗花卉，在花朵綻放的過程也相當迷人。

正如花季天寒、花季多雲……這些詞彙，櫻花盛開時往往不受到天候眷顧，比起晴天，陰天時的櫻花更顯美麗，這些事情櫻花本身是否知曉呢？對日本人來說，是獨特存在的花。

插作方式

在插大型枝物時，一定需要可支撐該枝物的容器。

最重要的就是可否承載枝物重量，為避免因枝物過重導致容器翻覆，盡可能防止意外發生，因此會於底部放置幾塊具重量的石頭。為了能便於控制枝物，加入少許鐵絲，一邊纏繞在較大的樹枝，並且在插花時保持整體平衡。以四面式插法較能夠呈現穩定感。為了營造空間深度，無論是近身側或後方都務必插上枝物。為避免葉片與花的水分不足，削開根部，較粗的枝物則切開，並加入大量水分，也替支撐櫻花的容器增添重量。

花器

造訪招山時，最先映入眼簾的即是這個素燒容器。這裡有一座可從入口處一覽無遺的庭園，在此庭園中所見到的春日綠意，與此容器十分契合。

想要將在那裡所綻放的圓潤八重櫻，穩健且威嚴的大型樹枝，插入這個色彩和質感頗具重量感的容器之中。

綻放的姿態、飄落的花瓣、質樸的枝葉，這一切告知了我們舒暢春天的造訪。

具深遠意境的容器，支撐著這般春日的形狀，宛如守護般地接納。選定了延伸的枝葉不妨礙人與物，且在空間之中穩定的地點。

油菜花

嚴格來說，「油菜花」這個名稱是芸薹屬的總稱。它是在三月的桃之節句中，和桃花共同用來裝飾的花，也是千利休的摯愛，據說也是最後裝飾在茶室中的花。過去曾是菜籽油副產物的油菜花，今日變成在休耕田地或田埂中隨處可見。若遇見較難得一見的油菜花海景象，就會讓人聯想到紋白蝶飛舞的悠閒畫面，是無論誰都喜愛的熟悉花朵。

插作方式

將田野間活力地挺直身軀的樸實油菜花，擺設於雅致的場所，帶來平和的春日氣息。

由於油菜花的莖部會不斷向上生長，在插作時要控制高度。水容易混濁，產生臭味，因此不使用玻璃瓶這類透明容器，而是搭配上帶蓋的器皿。每天要進行換水等照顧。

花器

將給人田野花卉印象的油菜花，稍微打直身軀，搭配上內田鋼一老師的方形容器。配合上插花的數量，來考量蓋子打開的平衡。希望描繪出紊亂花朵們遵守禮儀的正經模樣。

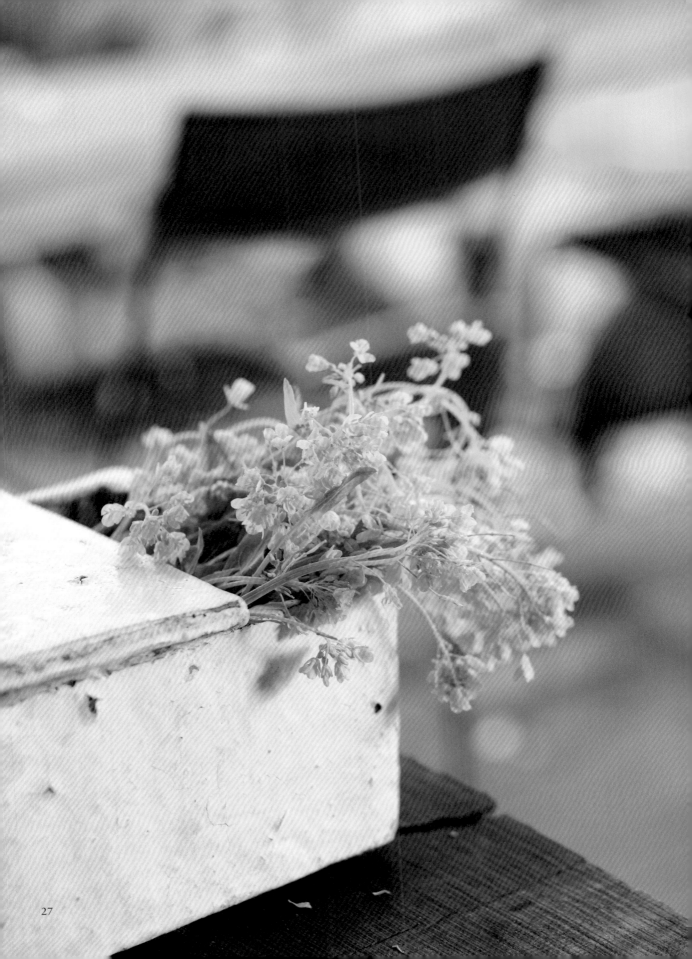

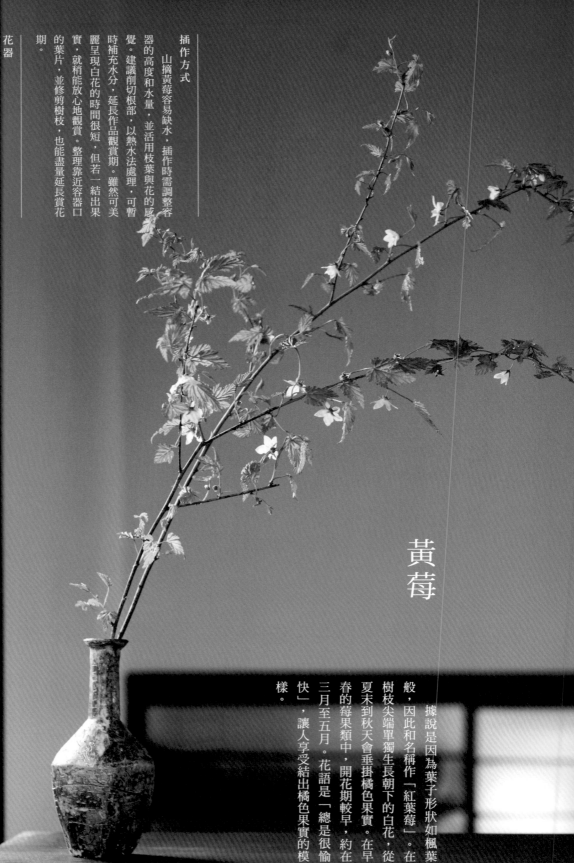

黃莓

插作方式

山摘黃莓容易缺水，插作時需調整容器的高度和水量，並活用枝葉與花的感覺。建議削切根部，以熱水法處理，可暫時補充水分，延長作品觀賞期。雖然可美麗呈現白花的時間很短，但若一結出果實，就稍能放心地觀賞。整理靠近容器口的葉片，並修剪樹枝，也能盡量延長賞花期。

花器

是於招山所找到的深綠色花瓶。鼓起的姿態和瓶口，能夠美麗襯托出開著白花的黃莓枝葉立姿。

因為想盡量展現少見的黃莓花，所以不搭配上其他花朵。

據說是因為葉子形狀如楓葉般，因此和名稱作「紅葉莓」。在樹枝尖端單獨生長朝下的白花，從夏末到秋天會垂掛橘色果實。在早春的莓果類中，開花期較早，約在三月至五月。花語是「總是很愉快」，讓人享受結出橘色果實的模樣。

雞麻

是庭木中較早萌生新芽，可每日觀察到其旺盛生長的花木。黃綠色波浪葉片襯托著純白花朵，展現高雅之美。其堅硬的漆黑果實是為人所熟知的，但若能見到變黑前從透明狀轉換成琥珀色模樣的瞬間，也會讓人很開心。在原產地是被列為瀕危物種的植物，此處使用的則是自家庭園種植的花。

木通

蘊含著蔓性植物特有風格的枝物。枝頭前端捲曲的模樣相當可愛，不知是否正尋找接下來攀附的對象，或已纏繞於某物之上？秋季時，果實會染上淡紫色彩。

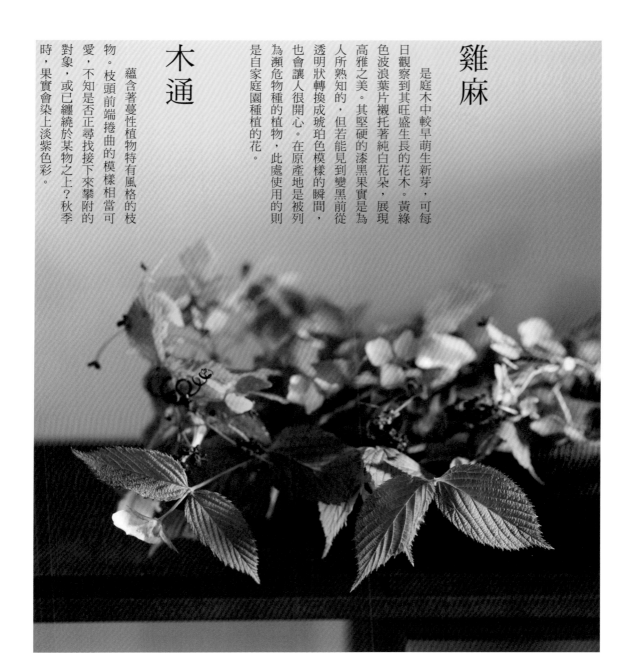

插作方式

是四季常開的花，其葉片、果實皆獨具風情。美麗風貌的雞麻無論搭配上什麼樣的花，皆有極高的契合性，能夠引出搭配花朵的優點，經常被我用來營造花朵氛圍。

這次搭配的是拍照當天早晨，偶然從認識的人家獲得的木通。小小的胭脂紅花蕾看似開心地纏繞於雞麻上。

花器

在無意間自花田分得的木通花，當其花色偶遇西川聰老師深紅褐色的厚實花器，便打造出「一期一會」的風景。

使用具有穩定性的平坦花器，落落大方地容納枝葉姿態柔軟的雞麻和藤蔓花莖纖細的春日木通，為空間中帶來柔和氛圍。

紫雲英

自中國引進作為稻作肥料的紫雲英，現在幾乎已經消聲匿跡了。因為近似於蓮花，因此和名為「蓮華草」。從前曾是會將耕種之前的田地，渲染成粉紅色的田園景物。春假時每次到母親的老家，便會見到整片的紫雲英花海，此景令人難以忘懷，現在則請那須的花田幫忙種植。

白花碎米薺

屬於十字花科碎米薺屬的多年生草本植物，小巧的白花於纖細的花莖前端紛紛綻放，分布於北海道至九州，生長於溼地等環境。和名「崑崙草」，據說是以中國崑崙山的積雪為印象所命名。是每年初春焦急等待從那須花田送來的花朵之一。適合搭配各種花，具有依附的柔軟與韌性。

虎耳草

自然生長於潮溼的半日照岩地，為常綠多年生草本植物，也常被種植於陰蔽處。葉片接近圓形，背面帶有紅色。根部會長出匍匐枝，於初夏生長花莖，綻放眾多白色小花。就算被積雪覆蓋，下方生長葉片也依然翠綠，因此和名為「雪之下」，另一說法則是葉片的白色紋路貌似雪。

插作方式

將摘下的草花放在手掌上一枝枝束起，直接插入容器中。

相對於黑色容器，若只有紫雲英就顯得太過單薄，搭配上具有流動感的白花碎米薺和可聚合根部的虎耳草，營造出適合該場所意境的氛圍。

花器

稍微收斂過於柔和的花束風貌，讓人確實感受到春日的流轉。安藤雅信老師洗練的黑色霧面平盤，加深了靜謐的花朵存在感。

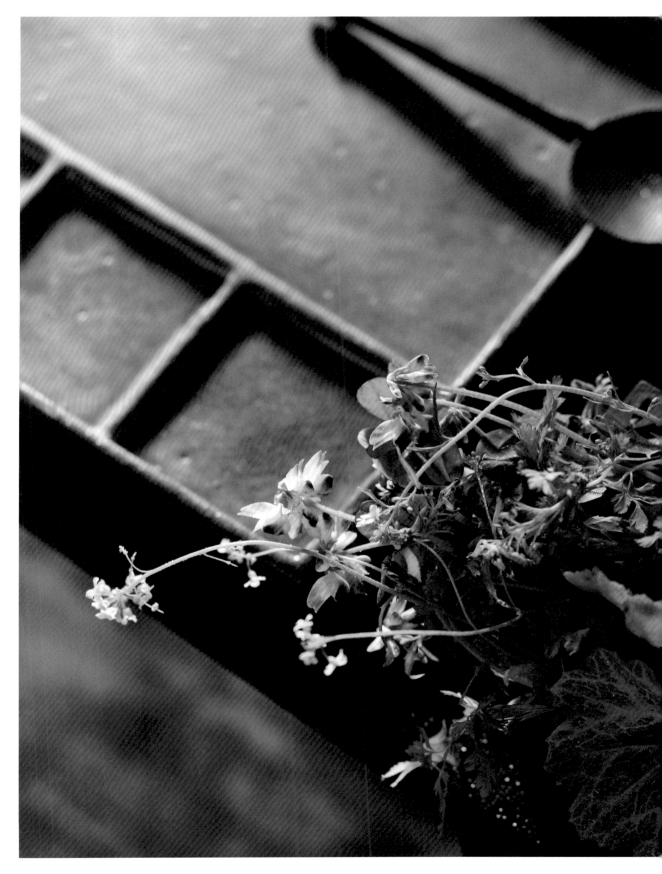

五月・皐月

滿水的田地
倒映著山景，宛如鏡面般美妙。
澄澈的溪水，
為柔嫩的水邊草帶來喜悅。
新綠映照著豐盈的光線，
絢爛樹木被舒爽的風包圍著。
山上綻放著淡紫色的桐花。

● 插上五月花的空間

將日本的文化與傳統融入現代生活方式之中，以日本人特有的審美觀為概念，向全世界推廣新居家布置形態的 TIME & STYLE。在該公司位於東京青山的本部內，洗練的家具和家飾，融合在葉片間灑入陽光的寂靜氣氛之中，呈現出讓人意料不到此處曾是店鋪般的舒適感。

插作方式

插於玻璃容器中時，最需要注意的，莫過於透過玻璃所呈現的花莖模樣和水量。若水量過多，水中混濁的樣貌會轉移焦點；如果過少，則需小心花的吸水情況和持久度。依照花器的形狀和長度、插入花朵分量和性質，及擺設的室內溫度和濕度思考後決定。例如春花以球根類居多，為了讓花能夠一口氣吸水分，因此比起外觀，更應從花的角度優先考量水量。為了讓清純的樣貌帶有流動感，因此倚靠在玻璃容器邊緣插作。

花器

這裡使用的是以塵封在古老玻璃工廠內的舊花器金屬模吹型後，改變開口的切開位置，計算重新構築形狀的 TIME & STYLE 原創花器——Reminiscence。

細長的形狀給人不穩固的印象，但注入水後就能增添安定感。使用少量的花，就能營造空間的洗練之美，令人沉醉。

具有高度的細長玻璃瓶，和蔓性的鐵線蓮之間，具有相互襯托的良好契合度。

柔韌延伸的藤蔓，其尖端清純的蓓蕾與花，綻放後的種子，能夠在一整年之中帶來情感豐沛的樣貌，是多年來常用於插花的花材，為年年開花的宿根草。有許多愛好者進行品種改良，以Montana系、Viticella系為首，有眾多園藝品種，從過去就廣為人知，綻放於夏日庭園中的鐵線蓮正是其中一種。

自春季到秋季，多次開花的種類稱作晚花品種。又被稱作四季開花種，一般而言較容易栽種。相對於此品種，日本原生的鐵線蓮，則會在前一年生長的樹枝綻放，稱作早花品種。

這裡使用的是愛知縣的水野久先生所栽培，會接連不斷陸續開出很多花的Viticella。

鐵線蓮

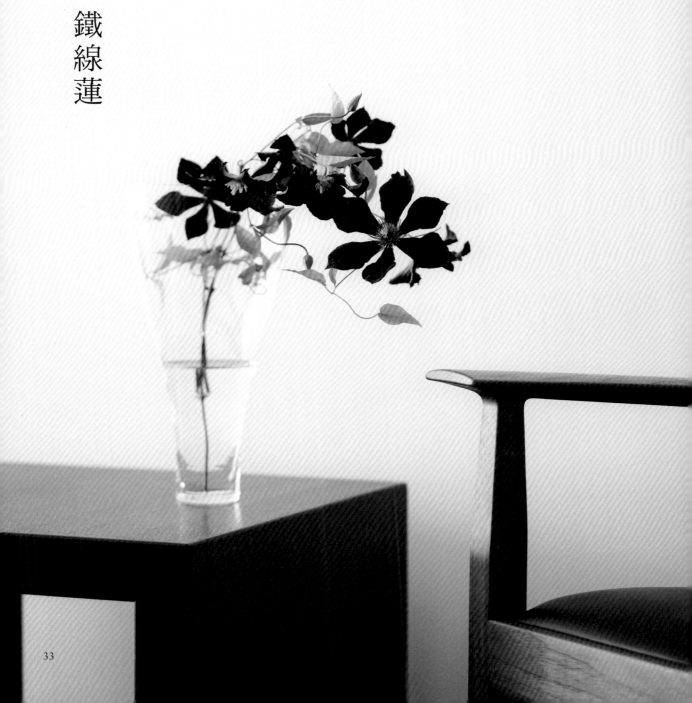

矢車菊

菊科一年生草本植物。由於花瓣帶有切口，呈現風車形狀，因此被命名為矢車菊。也有被稱作矢車草的時期，在俳句中也同樣以矢車草進行創作，但為避免與虎耳草屬的風車草（日文同樣為矢車草）混淆，因此統一以矢車菊稱呼。

每年盛開在那須池田夫婦花田中的魅力矢車菊，洋溢著許多種類和色彩，其中半八重的多色品種，現在於日本難以入手，是從國外取得的。

貫月忍冬

於明治時代引進，原產於北美洲，以圓心狀綻放紅色喇叭狀花朵的蔓性植物。最靠近花朵的葉片由兩片連接成一片，於其正中間凸起延伸花莖綻放，因而得名。一年之中不只開一次花，會綻放數次，就連隆冬也帶著花，一月至二月的寒冷時節也會發芽，但很難結果。

耬斗菜

生長於高山的品種稱作紫萼耬斗菜，近年也有產自歐洲的品種，這些則通稱為西洋耬斗菜。

圖中的花是愛知縣的生產者水野，因紫萼耬斗菜高度較矮，不適合當成切花（裝飾於茶席地板上的花），因此和藍色系西洋耬斗菜交配，製作栽種出高度較高的品種。

插作方式

當初夏到來時，還能見到春天的花卉，像是矢車菊、黃色球狀花朵的牡丹唐松草、白花的雞麻、紫色的鐵線蓮、紅紫色的耬斗菜、淺紫色的針葉天藍繡球等，是能夠見到春末夏初的花卉時節。相同季節綻放的花朵無論怎樣插作，搭配性都很優秀。以宛如彼此認同地將花面對面，不刻意地朝向中心插作。

花器

由德國設計師Stephanie Haring所設計的白色霧面款式，強調邊緣的寬廣開口能夠美麗呈現任何花朵或枝物。與當季植物構成的精練設計，將氛圍帶入空間之中。

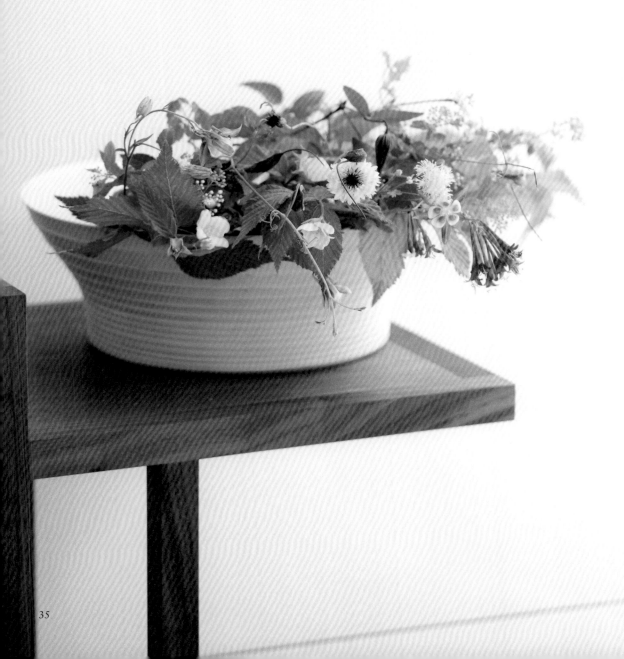

玫瑰

玫瑰兼具美貌與芬芳，世界上最受喜愛的花種之一。擁有古老的歷史，象徵著愛與美。香氣宜人，略顯孤單垂頭綻放之姿，看起來嬌弱彎曲的花莖，對我而言極具吸引力。此玫瑰為 Old Rose 中名為 Jardin Parfumen 的品種。

插作方式

以玫瑰插作時，能感受其香氣而得到療癒，沉浸於幸福之餘，也想讓人動手照料。使用熱水法後再暫時浸泡於冷水，可確實為玫瑰補充水分，盡可能地連小小的花刺也以手仔細地摘下，並略微修剪切口。以水洗淨後再進行插作，也要時常注意水中切口部分的美感。像是在交談一般地呈現每一朵花的感覺，不搭配其他花材，希望訪客能充分地享受玫瑰所獨有的優雅香氣與姿態。

花器

TIME & STYLE 原創玻璃花器——Reminiscence 圓身款，開口的廣闊可納入大量花朵。正因為是透明的無生命花器，所以具有無論是特色鮮明的花朵或中規中矩的花朵，都能夠分別活用其特色的柔軟度。

鳥足升麻

自然生長於低海拔山區，會在初夏綻放清純的白花。當嫩芽狀態時，在莖部前端長出三片葉片，其閉合模樣類似於鳥足。升麻是葉片狀似麻葉，因而得名的中國藥用名稱。

木天蓼

在日本別名「夏梅」。開花期只有藤蔓前端的葉片會變成白色，能知道藤蔓會延伸往何處。

釣鐘柳

屬於玄參科。或許是因為花型看起來像釣鐘，所以有「釣鐘草柳」的和名。

插作方式

時常會發生沒有大型花器，卻必須在寬廣空間中表現出華麗感的情況，在此將相同風格的五個花器任意排列，以看起來為一體的插作方式加以呈現。在婚禮上布置，新人座位前等位置，可以使用這樣的表現手法。

藉由「聚集在一起」帶來更強烈的存在感，讓現場觀眾印象深刻。也可以分別裝飾於不同空間，能夠有多樣化的表現手法。

花器

排列上多個和右頁相同的花器。只往單邊插作時，需要確認水和花的數量。若對稱式插作，不但具有能保持平衡的穩定感，即使較多花材也可以華麗呈現。在玻璃花器插花時，無論枝數多寡，莖部切口務必一枝枝清洗後再進行插花。切口的情況比花朵更加重要。將玻璃器皿排列使用時，需要注意的是盡可能讓器皿形狀和質感具有統一性，排列時的水量若使用相同容器，就需要全部一樣，就算使用不同容器，水際線也要呈一直線等，在花材種類和方法也都需細心考量。

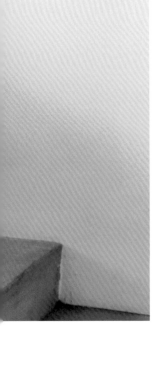

芍藥

在日本亦稱作「顏佳草」。外型十分近似牡丹，像是接替先開花的牡丹綻放，於冬天進入休眠期，地面上的部分會枯萎。

土佐水木

和初夏之風一同來到那須花田的土佐水木，葉片尖端纖細柔軟，能夠導引出我所想要表現的，綠葉當中的花卉風情。彎曲的枝落落大方又性感，彷彿將四周空氣包覆起來。

長萼瞿麥

和桔梗相同，喜愛涼爽時節。從五月中旬左右開始綻放，當盛夏高溫將至之時，會因不適應氣候而無法開花。等到秋季涼爽時，花苗恢復生氣便會再次綻放。

插作方式

芍藥最美的時節是在初夏時的短暫瞬間。僅使用盛開的芍藥，豪爽且優雅的插作也很不錯，但如作品般地享受與其他花材的契合度也頗有樂趣。為了展現當季的芍藥之美，並融洽地整合蔓性鐵線蓮、袋狀的深紅紫紫斑風鈴草、白色花朵的矮桃、粉花繡線菊之美，而加入了長萼瞿麥。活用土佐水木的流動感，如同正式宣告著：初夏開始了！插作時注意後方花材的姿態，希望能將插作的每一分喜悅傳遞給每一位觀賞者。

花器

日本古董炭火盆。由於開口寬廣，具雅致風味，當想要表現出花卉的大方柔和時，必定會使用此容器。舊物是靠緣份，通常是以直覺選擇。決定的瞬間不盲目，會長久愛護且滿懷感恩地持續使用。

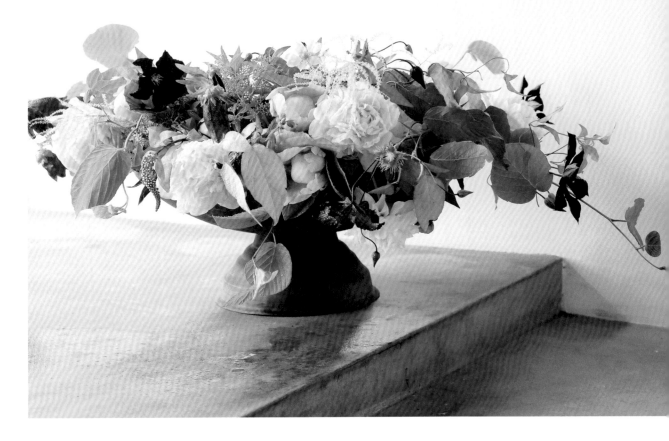

夏

滴滴答答地下起雨來。

花木綻放著喜悅，分享著水分的滋潤。

雨後的庭園景致，有水滴加持，

那般魅力令人驚豔。

讓人體悟到降於初夏之雨，

對於穀物和植物而言何其珍貴。

風雨驟降，

爾後受陽光照耀，孕育生命，

花將逐漸美麗且豐盈。

所謂的夏花

當圓錐繡球開始在山中綻放時，木天蓼的白葉覆蓋山頭，絢爛地映入眼簾。迷你奇異果舒展藤蔓，山薄荷的小花繁盛，接著山繡球花開始綻放。

山間的綠意日益茂密的盛況並未停歇，庭園中有粉花繡線菊、槭葉蚊子草，山上則有矮桃、星宿菜、單穗升麻，彷彿正興高采烈地閒聊般盛開。日本百合、天香百合、日本大百合展現姿態，每一個都清新可人，模樣是如此地美麗。

花朵之中最喜歡的日本百合，在高中時期，郵局的送貨小哥曾摘了兩手滿滿的百合送給我，那是現在不常見到的珍貴花種。

我認為花、木、草順應著自然的運行，熟知自我生存之道。夏季的花在一場雨中於體內蓄積大量的水分，擁有著就算稍長的連續日照，也不會垂頭的堅強。蓬勃孕育的夏日花卉，繁盛且銳不可擋的閃耀姿態，充滿能量。

夏花的插作方式

夏季的花或木，由於梅雨的滋潤，再加上大量陽光的照耀，理所當然地茁壯成長。在大自然的照拂之下奔放又坦率的生長之姿，是活力的展現，那麼就以這樣的形式來進行插作吧！不修剪得過短，也不吹毛求疵地調整葉片，較長的花就高高地插上，大大盛開的花則盡可能地活用其姿態，茂盛伸展地插花。於此同時也希望能為空間帶來涼爽感，展現單朵花的清純和沁涼，因此特別花費心思考量如何呈現減法之美。

六月・水無月

反覆的雨，串成了季節。

這是第四天的雨，

重要的人出嫁的日子，

從小小的院子裡採摘各式綠意，

閉上眼睛綁成花束。

我的手知道，

正傾聽著花傳來的訊息。

受到連續降雨的滋潤，

從飽含大量水氣的花中，洋溢著祝福新娘之美。

● 插上六月花的空間

　稍微遠離原宿的喧囂，爬上古老公寓宅的樓梯，步行在水泥走廊時，蕭立於眼前的房間。打開房門，光線從大扇窗戶射入，深色的古董桌、書架、甚至是地板，映入眼中的是精心規劃的空間。是專門經營以創作者的思維和角度所追求的商品的 Style-Hug Gallery。伴隨著從窗外露出的綠意，是讓人能悠閒地感受魅力的處所。

繡球花（花笠）

是名為花笠的澤八仙花（山繡球）近親。屬於自然生長，較早開花的品種。宛如線球般重疊綻放的八重開花，小小的腦袋可愛地綻放在各個枝頭。花色會從淺綠轉變為白色。

插作方式

在櫥櫃這類被限制成細長型的空間中，想要呈現出清爽的初夏贈禮，活用花笠纖細柔嫩，莖部彎曲的特色，以並排容器連結出良好節奏地進行插花。花枝末端以削鉛筆的方式修剪，並注意避免水分不足。將綻放著舞動小花的花笠，配置得宛如在似乎正要開始講悄悄話一般。

花器

中村明久老師的作品，使用歐洲軟陶表現出宛若古董般的感覺和情趣。位於其中的花笠，細緻的深綠葉片為該場所和花器帶來亮點。容器的形狀替印象深刻的空間增添餘韻。

鐵線蓮

（Montana系的Primrose Star・Rubens）

八重品種的Primrose Star，既清純也華麗，是可以為花束增添美麗的品種。最初綻放時呈現綠色，接著慢慢地轉變為奶油色，隨著持續開花，邊緣會略呈粉紅色。葉片形狀也很有風情，能營造出柔和的氛圍。

一重開花的Rubens屬於單季開花的中國自生野生品種，會開出眾多近似於大花四照花般的四瓣花。是在小巧可愛且柔和的Montana系中，最具代表性的種類。

插作方式

將當季特有的清純白花鐵線蓮，隨著藤蔓的流向，將兩種Montana坦率地插在具有存在感的花器中，表現出寂靜之中的美。

花器

此大小的古董花瓶，購自於我尊敬的人所經營的店。

夏季天竺葵

從春天到初夏綻放鮮豔花朵。
雖然與芳香天竺葵十分相似，但花
朵是夏季天竺葵較為華麗。

玫瑰
（Green Ice）

強韌容易栽種，可享受從淺粉
紅轉變為白色，最後成為綠色的花
色變化。

鐵線蓮
（Montana系的Marjorie）

從略帶綠色的白色花蕾開始綻
放起，花瓣會陸續轉變為鮭魚粉紅
的品種，較細長的花瓣從一重開花
變為半八重開花。形狀美麗的葉片
也是此花種的魅力之一。

插作方式

為活用Marjorie邊緣的淺紅色，因此
搭配上了深紅色的夏季天竺葵，再增添
Green Ice。是為清爽中不失性感的搭配。
形狀美麗的Marjorie葉片，以優雅之姿整
合全體。

花器

正因為是寂靜的藝廊空間，更要使用
較不張揚的簡單白色古董容器。寬闊的開
口高明地納入蔓性的鐵線蓮，容器的白色
更突顯花朵整體。

芍藥（Coral Charm）

自歐洲引進的西洋種芍藥。花瓣會早晚綻放及閉合，花朵轉變為白色的模樣也是看頭所在。

鐵線蓮（Lemon Bells）

在鐵線蓮中較少見的黃色鐘形花朵。檸檬色的外側帶著紅色，花瓣較厚，持久度良好。葉片和藤蔓的樣貌豐富且耐熱，相當強韌。與較有特色的花也能夠融洽地結合。

插作方式

在運送過程中折損的芍藥，搭配上高度較低的澆花壺，藉由鐵線蓮和白玉草，讓過於強勢的印象展現出柔和感。

花器

會隨著開花由粉紅色轉變為白色，為了能享受花與綠，及場所之間的協調感，搭配上和田麻美子老師的白色霧面澆花壺。

Item

Color

No.

There's no better way to get around the world.

繡球花
（伊予獅子手毬）

廣受喜愛，是本季的代表性花卉之一。具有多種顏色和大小。於此使用的伊予獅子手毬是澤八仙花（山繡球）的一種，特色就在於手毬狀綻放的小小花朵。從淺桃紅色到藍色，色彩眾多，玲瓏的花顏相當可愛，很受歡迎。

插作方式

由於花苗還很纖細，因此修短長度，在架子等小空間中，將兩朵繡球花的花顏並列插作，以展現其可愛樣貌。

花器

名為霧之夢的半透明玻璃花器，製作於石川縣金澤，是帥田正樹老師的作品。在高潔的設計中，帶有似曾相識的溫暖風格。

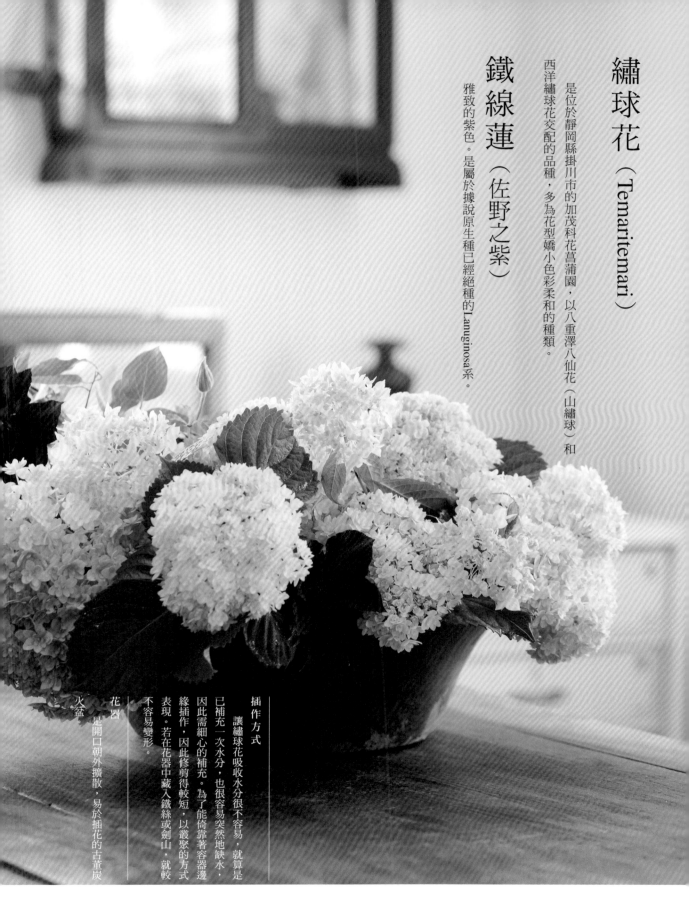

繡球花（Temaritemari）

是位於靜岡縣掛川市的加茂科花菖蒲園，以八重澤八仙花（山繡球）和西洋繡球花交配的品種，多為花型嬌小色彩柔和的種類。

鐵線蓮（佐野之紫）

雅致的紫色。是屬於據說原生種已經絕種的Lanuginosa系。

插作方式
讓繡球花吸收水分很不容易，就算是已補充一次水分，也很容易突然地缺水，因此需細心的補充。為了能倚靠著容器邊緣插作，因此修剪得較短，以叢聚的方式表現。若在花器中藏入鐵絲或劍山，就較不容易變形。

花器
是開口朝外擴散，易於插花的古董炭火盆。

七月・文月

美麗霧氣的深不可測，引領著我，
毫無盡頭的前進。

在那裡的是神祕又清新的早晨。

朝向山的深處，

樹木的氣息引誘著我，

沼澤的流水聲圍繞著森林。

潔白清新的矮桃，於林中翩翩起舞，

山百合的花莖如流水般搖曳。

解放的夏季之森特有的景色奪目，

逐漸澄澈的心就在此處。

⊙插上七月花的空間

竣工於昭和六年的這棟建築物，沒有隔間，高聳的天井呈開放式。在這裡陳列的是嚴選的古董、旅行用品、植物種子、料理或圖鑑相關書籍等……豐富生活的各種物品。這裡是建造東京惠比壽antiques tamiser的吉田昌太郎先生，與其妻子高橋みどり女士共同於栃木縣的那須溫泉入口——黑磯車站前所經營的場所。

四照花

為山茱萸科的落葉喬木，於初夏開花。看似呈現綠色的四片白花瓣實為苞片，於秋季熟成的果實類似桑椹，可以食用，因此也稱作山桑。似乎因為讓人聯想到帶著頭巾的僧侶，因此日文寫成「山法師」。在工作室裡也有四照花樹，當突然有客人造訪時，也可以迅速地利用一枝來插作。

延齡草

三片碩大葉片以輪狀生長，從中央竄出花梗，綻放出一朵花。是生長於林中溼地，姿態優美的雜草，無論莖葉都很柔軟。就算只使用它的花來插作，都能令人印象深刻，存在感十足。是搭配上其他花也很搶眼的花材。

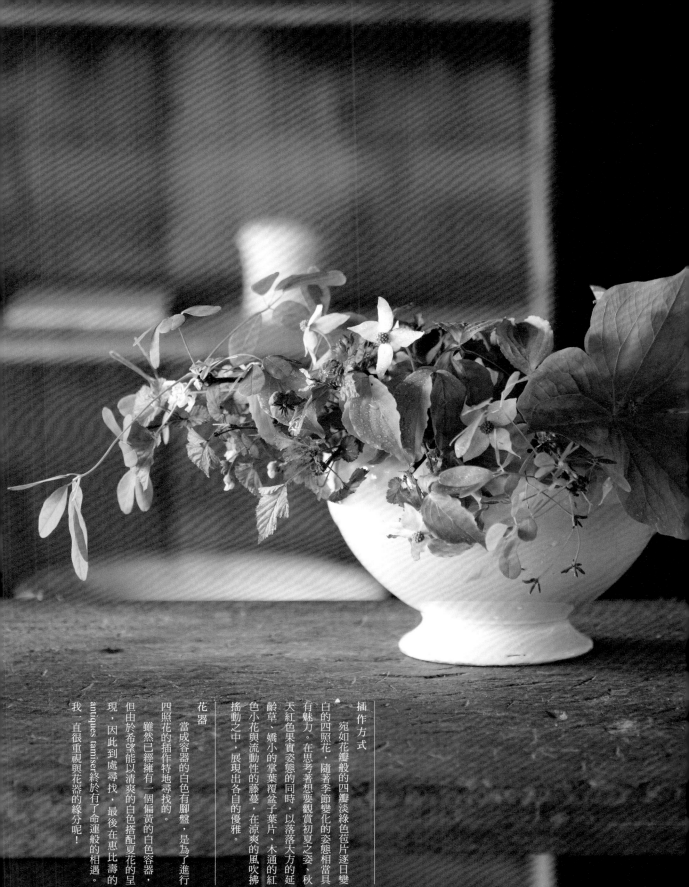

插作方式
　宛如花瓣般的四瓣淡綠色苞片逐日變白的四照花，隨著季節變化的姿態相當具有魅力。在思考著想要觀賞初夏之姿、秋天紅色果實姿態的同時，以落落大方的延齡草、嬌小的掌葉覆盆子葉片、木通的紅色小花與流動性的藤蔓，在涼爽的風吹拂搖動之中，展現出各自的優雅。

花器
　當成容器的白色有腳盤，是為了進行四照花的插作特地尋找的。
　雖然已經擁有一個偏黃的白色容器，但由於希望能以清爽的白色搭配夏花的呈現，因此到處尋找，最後在惠比壽的 antiques tamiser 終於有了命運般的相遇。我一直很重視與花器的緣分呢！

天南星

從春季到秋季，會開出宛如捲起紙張般的筒狀花朵，而後花朵會成為綠色的果實，不久後就轉為紅色。和萬年青一樣，以茂盛的團塊狀結果。果實長得比花莖和葉片更高，令人悸動的豔紅果實，在秋季山中格外醒目。

玉竹

為生長於山野草地裡的多年生草本植物，會開出白與綠的下垂筒狀花，稍微傾斜的站姿格外優雅。雖然與黃精相似，但黃精花莖的觸感呈圓形且無紋路。玉竹的花莖如蜂斗菜一般帶有角，且具有紋路。地下莖與和名為野老的薯蕷科山萆薢相似，並帶有甜味，因此在日本稱作「甘野老」。根莖則因作為滋養、增強精力的藥物而廣為人知。

鹿藥

在初夏綻放小巧花朵，秋天則結出紅色果實。花朵如雪一般潔白美麗，葉片則因為近似和名為笹的竹葉，因此在日本稱作「雪笹」。

插作方式

此作品集結了夏日柔和的山中雜草。

將天南星獨具特色的外觀融入眾多花材之中，並讓花姿如白雲般的鹿藥快樂地舞動。玉竹和寶鐸草增加了整體的分量感，山東萬壽竹是以捉迷藏的方式展現可愛感，大黃鱔藤的藤蔓則善盡了調整流向的職責。讓每種草花生意盎然地各司其職，以重疊置放的方式插作。

花器

美國淘金熱潮時代，用來淘洗沙金的鐵製品。能感受到歷史的深沉色彩，讓綠意顯得更加鮮明。由於是鐵製品，觸感冰涼，插上初夏的花似乎更顯舒適。

通條木

夏天的通條木和冬天或初春所見到的姿態截然不同，舒展的枝葉動態輕盈，連接的小巧叢生綠果實也相當討喜。江戶時代時被用來作為染黑牙齒的染料。

插作方式

夏季條通木的葉片相當柔軟，因擔心缺水而摘去所有葉片，僅呈現果實的情況，但在tamiser黑磯這裡的空間中不作改變，適合原貌地簡單呈現。為確保隨心所欲伸展的樹枝平衡性良好，於容器加入較多水使其穩定。在窗戶光線的照耀下，葉片的閃耀黃綠色相當清爽。

花器

能容納大量枝物或花的古董玻璃盆。此容器的用法是直接置放在地上，插入一朵花或僅於水面上漂浮一片花瓣、葉片，可作為迎賓擺飾。

54

生長於山地或原野的多年生草本植物，菝葜科菝葜屬。花莖呈蔓狀，長長地伸展。捲曲的鬚莖相當可愛，會開出宛如仙女棒一般的綠色小花。雖然是清純樸素的花，但比起其他華麗的花更具深奧的意境，對我來說是在此時期相當重要的角色，是宣告夏日的花種之一。由於在成長期是朝上站立，因此與菝葜區隔開來。

插作方式

將舒展的藤蔓姿態，清爽地呈現於淡淡流洩的陽光所灑落的區塊。在享受著映照陰影的同時，放置於書房的桌上。以熱水法處理切口，藉由使用一口氣確實吸足水分的花朵插作，防止枯萎，是讓人想要放在身旁欣賞的模樣。

花器

將花材插入古董玻璃杯中，就像不經意一般，無論高度或厚度都很穩定，包容性極高。透過tamiser的吉田昌太郎大師，以高自我要求的眼光所選出的每件古董都帶著意境，並有它的故事，這個玻璃杯當然也不例外。

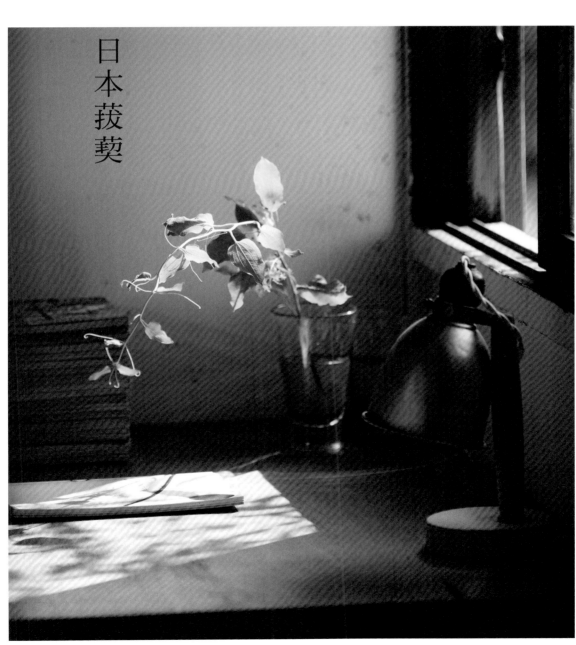

日本菝葜

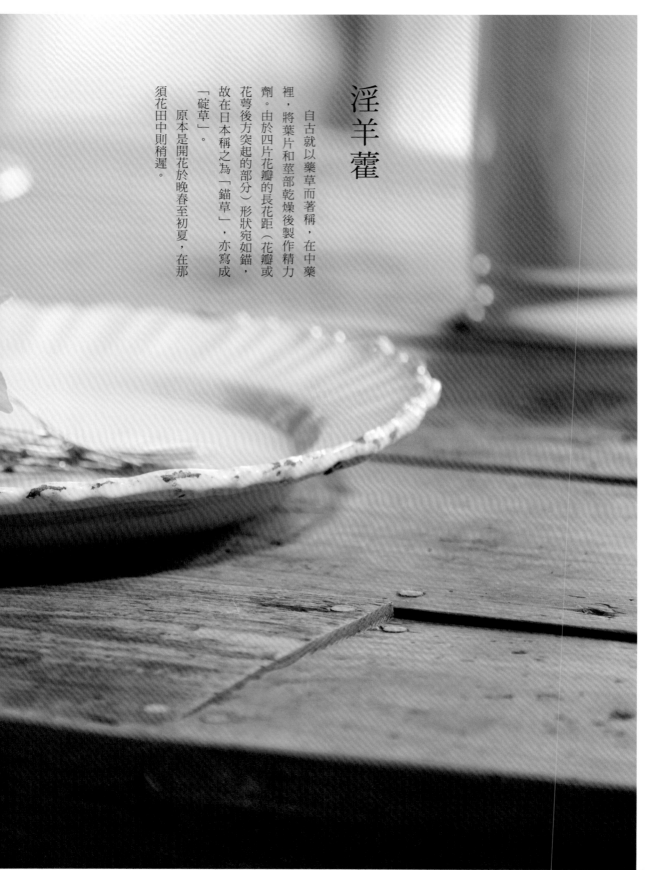

淫羊藿

自古就以藥草而著稱，在中藥裡，將葉片和莖部乾燥後製作精力劑。由於四片花瓣的長花距（花瓣或花萼後方突起的部分）形狀宛如錨，故在日本稱之為「錨草」，亦寫成「碇草」。

原本是開花於晚春至初夏，在那須花田中則稍遲。

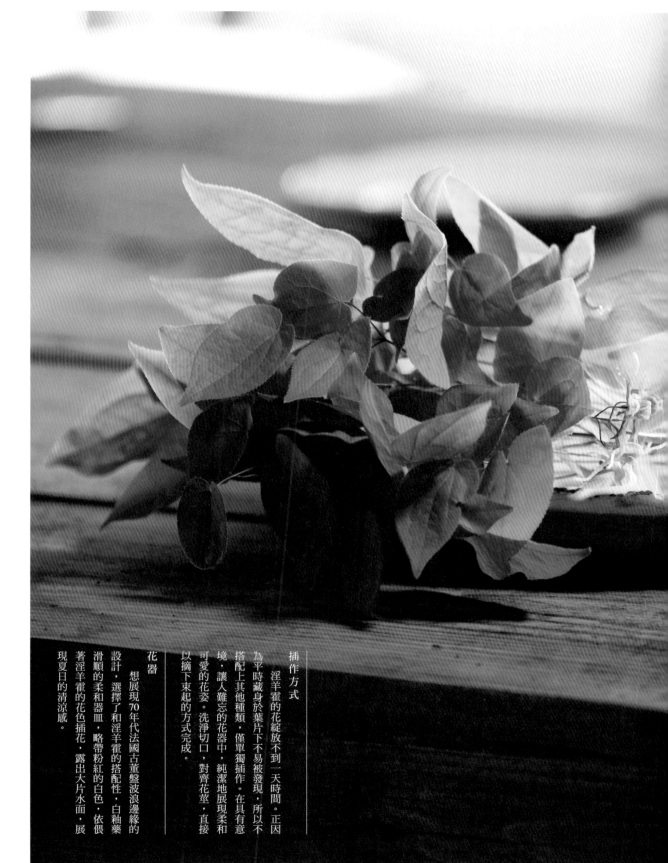

插作方式

淫羊霍的花綻放不到一天時間。正因為平時藏身於葉片下不易被發現，所以不搭配上其他種類，僅單獨插作。在具有意境，讓人難忘的花器中，純潔地展現柔和可愛的花姿。洗淨切口，對齊花莖，直接以摘下束起的方式完成。

花器

想展現70年代法國古董盤波浪邊緣的設計，選擇了和淫羊霍的搭配性、白釉藥滑順的柔和器皿，略帶粉紅的白色，依偎著淫羊霍的花色插花，露出大片水面，展現夏日的清涼感。

八月・葉月

夏日的清晨，讓我期待得不得了，

因為可以去看紫色的牽牛花。

哥哥帶著我去抓獨角仙，

追逐著從山上漂流於小溪的竹葉船，

是奔跑而下的夏日回憶。

傍晚時分，割草的氣味，

隨著吹拂芒草的風迎面而來。

季節無數次交替，珍惜著剩餘的夏日，

再迎接秋天的造訪。

● 插上八月花的空間

器物作家棚橋祐介的工作室。以天然的柿核液滲透進白瓷所製作成的容器，具有滑順柔和的質感與觸感更顯花材之美。舒適通風的空間相當寬敞，正宛如棚橋老師所製作的器物，亦如本人的個性般，充滿開朗溫柔的光芒。

紫斑風鈴草

約莫六月開始在平原地區開花，海拔較高處則會開花至八月左右。園藝品種的紫斑風鈴草雖然是鮮豔的紅色，但野生種則是稍微混濁的紫色。是山雜草之中較喜愛日照的花。此時期的黃花龍芽草、地榆、瞿麥也不易生長於陰蔽處。由於是以地下莖進行繁殖，因此具叢生的特性。

插作方式

早晨，以剛綻放的清純紫斑風鈴草，率真地插花。

不搭配其他花材，風吹搖曳地展現單朵之美。以柔美的姿態佇立在花器、空間、白色祥和的世界中。

花器

隨著夏風翩然起舞，為了展現略帶粉紅色的紫斑風鈴草柔軟度，因此搭配上棚橋祐介老師的花器。開口的寬度和腳下的穩定性，以絕佳的平衡襯托枝葉與花朵，大小和形狀用起來相當舒適。

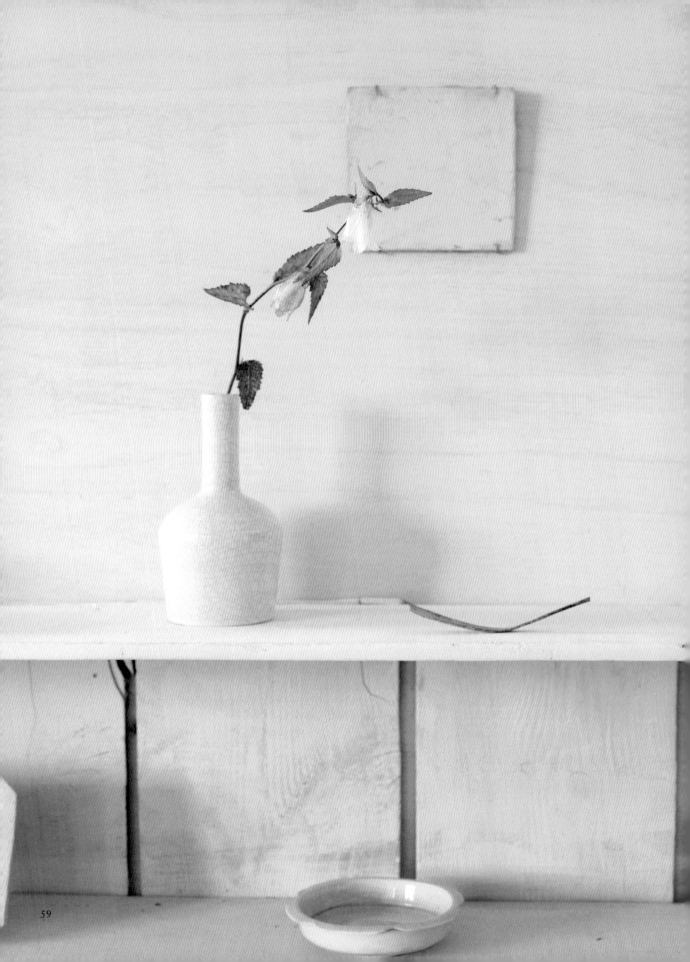

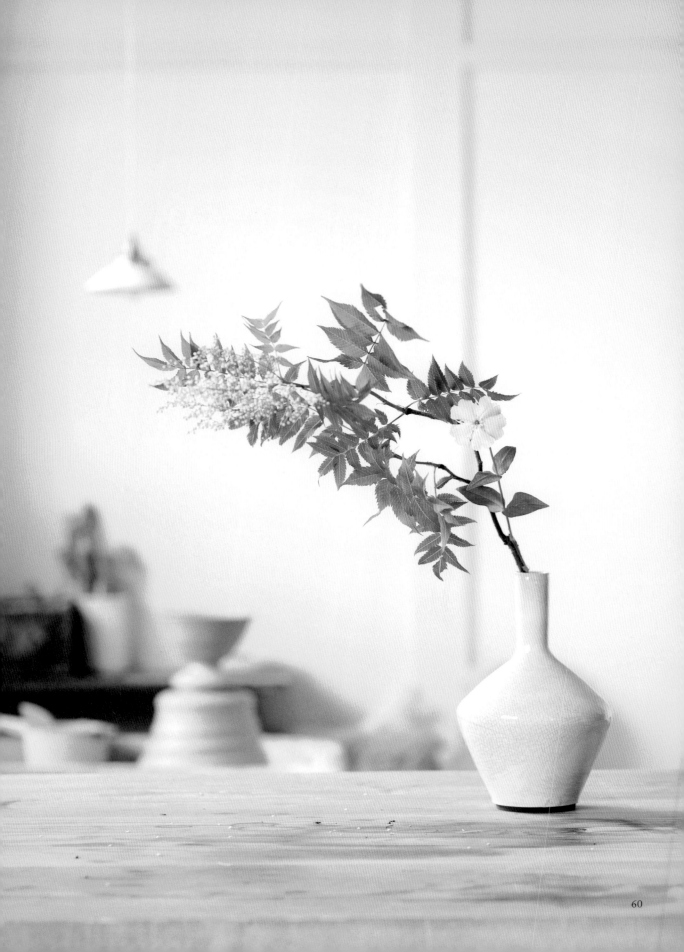

珍珠梅

在日本又別名「庭七竈」。原產自中國的落葉灌木，開花期為五月至八月，叢生綻放的白花帶來涼意。同屬的其他花種還有星毛珍珠梅，花朵較珍珠梅更大。

插作方式

由於珍珠梅不容易吸收水分，花朵保存性不佳，綻放出的白花立刻就會暗沉，但只要確實仔細的進行熱水法，將花靜置於深水之中後再插花，就能夠長時間美麗呈現。花與枝葉是夏季的代表性花材。雖然大分量的豪邁插花作品也相當優秀，但在此將具有質感的枝葉之姿，搭配上少見的白色毛剪秋羅。

花器

對此形狀一見鍾情，當時也立即致電棚橋老師表達這份心意。我認為它是理解花卉的容器。

由於具有一定的穩定性，可承受枝物重量，難以立起的枝葉也能夠自瓶口挺直向上。是一個不熟悉花藝的人也能容易插作的款式，且無論日式或西式，皆能依照花卉改變樣貌的大方花器。

毛剪秋羅

瞿麥科的多年生草本植物，自中國引進，是剪秋羅屬中較早開花的種類，雖然有些種類在平原地區大約五月左右就會開花，但通常花期從六月至八月，會綻放出帶有五片花瓣的花。分為莖葉呈黑色的種類，及整體呈綠色的種類，葉片帶著細毛的特色，可與其他剪秋羅作區隔。

石榴

原產自波斯、印度。綻放於初夏鮮豔橘紅色的花，也是「一點紅」一詞的由來。在原產地，亦是出現在神話中的特殊果實，眾多種籽象徵著多子多孫及豐收。花期約在六月至七月左右，於秋天結果，但也有不會結果的觀賞用品種。種籽味道酸甜，到了初冬甜味也會更加顯著。

腺齒越橘

杜鵑花科，越橘屬。風雅的枝葉模樣，從四月至九月裝扮上清爽的綠葉，初秋則轉紅，並結出可食用的帶紅黑色果實。在自然界中葉片最早變紅，因此和名為「夏櫨（夏天的野漆樹）」。雖然與同屬的越橘相似到難以區分，但腺齒越橘比越橘更高，且越橘的果實會熟成紅色。

插作方式	花器
略帶紅色的腺齒越橘搭配上豔紅色的石榴花，雖是和風組合，因為想表現隨興的放鬆感，因此在有深度的咖哩盤中加入大量水後擺放，呈現出夏風舒適吹拂的感覺。	使用細密的白土，以獨家染劑滲入釉藥龜裂的裂紋釉，浮現出纖細且複雜的花紋，棚橋老師的容器越使用越能顯現其質感，具有可容納任何花材的調和力。

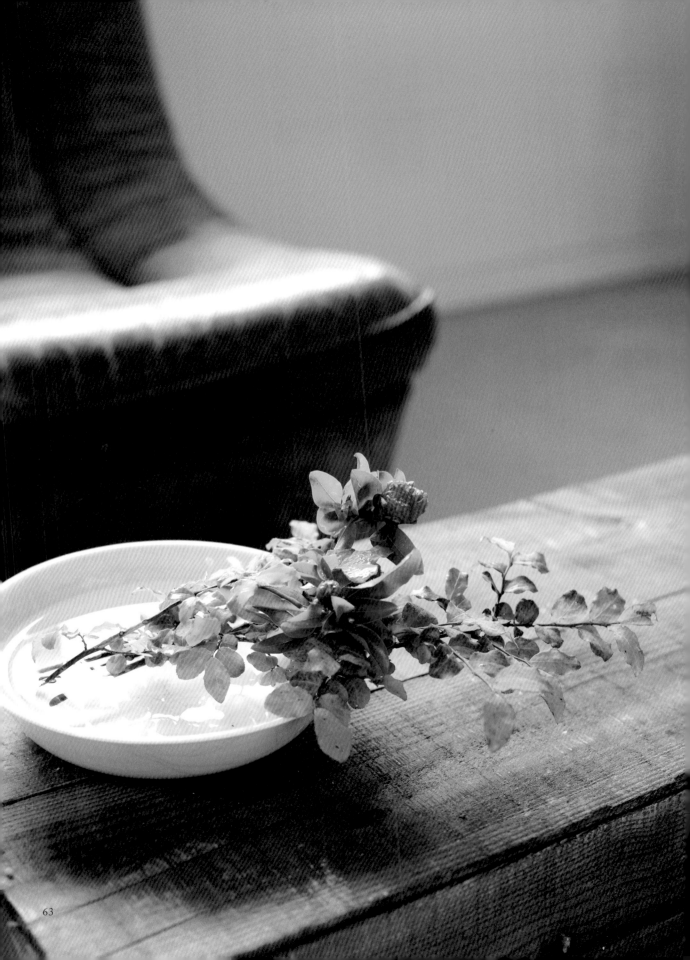

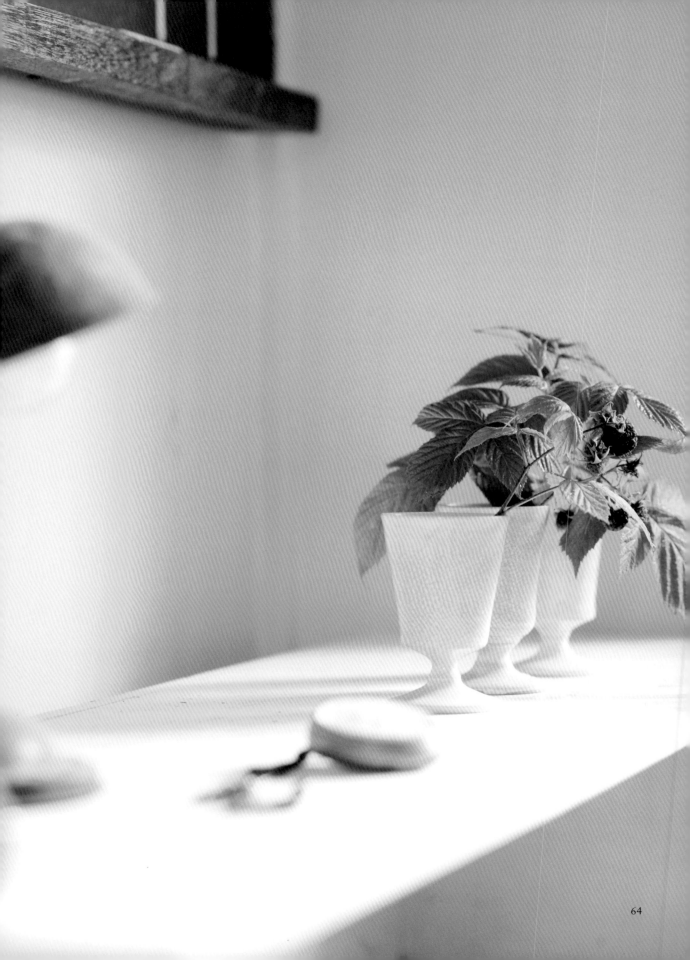

覆盆莓

玫瑰科，懸鉤子屬。小巧的果實會於夏季時熟成紅色、黃色或紫色等多種色彩。成熟的果實鮮豔宛如寶石一般。無論是食用或家庭栽培都很適合。若預先種植於庭園，不一會兒就會在一枝上盡責地開出可愛地白花。在日本通常以法語framboise的音譯稱呼。

插作方式

此時期覆盆子的綠葉相當地清新。清爽的色彩，這般綠意在空間中顯得分外迷人，以良好的節奏排列相同形狀的玻璃小酒杯，宛如一群淘氣的孩子，肩併肩拍攝紀念照般，將個別的葉子稍微相互纏繞插花。由於玻璃杯較為小巧，縮短高度展現出動態感。

花器

我想花朵和果實會因愉快的插作氛圍，而使該空間、容器及花朵本身都感受到喜悅。最開心的應該是正在插作的自己吧！棚橋老師所製作的容器，就算是白色、紅色或淺粉紅色等淺花色，也都能美麗地調合。無論與哪種花如何進行搭配，都洋溢著插作的喜悅和樂趣。

百香果

常綠蔓性灌木，可綿延數公尺。夏季碩大且獨具特色的花朝向太陽開花的模樣，讓人聯想到時鐘的文字盤，因此在日文漢字寫作「時計草」。

令人印象難忘的花與藤蔓，如嬉戲般地存在著，頗具趣味。

插作方式

排列上平盤，以餐桌上款待擺設的手法表現。清爽地將夏日的一枝綠意搭配上綠色果實的木通。

下方則讓部分葉片與花再次浸入水中洗滌，在平面之中展現出水與綠意。及花與果實的協調之美。

花器

棚橋老師的平盤，與點心、料理、花作都十分合適，以高雅柔美的感覺營造出氛圍。以白色、原色、米色為基調，適合搭配各種花材，且姿態清新。「因為我的容器完全是為了襯托主體的配角。」他這樣表示。考慮到實際使用者，以使用者為出發點的容器創作態度，讓人感受到也能以同樣的道理對待花。

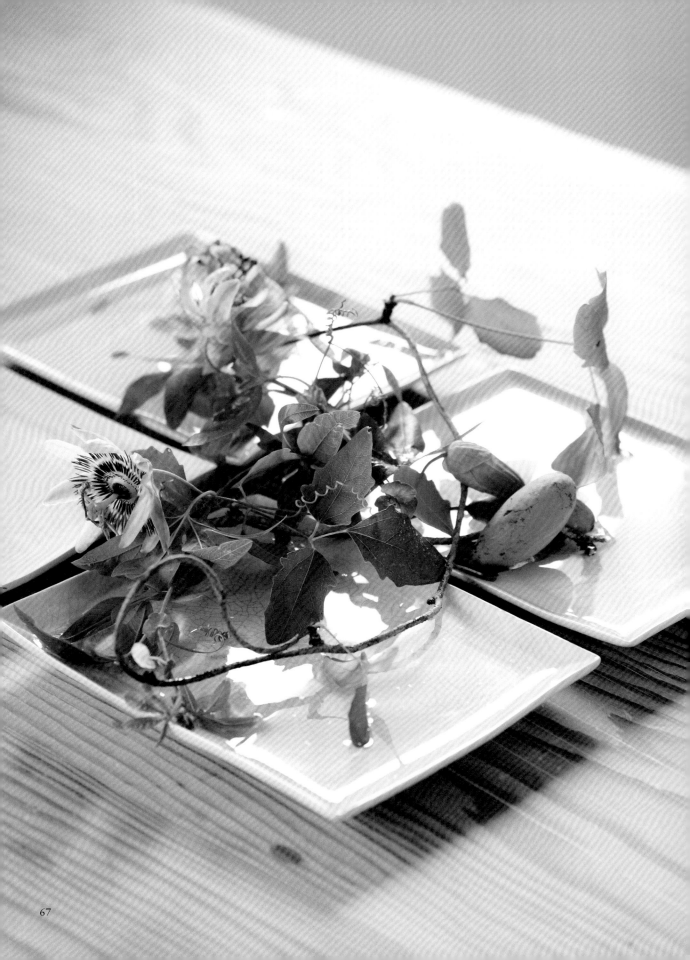

秋

「稻穗俯首，逐漸染上金黃色彩

見到稻米結實，喜極而泣……」

我想起務農者的這番話。

和大自然搏鬥的嚴峻之中，

孕育生命，並受其恩惠。

在胡枝子花轉紅的尾根地方，奏著綿延的美妙旋律

已收割過的稻田中央，

鳥兒看似舒暢地翩然起舞。

逐漸凋零的秋日之美，是剎那間的深奧之美。

所謂的秋花

秋天是從高處（山頂）而來的，也有從北方而來的說法，應該是從變冷之處依序到來的意思吧！雖然九月初依然還算是夏季，但才想著芒草結穗了嗎？隔天就會開花，轉眼間變成帶有毛茸茸綿毛的種子，隨風飛揚。垂絲衛矛開始變色，油點草、山梗菜、澤蘭、金線草等，色彩漸深地逐漸綻放，也能夠看見石蒜等休眠植物的蹤跡。山野裡，浙皖莢蒾結出鮮豔的果實，深山龍膽、獐牙菜、深紫花顏的臭山牛蒡在澄澈的空氣中凜然佇立，九眼獨活的白花逐漸褪變為黑色果實的樣貌也獨具風情。蔓性植物有圓錐鐵線蓮、異葉山葡萄、木防己、及正在快樂地與我們分享果實的雙輪瓜、倒地鈴。鳥類食用秋天的果實，並運送種籽，又能夠移動到其他地方繁衍後代。你會發現四季的運行中，秋天扮演著帶來轉變契機的重要角色。

秋花的插作方式

秋花好似成熟的女性。由於對於花已經相當得心應手了，因此完全不用假手他人，插花者只需費心引出花朵最美的一面。熬過夏日酷熱的花朵，包容力轉變成只有在秋花身上才能見到的妖豔美麗姿態。轉紅的葉片在插作後立即枯萎凋零，但由於已長出綻放下次春花的新芽，因此隨著落葉也同時注意並觀賞新芽。果實方面則需要注意避免熟成的果實，顏色沾附於衣服或家具上。秋日的花和果實不精雕細琢，而是想讓人愜意裝飾的花。

九月・長月

俗話說，過了橡實豐收之年，
就會誕生很多小熊。

源遠流傳的自然運作模式，是奇蹟的累積。

生意盎然的動植物豎耳傾聽風的聲音，

秋季播下的種籽連繫著新生命。

當熱鬧無比的蟲鳴稍微沉寂之時，

桂花的香氣邀我啟程。

● 插上九月花的空間

　神奈川縣鶴見地方的知名人士——高田房枝女士
的住宅。目前仍持續珍惜守護著建造於大正元年，超
越百年屋齡的主屋及更古老的倉庫，這棟刻劃著歲月
痕跡的建築物所在之處，呈現著樸實之美。被整理得
美不勝收的庭園，也很有看頭。主人高田女士對於地
方貢獻的熱心態度，亦讓人印象深刻。

芒草

　原生於日本、朝鮮半島及中國。由於被秋風吹拂擺動的花穗，神似於動
物的尾巴，因此別名「尾花」，在日本也被稱為「花薄」。夏天時，割下其
莖葉鋪於屋頂的則稱之為萱。身為秋之七草，為眾人所熟悉，在日本則作為
中秋賞月時的供品，與生活密不可分。

桔梗

　為秋之七草的其中一種，會在日照良好的山野盛開藍紫色花朵。花期從
五月至十月左右，相當持久，花色除了藍紫色之外也有白色、桃紅色和藍色
等。「雖說朝顏綻放於晨露，但正因傍晚幽暗的光線裡，才綻放出格外美麗
的色彩（作者不詳）。」由於萬葉集的這段記載，因此也有「朝顏之花」是
指桔梗此一說法。在日本自古以來象徵美麗，且受到眾人喜愛。

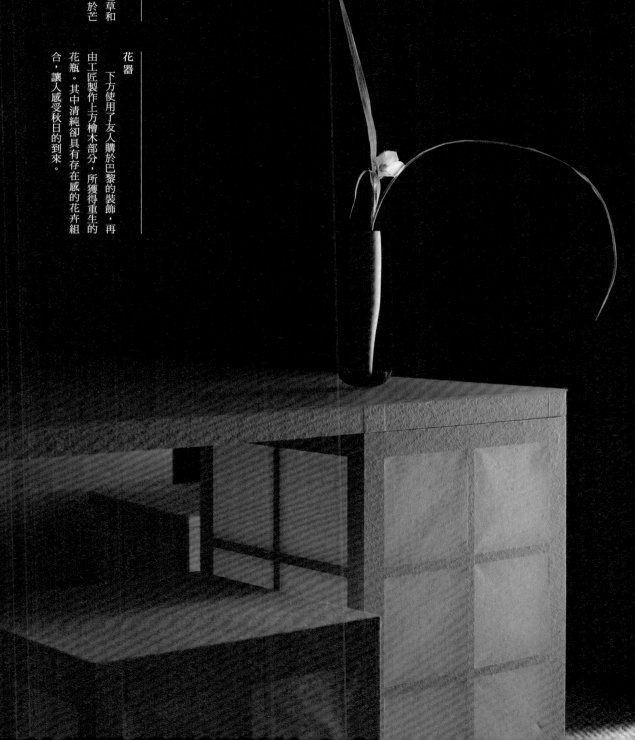

插作方式

同為秋之七草，眾人所熟悉的芒草和桔梗。以寂靜之中帶著凜然的感覺，於芒草的站姿筆直地增添上白色桔梗。

花器

下方使用了友人購於巴黎的裝飾，再由工匠製作上方檜木部分，所獲得重生的花瓶。其中清純卻具有存在感的花卉組合，讓人感受秋日的到來。

紫蘭

原產地為日本、台灣、中國。正如其名，會於初夏盛開紫紅色的花朵，但花色也有淺紅和白色。剛長出的新葉會依附於莖部，纖細且堅硬的花莖前端開出數朵花。其花為橫向綻放。我自幼跟隨學習插花的老師，家中後院就種植著紫蘭。每到秋季，光是眺望著它的果實就讓人感到開心，雖然也喜愛它的花，但最喜愛的還是它秋天的果實。

插作方式

迅速整理葉片、果實和下端，以原始的姿態插作……也同時一邊回憶著，自五歲起即跟隨學習的插花老師——太田順浦老師。我回想著年過八十，依然騎著單車為教學四處奔波的老師身影，也聆聽著現已過世的老師的指導聲……

花器

因吉村粉引聞名的陶藝家吉村昌也老師的白色花器——扁壺，再現古老李朝時代粉引茶碗的特色，絕美無比的深厚釉藥塗層極富魅力。就以自然的形狀插入器中，經年累月的高超技巧，在自然之中造就了高尚之美。

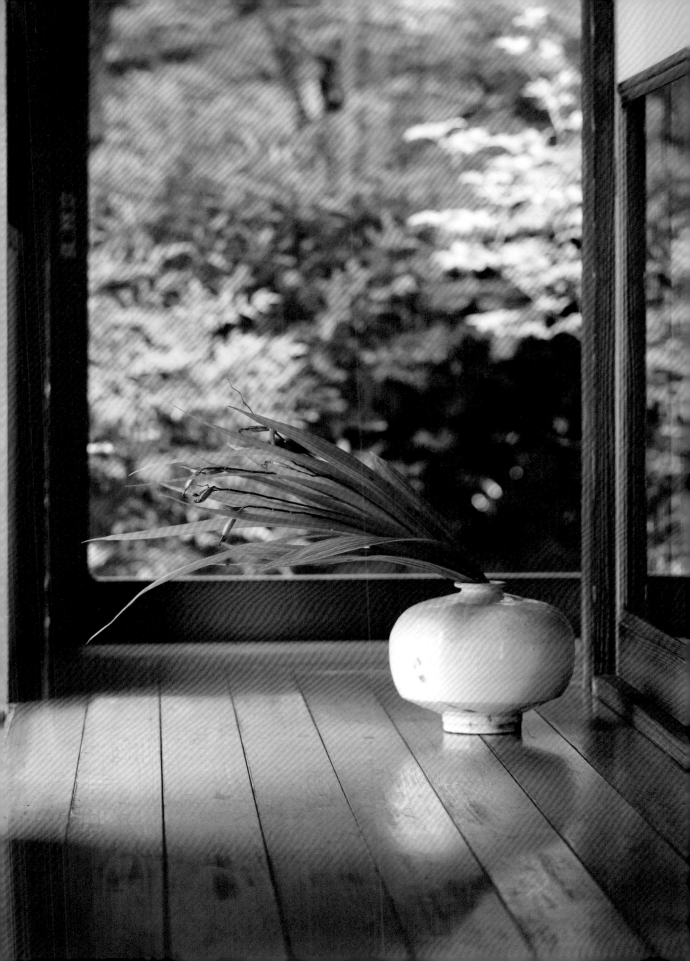

鐵線蓮

鐵線蓮也於秋季開花，反覆開兩至三次花，是鐵線蓮的特色。於初夏開花，被稱作日本鐵線蓮的品種則是開花一次後，該年就不再開花。這點與西洋種鐵線蓮不同，此為該年最後的第三次開花。

插作方式

夏末種類繁多的鐵線蓮，宛如告別夏日的繽紛庭園。不使用劍山或鐵絲，而是藉由交互纏繞鐵線蓮的藤蔓固定花朵。

花器

日本古物，帶有把手的鍋子。當森林或庭園聚集人潮時，常被我當成花器使用。由於帶有把手，容易搬運，也因此完成的作品不易變形。也使用在觀賞睡蓮等植物。

檸檬色百合

喜好略高於平原的涼爽處，從七月中旬至八月中旬左右會綻放紅黃色花朵。

秋海棠

原產自中國，江戶時代引進日本。和名是由漢字直接音譯，源自於綻放於秋季，與海棠花相似。搖擺俯首的姿態相當惹人憐愛，心形的葉片也極富魅力。

野菊花

秋天綻放於山野的野生菊花總稱。有龍腦菊、野紺菊、野路菊等，種類豐富，且有白色、紫色和深藍等花色，與菊花相較之下，葉片較薄且切口較淺。

插作方式

杜鵑、秋海棠、腺齒越橘、長萼瞿麥、桔梗、檸檬色百合、紫斑風鈴草、山繡球、野菊等……依戀著夏季，自夏末到秋初開放，將它們熱鬧地插入竹籃中。花兒們興高采烈似地繽紛著，引頸期盼秋日來臨。

花器

來自於九州大分縣，以自己雙手種植的竹子編織竹籃，是桐山浩實老師的作品。覺得一定適合高田家的庭園，將平日工作時習慣用來攜帶花材和工具的籃子，當成花籃使用。此花籃中充滿著桐山老師實在的工作態度及故事性，能夠包容各種花材。更是經常伴隨我前來工作的野伴。

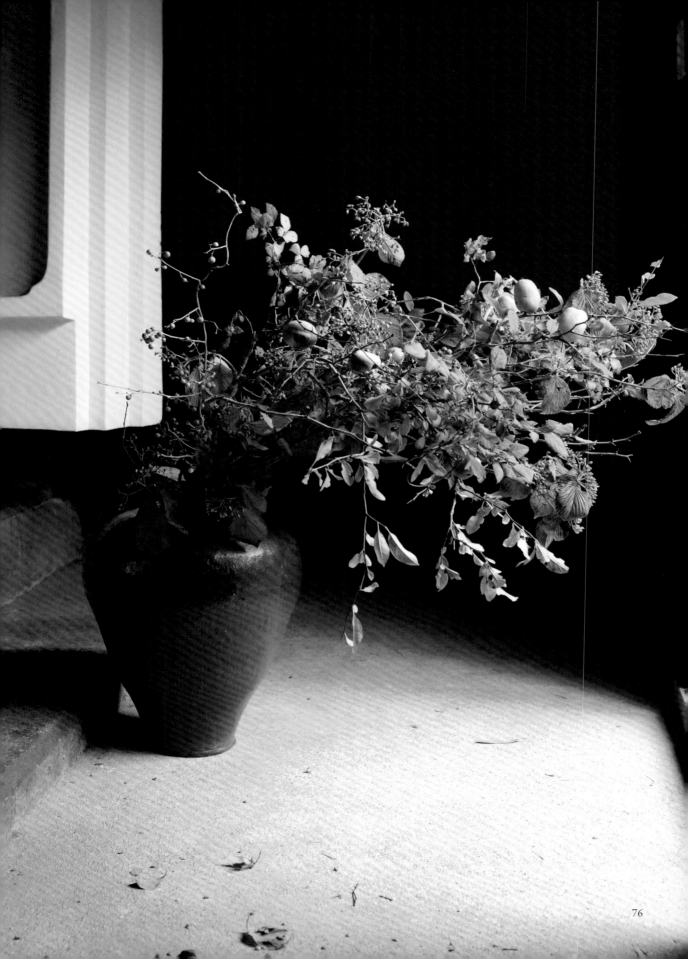

生長於山野間的落葉喬木。於初夏綻放白花，如金縷梅般鋸齒波浪的圓形葉片呈深綠色厚質，秋天會變成美麗的紅色。夏末的綠色果實，只在日晒的部分葉片依序染紅，在極短暫的時間裡，染紅前的果實和葉片的色彩變化，既迷人又美麗。葉片終於變成紅色，果實也更為豔紅，樹枝外觀質樸木訥，富有風情，更展現出果實的樂趣。

莢蒾

於日照良好的山野生長的落葉灌木。枝頭成蔓狀捲曲的模樣十分風雅細緻。初夏的綠葉蓬勃，懸吊於花朵之後的青綠果實也展現旺盛的生命力。隨著秋天的到來，果實伴隨寒冷破裂，露出橘紅色種子。花呈淡綠色，雌雄異株，於五月至六月左右開花，並不顯眼。

南蛇藤

原產於中國、日本。呈銳角的樹枝向外擴散，並於樹枝側邊開出淺紅色、深紅色、白色等圓潤的花。原本花期為春天，但也有四季開花種和冬季開花種，一整年都能觀賞。秋天會長出梨子般大小的果實，果實的香氣宜人，也被用來製作水果酒。

木瓜梅

插作方式

集合了夏季跨足秋季、季節交替時的枝物姿態。開始染紅的腺齒越橘和莢蒾，結著如小洋梨般果實的木瓜梅、長出綠色果實，姿態纖細的南蛇藤、果實呈橢圓形，甚至大如手掌般的山茶花枝，活用能帶來秋意的各種枝物風情，進行插作，是期間限定的瞬間之美。

花器

容器代表了人，此容器是作家村田森老師的作品。並非為了販售，而是以創作為目的所製作，我感受到了這樣的靈魂之聲，直覺地認為是能使用一輩子並流傳後世的物品，因此毫不猶豫的入手了。在插作的同時，也讓我想起了村田老師清澈的眼神和實在的雙手，充分映襯著初秋的枝物。

十月・神無月

風的氣味逐漸清新，

落葉輕輕地，一片、二片，

配合蟲鳴的波長

飄零而下。

邁向秋日，

時日越深，

葉片逐漸染上色彩。

秋日是寂寥的，

雖說如此，卻似乎可稍作喘息。

好似目送暑假來玩的孫子們，

離去後的祖父母們。

● 插上十月花的空間

位於東京麻布十番，除經營視覺、產品及空間設計之外，也從事樂器演奏和作曲等音樂活動，販售二手用具和自製桌巾等商品的空間。宛如祕密基地般的空間中，到處擺放著寶物，連角落都徹底展現猿山修先生毫不妥協的美感堅持。

悄悄綻放小花於山間草木繁盛處的多年生草本植物，從初秋至中秋為開花期，由於花的斑點近似於杜鵑鳥的花紋，因此和名為「杜鵑草」。除了紫紅色之外，還有白、黃、淺紫色，豔麗的姿態中充滿著寂靜之美。常用來裝飾茶道茶會，是該季擺設中不可欠缺的花。

插作方式

取一朵姿態潔白動人的油點草白秋作為迎接秋季的花。白秋的特色在於一開始會先綻放前端的花，其凋零之後，會從葉片旁再次開花。

花的高度略高過容器，留下花朵旁的葉片，其他則清除掉，插作請注意花朵方向。

油點草

花器

於山口縣萩市椿大屋經營大屋窯的陶藝家，濱中史朗老師的白瓷。由猿山先生販售，原本用來當作餐具，但擺上一朵花，一見鍾情，因此拜託他讓我使用。擁有著西洋外型，同時也帶有和風姿態，具有溫潤的白。和秋天的白白秋搭配性高，帶來清新的印象。

龍牙草

山野中隨處可見，開著無數黃色小花，長高後會稍微垂頭，隨著秋風搖曳之姿別具韻味。果實為綠色，會沾附於動物或人的衣物上，散播種子繁殖。黃色小花呈穗狀開花的模樣如同金色水引，因此日文稱作「金水引」。在霜降前，葉片美麗地渲染上紅色，是可從夏季花期到初冬的紅葉姿態長時間欣賞的珍貴花種。

烏頭

自然生長於較高的山野間。花期從七月至十月左右。因具有劇毒而聞名，但花朵美麗的形狀類似於日本傳統舞樂中所戴的帽子，因此和名為「鳥兜」或「鳥冠」。花、葉、莖、根皆有毒性，在插作時需注意避免動物誤食。

山梗菜

花期從八月至十月。雖然生長於較淺小河旁的野生種，體型碩大且高度較高，圖中的品種是愛知農水野先生所配種，為當成茶道布置茶會用花，所改良種植的纖細線條品種，秋季會從下方依序綻放出濃郁鮮豔的藍紫色花朵。率真站立的生長姿態，非常適合溫柔的秋風。

插作方式

白色壁面、白色花器、在白色的世界中，為了讓秋季龍牙草的黃色和烏頭的藍紫花色，於深綠色葉片中呈現沉靜靜氣氛，將下方統一朝向一邊插作的減法花飾。不大量插花，以傳達秋日意境。

花器

是於日本唐津、瀨戶學習技藝，目前在奧地利維也納創作的Matthias Kaiser老師的作品。融合日洋，姿態沉穩。白色的模樣、設計和大小，插入不同的花與枝葉，呈現不同的留白，讓人也想試著插入大紅色或純白色花材。

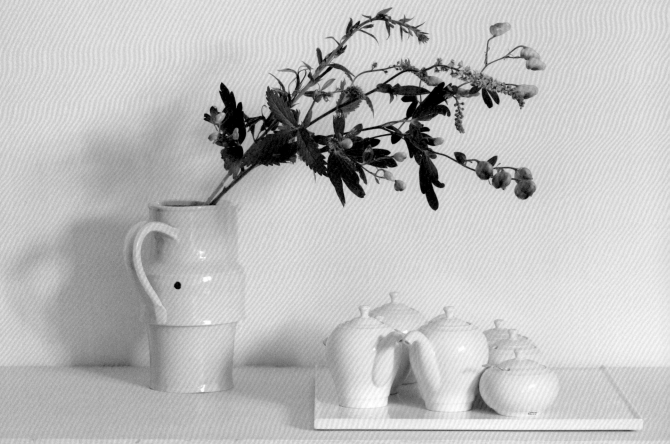

深秋時分，在殘留著歲月痕跡的大盤
中，秋光映照著染紅的果實……秋葉如果
乾燥，立刻就會變得脆弱，為了使之容易
吸取水分，將根部修剪得較短，建議按其
自然姿態進行插作。

花器

充滿修補痕跡，被珍惜地使用的容器
是來自荷蘭十七世紀左右的作品。當要在
平面花器中插作時，因為展演空間有限，
建議擷取該季節最美的枝物和果實之姿來
表現。帶著歲月痕跡的器皿與季節限定之
美因此相遇！

粉團

自然生長於雜木林和水邊，雖
然近似於山繡球，但為莢迷的近
親。初夏會綻放柔和的白花，果實
從八月左右開始成熟變紅之後，就
會轉黑。

雙花木

金縷梅科雙花木屬。原產於日
本。在日本又稱作紅萬作。葉片為
圓潤的心形，夏天為綠葉，秋季則
轉變成鮮豔的紅色，都十分吸引
人。一旦落葉，紅紫色的花會以背
對背的姿態成對開花。雖然神似於
金縷梅，但從遠方眺望時，相對於
金縷梅筆直高聳地以一枝生長，雙
花木則是朝橫向稍微上揚生長，並
且有許多分枝。

大理花

菊花科大理花屬的多年生草本植物。其歷史悠久，在原生地阿茲特克被當成神聖的花，花名是源自植物學家安德斯・達爾之名。第一次去那須花田看大理花時，在夏季花田中俯首綻放。紅色、黃色、白色、橘色及粉紅色……無論何者皆漂亮且生氣蓬勃地散發光彩，其中格外妖豔美麗，深深吸引著我的是圖中這種深紅色的大理花，能讓人感受到女性內心強韌的花與色彩。

插作方式

從殘存的花田中，捎來的是隨著秋意漸濃，花色漸深的大理花，在流動著寂靜氛圍的此空間裡，以宛如成熟女性到此遊玩的裝扮氛圍來插花。稍微拔除葉片，也剪去分枝，藉由只有花的強硬呈現方式，營造出特意破壞的印象。

花器

懷舊的花器是昭和時代的糖果瓶。如回到了久遠的過去一般，散發著懷舊氣息的容器，將秋天姿態的大理花融入場地之中。

槭

槭樹科槭樹屬，在日本又名「楓」、「蛙手」。圖中是槭樹中最具代表性的雞爪槭，與其他槭樹相比，體型小且較細瘦，由於從前會以裂成掌狀的葉片尖端來背誦伊呂波歌，因此雞爪槭的日文稱作「伊呂波紅葉」。於晚春至初夏綻放小花後，會結出如同紅蜻蜓般的小小果實，冬天時的枝葉也具深遠意境。

金線草

從八月至十月開花的多年生草本植物。呈圓點綻放連結的紅色小花模樣宛如祝儀袋（日式紅包袋）上的水引，因此日文稱為「水引」。種類有紅白花混和的御用水引，只有黃花的金水引（龍牙草）、白花的銀水引，在日本也稱作「水引草」。如果日照良好就會呈現美麗的紅色，但若不在半日照的環境中，葉片很容易受傷。

女婁葉剪秋羅

石竹科剪秋羅屬，生長於山間樹蔭的多年生草本植物。由於具有較大且呈紫黑色的節，日文名為「節黑仙翁」。於七月至十月左右會開出橘紅色的五瓣花。是印象鮮明的花，只一朵就能展現其魅力。

插作方式

從秋日西邊窗戶枝葉間落下的陽光之中，宛如被聚光燈照耀般，突顯了花器開口旁染紅的雞爪槭，及其中橘紅色的女婁葉剪秋羅。藉由搭配上一枝金線草，增添秋日意境。將槭的樹枝修剪得較短插花，更能突顯金線草，剪秋羅也生意盎然。

花器

出自於喜多村光史老師之手，以荷蘭的台夫特藍陶老油壺為基底所製作的作品。開口與把手接合方式也飄散出和風感，是能夠美麗地襯托日本花且維持平衡的容器。

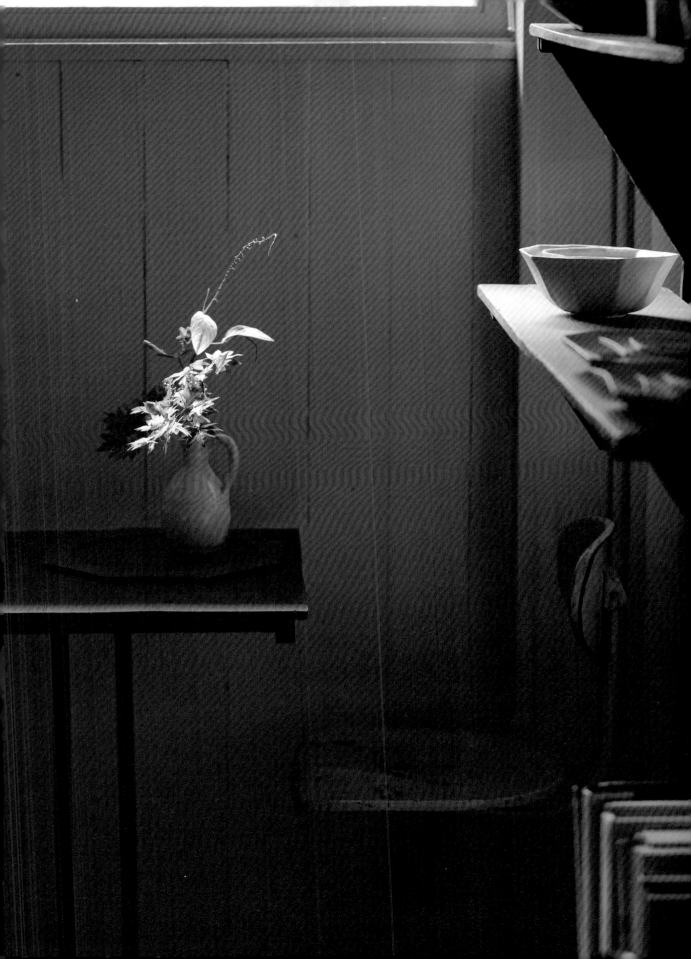

十一月・霜月

十一月的天空，
無限延伸又清澈的天空，
拂過臉頰的風，開始變得冰涼。
清晨的冷風，牽動著內心深處。
逐漸凋零的花容，
讓人既憐愛又心痛。
留下將於翌年生長的後代，
以豁達宛如母親般的愛包容，
這是即將成為下次生命的徵兆。

● 插上十一月花的空間

　　無生氣的水泥上，小小十字窗射入了美麗微光。

　不分東西方，嚴選陳列古陶器和現代作家作品的 gallery uchiumi，位於東京麻布十番，是一處讓人平靜的場所。負責人內海徹先生柔和的態度與選物眼光，讓我獲益良多。

白花鼠刺

　　虎耳草科鼠刺屬。日本也稱作「美國髓菜」。白花鼠刺的葉片相較於日本原生種鼠刺來得更小，因此日文稱作「小葉の髓菜」。雖然原生於美國，卻相當具有日本氣息。在五月母親節前後會長出白色小花蕾，其樣貌十分美麗。花朵綻放如刷子般，繁殖力旺盛。

藍莓

　　杜鵑花科越橘屬。原產自北美的落葉灌木果樹總稱，果實呈迷人的藍色因而得名。日文稱作「沼酢之木」。初夏會長出白色釣鐘形狀的花朵，並於夏日結果。秋季的紅葉美不勝收，可整年欣賞其不同樣貌。

插作方式

美妙紅葉姿態的白花鼠刺，搭配上枝葉頗具意境的藍莓，並以染紅的忍冬營造出動態感。插作時盡可能以原貌呈現枝物的模樣。

花器

製作於十八世紀末葉至十九世紀初期的歐洲作品。直線條美麗的白色肌膚，狀態溫潤。雖然來自於西方，卻是能包容日本花材的白釉花器。

原產於日本。寒菊也指野生油菊經園藝化的品種，但一般來說是於寒冷時綻放的小型菊花總稱，不到十二月不開花的種類被稱作寒菊。因寒冷染上紅色的葉片之美，具有無比的魅力。

插作方式

希望以美麗的紅色葉片和可愛的黃花為主角，不搭配其他花材。觀察花莖紊亂狀況與容器的平衡，同時進行插作。希望能傳遞出一朵當季花卉之美，內海徹先生這樣說道。

花器

白釉花瓶是gallery uchiumi的物品，於十八世紀末至十九世紀初，來自歐洲。通常會帶有把手，讓人感覺很容易親近於日本人。於是以減法概念，盡可能地展現日本與西方的世界觀。

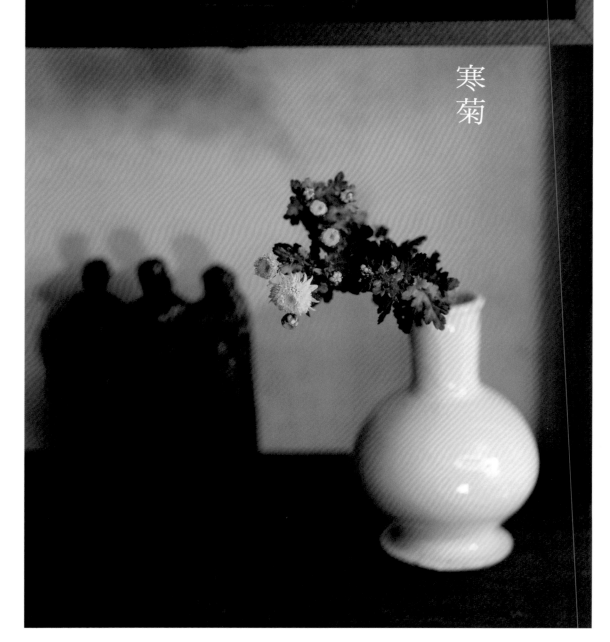

寒菊

台灣百合

原本自然生長於台灣的百合，在大正時代引進日本。花期比一般百合稍遲，從七月至九月在山村聚落綻放白花，此時會滿布叢生於山腰。由於繁殖力驚人，野生化後傳播至各地。圖中是開花後站立枯萎的姿態。

插作方式

於荒山之中直立枯萎，且身形纖細柔韌。因為想於藝廊中的一隅重現台灣百合隨風飄搖的模樣，直接將此景搬進室內，以站立的姿態插作。

花器

十八世紀德國的白釉水壺。從頸部至開口展現出直線條的強度，從這四周的樣貌就能夠看到民族性，是很具德國風格的容器，內海先生這樣告訴我。水壺洗練的姿態和時代背景，與盛開於日本荒山中的台灣百合因緣邂逅。

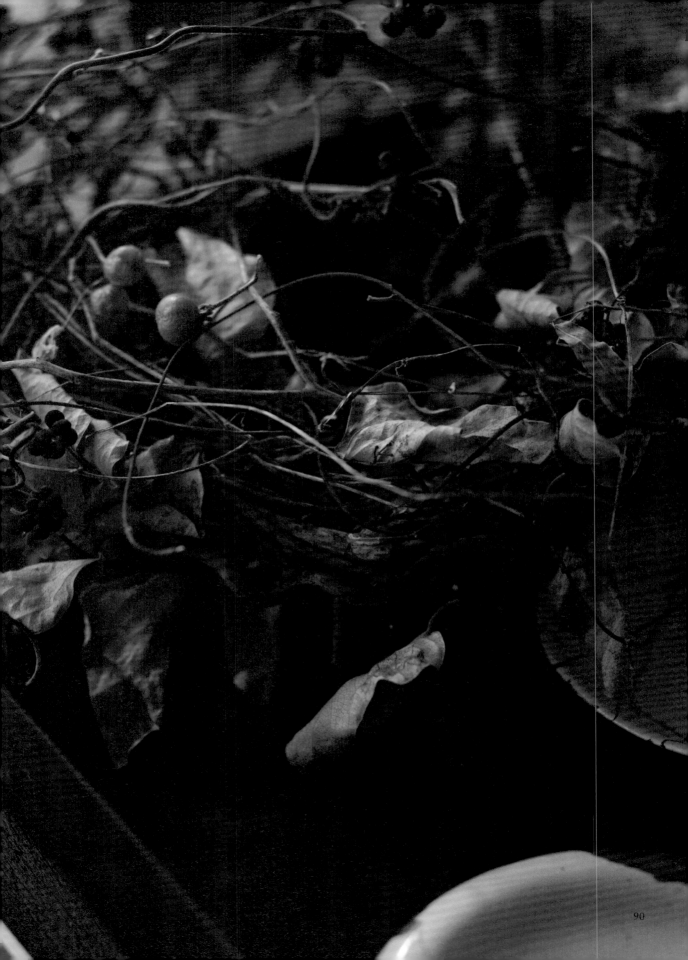

木防己

纏繞生長於樹林草叢的蔓性多年草本植物。具有毒性，日文別名「神海老」。雖然花朵為不起眼的淡黃色。但夏季的綠色果實到了秋天，由綠轉變為墨色的姿態意境深遠，相當醒目。雌雄異株，也有只開花不結果的情況。果實被鳥類食用後，散播種子繁殖，因此常見於山村聚落。葉片從大型到小型，有切口的、心形的等各種類型。從夏季的藤蔓到藍色果實，是每年望眼欲穿地等待的藤蔓和果實之一。就算製作成乾燥花也很有味道，質感又更上一層樓。

插作方式

在山村聚落生長著大量葛。我分得了少許的葛枝，於是以之製作成花圈基底。

木防己的青綠色果實會逐漸發黑，就算乾燥之後也頗具風味，是製作花圈的最佳素材。北美刺龍葵的黃綠色成色也相當優秀，將生氣帶入了立著枯萎的褐色中。在這個季節裡要製作花圈，就算不使用鐵絲或白膠，只要朝上捲起，大自然的贈禮就會帶來頗具意境之風情。

北美刺龍葵

北美洲原生的多年生草本植物。常見於較溫暖之處，以延伸地下莖的方式進行繁殖。由於莖部或葉片上有尖銳的刺，因此日文稱作「惡茄子」。雖然相較於開花時期較少被使用，但結成果實後，刺很容易以手摘取，因此可用於替花圈等作品調色。

花器

台夫特藍瓷小盤是十七世紀左右的產物。搭配於秋季直立枯萎的花圈旁，更加深兩者的存在感。

日本雙蝴蝶

纖細的花莖呈蔓狀，綻放著近似於龍膽的紫花。也因此模樣，而獲得了「蔓龍膽」的和名。結著鮮豔紅果的晚秋之姿，在山中顯得格外醒目，宛如獲得至寶。

插作方式

正因為是充滿意境的花器，更要用此時期獨有的珍貴日本雙蝴蝶果實，搭配出靜謐的氛圍。讓花沿著具有高度的容器開口漫出垂落。紅色的果實和纖細的藤蔓、濃烈的綠色、容器帶著歲月痕跡的白，呈現出恰到好處的比例，全都是相輔相成的感覺。需確認藤蔓根部是否確實浸入水中。

花器

白釉大盤是藝廊的所有物，為十七世紀荷蘭台夫特藍瓷。由於細心地修補破損之處，因此就算經過百年也依然使用中。從側面觀賞時的立體感與線條相當迷人。日本雙蝴蝶沉靜的紅色果實與白色容器的滑順光澤，展現出寂靜的秋日氛圍。

92

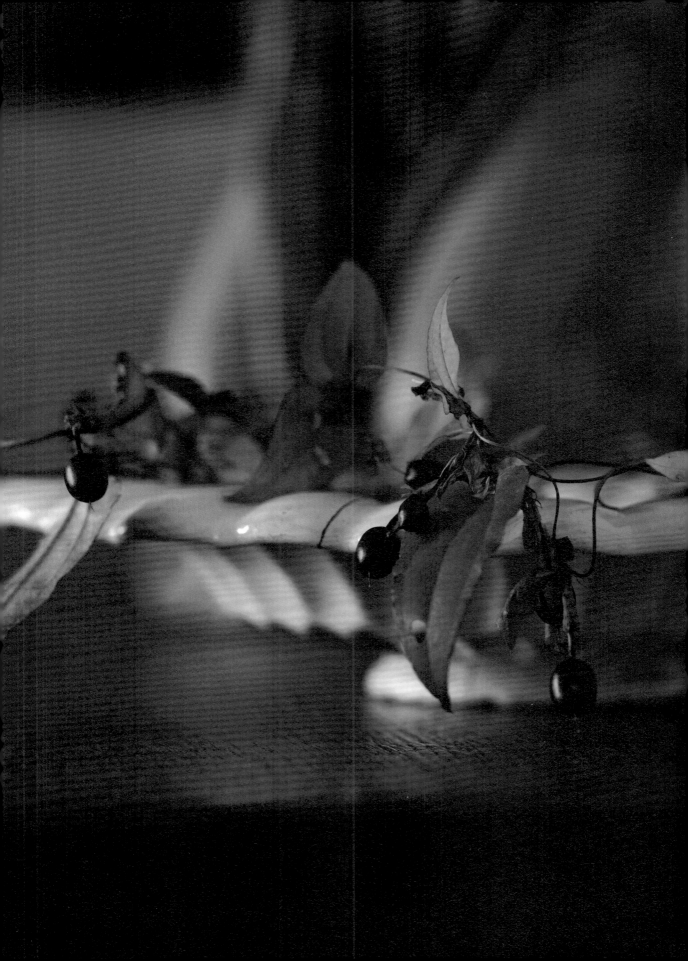

冬

裸身的樹，

一根根樹枝積著雪的，

純白森林中無需言語。

記下了光是身處其中，身體就有滿足的感覺。

鮮少人跡的山中，

只有淘汰殘存之物，才蘊藏著美麗，

撼動著靈魂。

不畏嚴寒的樹木，

所綻放的花存留人心。

從林間可見的蒼白天空中，

崇高的月光，

於冬之森，

這裡是我

初次受到美所洗禮的聖地。

所謂的冬花

當每天早上清掃落葉的工作告一段落時，大花四照花光亮的紅色果實，搭配上白色樹皮、衛矛及落霜紅的小紅果實，宣告了冬天的降臨。

到處開始綻放茶梅白色及粉紅色的可愛小花，庭木中南天竹的果實與雪相映成冬景。素心蠟梅具透明感的黃花和甜美香氣，是冬花稀少時的珍貴存在。說到冬花就想到山茶花。白與紅等令人驚豔的美麗花朵搭配上深綠豔澤葉片，是作為茶道茶會裝飾用，自古即為人熟知且愛戴的花，從深秋到初春繽紛了冬日景色。腳邊綻放著日本水仙清純的花，散發出高雅香氣。從秋天開始準備的細緻花芽也不容錯過，正因經歷風雪霜寒，才能夠綻放出美麗的花朵。

冬花的插作方式

雖然冬花不但稀少，在華麗度上也略微收斂，但沉靜的姿態相當美麗。雖然不大量插花，但珍愛著單枝的美貌，小心擷取庭園景致。由於並非繁花盛開的季節，一朵花的姿態是相當珍貴重要的。沒有葉片的冬天，呈現並享受枝物原有的深奧感，從枝物感受等待春季萌芽，配合花與呼吸進行插花。由於劇烈的冷熱差異給花帶來較大的負擔，所以應避免水和花因寒氣結凍，或太靠近暖爐等狀況，同時也注意插花場所的溫度和濕度。放置於溫暖的室內可享受逐漸綻放的姿態，擺設在寒冷之處則能夠緩慢持久地觀察成長，依照場地的不同照料方式也會不同。維持花朵美麗盛開的姿態亦是插花者的工作。能夠從冬季孕育出的花芽感受新生命，並以花藝表現其尊貴，亦是冬季花藝的喜悅之一。為了讓花與人都感到舒適，我想需稍微多費心思。

十二月・師走

萬賴俱寂的遠景之中，
樹木高處碩果僅存的柿子，揭開了冬季序幕。
不吃掉全部，而殘留下的柿子，
是否是因鳥的同情心，
亦或要奉獻給神明，
日本的風俗如此耐人尋味。
美不勝收的日本四季，
孕育了日本人的心。

山茶花（白乙女）

是乙女茶花的近親。通常乙女茶花為中型千重開花，呈淡桃紅色，花期為三月至四月，而此款白乙女屬一重平開的品種群，最早會從晚秋開始綻放。

插作方式

等待綻放的白花，及帶著褐色的葉色……於生鏽的容器中，浮現出沉穩色調的柔軟米白色花蕾，從容器中探出花臉，伸長花莖……正因為是小小世界的展現，因此更想要細緻地進行插作，以完成引人入勝的作品。

花器

來自阿富汗。混入綠青的白石膏，生鏽感分布的平衡絕佳，因此購入，emic:etic的山下這樣表示。安靜卻凜然的身影，和白乙女很相稱。

◉插上十二月花的空間

emic:etic是帶著凜然的氛圍，時光靜靜流動的場所。從這個空間所展示的服飾和飾品中，傳遞出設計師山下公子小姐初次造訪法國時，所沸騰的情感與回憶。2017年1月，搬遷至仿巴黎蒙帕納斯所建造，位於豐島區要町的Appartment Montparnase。

平枝栒子

玫瑰科常綠灌木，原產自中國及喜馬拉雅山脈。呈弧形的樹枝上帶著優雅的小巧葉片，其美麗讓人難以忘懷。夏天會綻放白色小花，深秋則會結出美麗的紅色果實，是為寂寥的冬庭增添溫暖色彩的枝物。有各種葉色和風味，在此使用的是銀葉品種。和名除「紅紫檀」之外，又別名「車輪燈」。

插作方式

放置在古老大盤上的搭配，也蘊含了想以直接掉落乾燥的葉片模樣，讓人感受到冬日造訪的巧思。就算不裝入水，僅於大盤上放置一枝枝物，也能夠營造氛圍，當成居家布置的元素之一，將植物融入其中，不造作地享受插作之後的枝物之美。

花器

購自法國。裂紋的風味深遠，美麗的姿態也能夠襯托紅色果實。

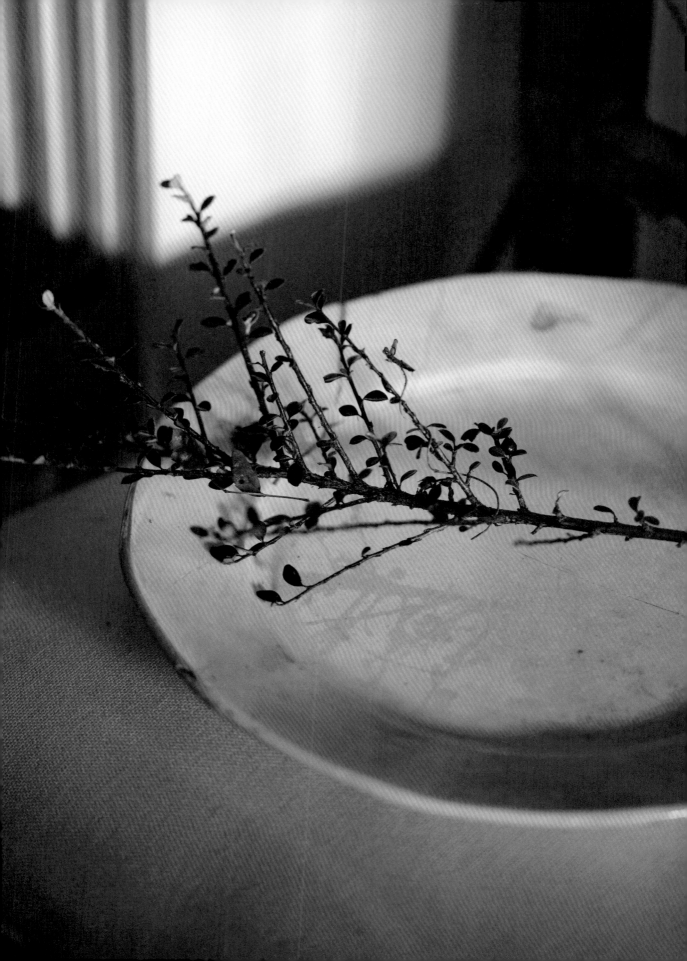

薔薇莓

忍冬

歐洲冬青

薔薇科懸鉤子屬。原產自中國的落葉灌木。由於花朵近似玫瑰，相當迷人，因此日文稱為頭巾薔薇。幾乎沒有香氣，與玫瑰不同，不易生病，從五月到六月左右會開出許多可愛豐盈的白花。由於帶有花刺，需要小心，染紅的葉片也很美麗。

忍冬科忍冬屬。常綠蔓性木本植物。日文別名「吸葛」。每到五月時，會同時在一處綻放兩朵具有香氣的白花。淡紅色的花蕾也十分可愛。在高山會於秋天結出綠色果實，並且隨著寒冷熟成黑色，但在海拔較低的山上和平原則不會結果。

冬青科冬青屬的常綠小灌木。別名Christmas Holly。容易栽種，若置之不理會長成約5公尺左右的大樹。秋季開始結果，逐漸變紅，在聖誕節布置中，不可或缺。若與日本柊樹相比，葉片較寬且具有厚度，切口也稍淺。

插作方式

在古董盒中放置如保鮮盒般的水盤，以確保供水。使用紙張或籃子等無法盛裝水的容器時，可放入裝水的水盤容器使用。為避免水盤外露，一邊以薔薇莓的紅葉在保持平衡的同時，插於盒中，並避免葉片過於擁擠。

花器

以冬季聖夜為主題，選用了來自義大利的陳舊古董盒。

日本冷杉

因聖誕樹而聞名的日本冷杉為針葉木，會迅速長成大樹。其日文為「樅（發音momi）」，來自於被風吹得小幅波動，因此以揉む（momu）作為語源，又或者源自被崇拜的神聖之木，以臣の木（ominoki）為語源等，眾說紛紜。

插作方式

黃昏陽光的照射下，悄然佇立的日本冷杉，背負起指向展示戒指的工作。盡可能地將日本冷杉的前端柔軟處，聚集成小束插作，稍微集中以呈現豐富樣貌。比起對稱式的作法，選擇了略朝一方作出流向的手法，完成帶有氛圍的作品。製作大型花飾之後，不想浪費留下的少量花材，因此以分枝製作成小小裝飾。

花器

山下小姐於巴黎跳蚤市場發現，覺得局部破損、非完整的粗糙感很可愛，於是就帶了回來。和日本冷杉的深綠色搭配性佳。可於飾品旁展現出微小世界。偏紅的花器樣貌，讓冬季黃昏的意境更加深遠。

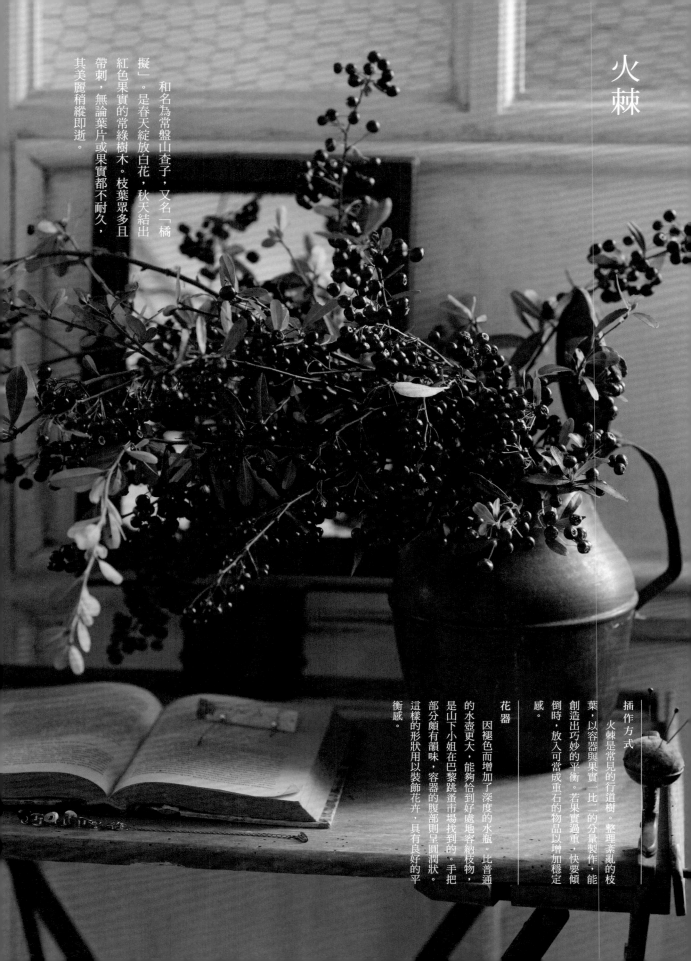

火棘

和名為常盤山查子，又名「橘擬」。是春天綻放白花，秋天結出紅色果實的常綠樹木。枝葉眾多且帶刺，無論葉片或果實都不耐久，其美麗稍縱即逝。

插作方式

火棘是常見的行道樹。整理紊亂的枝葉，以容器與果實一比二的分量製作，能創造出巧妙的平衡。若果實過重，快要傾倒時，放入可當成重石的物品以增加穩定感。

花器

因褪色而增加了深度的水瓶。比普通的水壺更大，能夠恰到好處地容納枝物，是山下小姐在巴黎跳蚤市場找到的。手把部分頗有韻味，容器的腹部則呈圓潤狀。這樣的形狀用以裝飾花卉，具有良好的平衡感。

日本薯蕷

蔓性多年生草本植物。和名「山之芋」，是指生長於山上的薯類，又稱作「自然薯」。從七月至九月左右會綻放白花，秋天花期過後的果實可乾燥，製作成乾燥素材。

兩型豆

蔓性的一年生草本植物。在林間或原野等地，從夏至秋綻放紫色小花，果實生長於豆莢之中，到了秋天，會發出啪嘰啪嘰地聲響裂開，從果實中彈出種籽。

射干

夏天會開出橘色中帶有斑點的花。之後會長出漆黑且光亮的種子，此種籽亦稱作射干玉。葉片宛如打開的扇子，因此日文稱為「檜扇」。

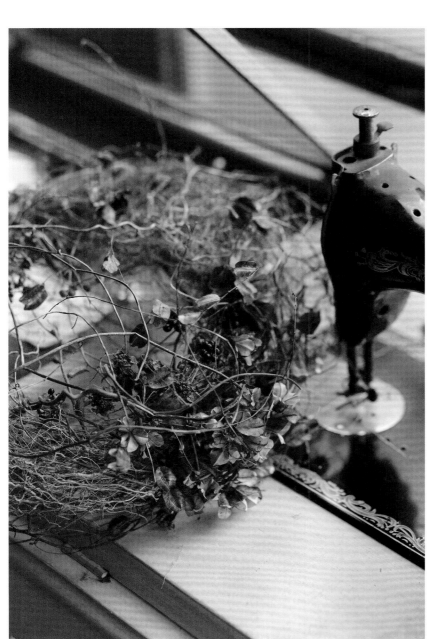

插作方式

活用木防己、兩型豆、日本薯蕷、及射干乾燥根部良好的交錯纏繞，不使用鐵絲，以材質本身的味道製作成的花圈。為了慰勞完成一年工作的植物們，溫柔的纏繞塑型。往返的根蔓呈現出輕盈、蓬鬆的空氣感。

花器

日本的老舊縫紉機，是山下小姐自未曾謀面的長者手中獲得的物品，再自行漆成白色，讓物品於空間中重生了。這般重生的沉靜生命和已經完成任務的植物，共同編織成花圈，不僅適性且十分融洽。

一月・睦月

潔白的群山綿延，被這般景色吸引而忘我。

黎明前清澈的漆黑天空中，星之水滴漂流而過。

沒有排成一列的天鵝群，差不多已回到北方，

伴隨著，暗自飄來的蠟梅香氣。

● 插上一月花的空間

位於奈良縣吉野郡下市町（舊 丹生村）的「丹生川上神社下社」。

從社名可推斷出，丹生川流經社前。從國道分出的次要幹道上，潺潺的溪水聲及越過小溪的風，讓人倍感舒暢。古時候的人們或許正因為這樣的場所，因而祭祀萬物生命源頭的水神。棲息在此的是，靜謐的氛圍和日本之心。

素心蠟梅

原產自中國的落葉灌木。是冬季開花的珍貴枝物。氣味芬芳，會開出半透明的黃花。花朵圓潤豐盈，枝型也很柔軟，是自古以來眾所皆知的新年花卉。

插作方式

試著依空間場地的氛圍，及此枝物的自然方向插作。由於素心蠟梅的樹枝纖細易斷，因此不修正，利用原本的枝形，依照樹枝方向插在劍山上，且為了隱藏劍山插口，將青苔覆蓋於上方。青苔則裝飾得宛如自然生長一般茂盛。

花器

我的老師——濱田由雅老師委託大阪的錫器老店——錫半仿中國器皿製作而成的容器。

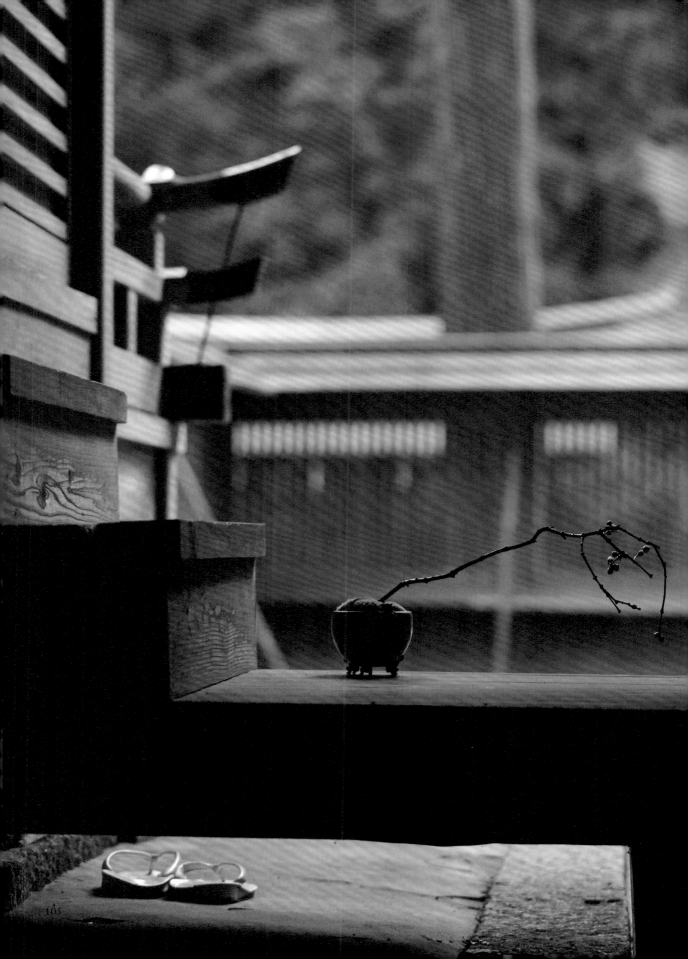

從十一月起至三月左右，莖部筆直生長，花朵則朝向側面開花。由於六瓣白色花瓣的中心處有黃色副花冠，因此又名「金盞銀台」。因姿態清新，香氣高雅，是自古以來日本的新年代表花卉。

插作方式

在直徑二十公分的劍山上，筆直地插入即將進入花期的日本水仙。注意高度、花開面向的方位，同時從三百枝中嚴選出兩百枝進行插作。避免傾倒的訣竅是在眼睛觀察不到的範圍，以朝向內側的感覺插花。底部則鋪上了較短的大花馬齒莧。

花器

十年前於麻布十番的 gallery uchida 所購得，是十九世紀荷蘭的作品。

日本水仙

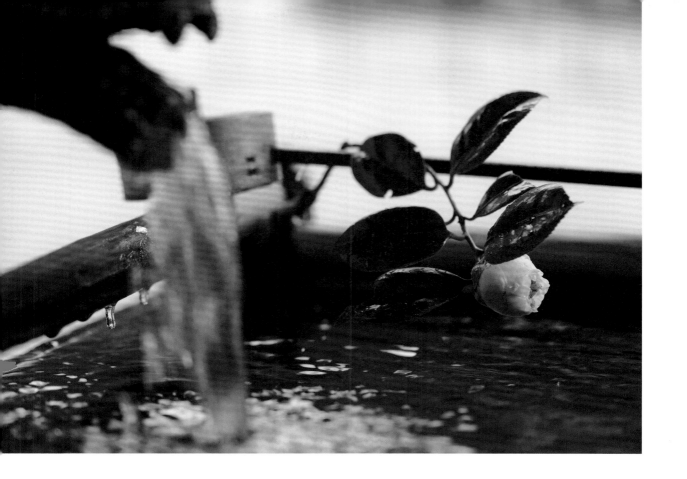

白玉茶花

山茶科山茶屬，日本原生種。
十二月到一月開花，鬆軟的純白花
瓣和其中外露的黃色雄蕊，色彩對
比相當美麗，散發出清澈氛圍的寂
靜樣貌，是任誰都喜愛的花容。被
用於固定新年壁龕裝飾的結美柳根
部。

插作方式

「以原本的姿態，順應天命。」這是
此神社的宮司皆見先生告訴我的話。
正如此話所言，依照冬季山茶花的原
本姿態插花，能夠以適合該場地的花來插
作，一切都是緣份。此插作方式可說是入
門教學原則。插花者從試著想要插出如何
的花開始進行，花一定能夠感受到這份心
意。

場所

位於神社的手水舍（清洗處）。此神
社所祭祀的是水神女神，在近身感受這位
神明大人的場地，無聲無息地迎接寒冬中
造訪的客人。

南天竹

原生於日本、中國、亞洲的落葉灌木。日文中與逆轉厄運為諧音，所以被當成趨吉避凶的吉祥物種種植於鬼門，或當作新年裝飾，及添加在年菜重箱的第二層之中。生長於冬季，如紅球般鮮豔的果實和葉片雅致的綠色，被當成庭木觀賞。覆蓋上雪的模樣也頗具情趣，為庭園的冬季景致增添色彩。我的老家也種植南天竹，每當炊煮紅豆飯，或要盛裝給製作料理人時，會放在這種葉片上的祖母樣貌浮現在眼前。乾燥的白南天竹果實，在中藥裡被用於止咳。

多福南天竹

與南天竹不同，不會結果，但每當天氣轉涼，葉片會染成美麗的紅色。雖然葉片會變色，但並不會落葉，等到氣溫回升時，又會變回綠色。常生長於行道樹下方。

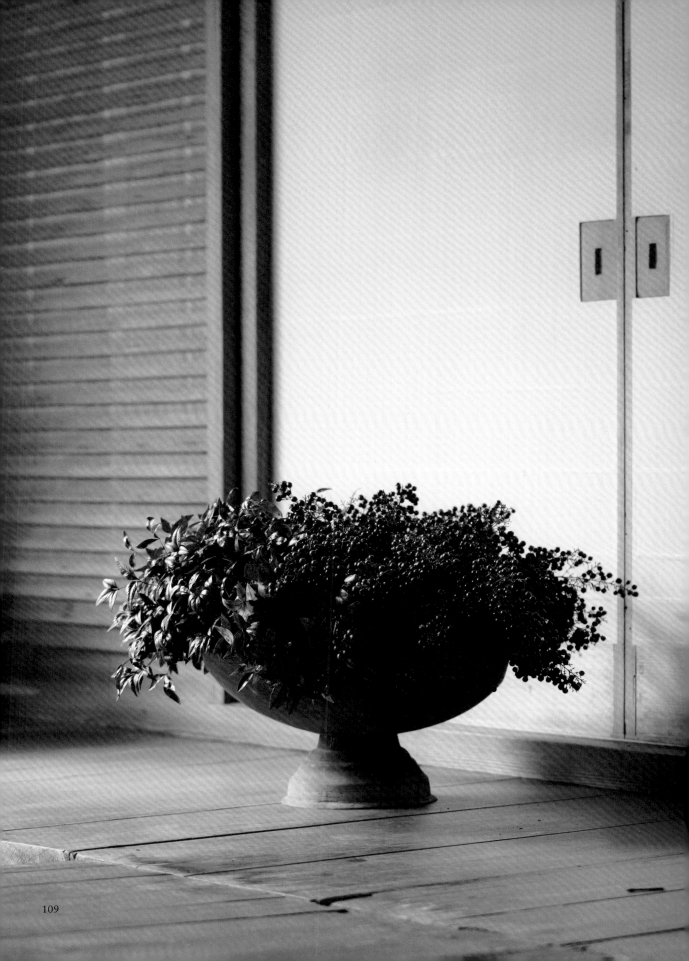

垂柳

中國原生的落葉喬木，於奈良時代自中國引進的品種。初春時，在長出葉片之前會先開花，其後被稱為柳絮的種子會飛散於空中。柔韌下垂的枝葉，萌芽的樣貌帶有美麗風情。其身影常於萬葉集和古今和歌集中被歌詠。

佛手柑

原產自印度的柑橘類，名稱由來是因果實形狀狀似佛祖合掌的手指，讓人聯想到千手觀音。被當成吉祥物，用於新年擺飾等方面。果肉較少，不適合生食。

插作方式

延伸往本殿的七十五階樓梯上，以清爽的心情在新年許下新的願望，將新年的吉祥物垂柳以朝向天際的流向插花。花器開口加上了名字帶有佛字的佛手柑，以供奉給神明和佛祖的鮮花般的神聖心情製作。為善用垂柳的長度，可支撐的容器非常重要。選擇開口狹窄，具有重量的容器，可確實固定垂柳。是能展現長度，於樓梯的特有表現方式。

花器

我的花藝導師濱田老師，在大阪古董店所購入的新藝術運動時期的銅製品。據說是以此容器為範本，由現今已過世，本業為畫家的京都作家所仿製的。真品為黃銅鑄造，仿製品則以銅製，因此具有重量感，是可表現出喜怒哀樂的容器。

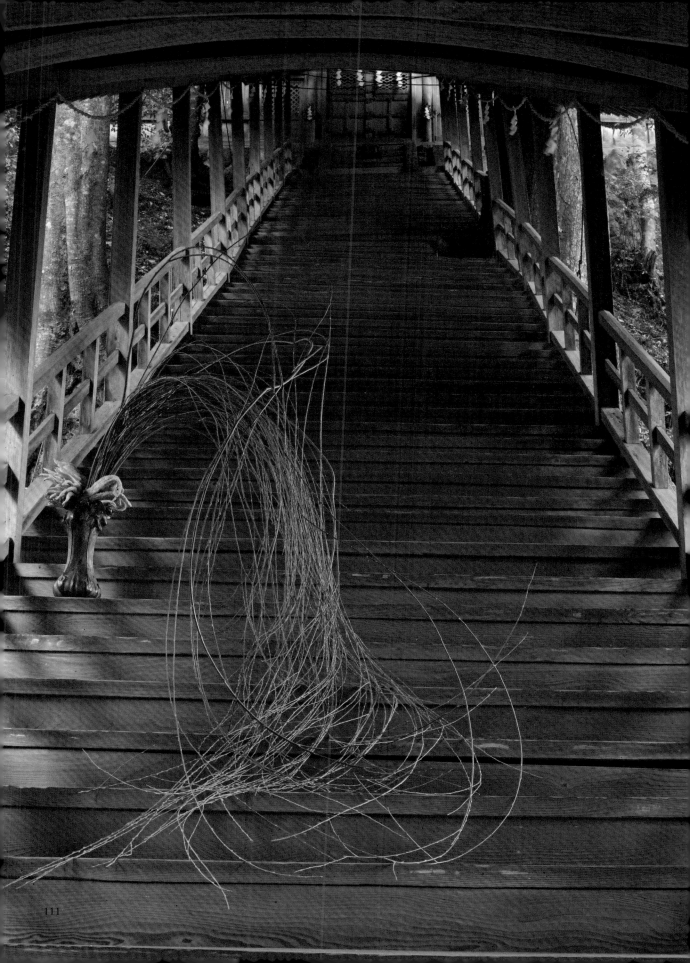

111

二月・如月

一旦過了二月三日的節分，
就是迎接立春的時刻。
四周寒冷依舊，
洋溢著寂靜的氛圍。
清爽澄澈的天空，
山上還殘留著雪，
但在那兒，
確實正在萌芽。
從那安靜的姿態中
引頸期盼的春天，即將開始。

● 插上二月花的空間

名古屋市瑞穗區，具韻味的某處庭園。順著從玄關延伸的木梯向上爬，眼前出現的是塌塌米和室，隔壁則是寬廣的空間。位於日本住宅二樓的店，專門販售著能讓人感受到連細節也很講究，不妥協、仔細製作的商品。正致力於朝日本國內外推廣「具有日本人獨到之心的商品」。

插作方式

收到於愛知縣花田幫忙種植花材的水野先生來電表示：「我家的梅花開花囉！」幾天之後，小心翼翼地送來了一朵白色梅花。就當成迎賓花吧！展現出「歡迎你」的這般溫柔，放置在迎接客人的檯子上。

梅花在庭園中綻放的原本姿態，是最美的。由於被託付如此重要的一枝花的生命，因此想要舒適地擺設在適切的場地。

為了讓想來訪的客人，能夠沉醉在花香和其姿態之中，與其調整形狀，不如以枝物原有的筆直枝形率真的插作。

花器

此檯檯是位於和客人接觸頻率較高之處，因此準備了鐵製的花瓶。瘦長的形狀不佔空間，容器本身有重量，故具穩定感，可以安心地插上款待客人的花。「此容器受到師父的影響，再以自己的方式重新詮釋，以對於花器這種物品的堅持、製作而成的早期作品。如何帶出鐵的魅力、自然的神韻、不誇飾的感覺及與花這種物體的搭配，一邊思考這些事一邊完成。」作家田中老師說道。花器呈現出田中老師特有的敏銳纖細形狀。

112

梅花

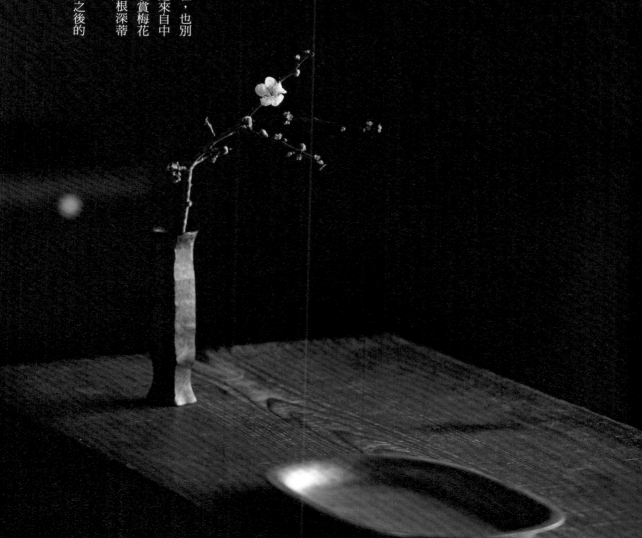

「若東風吹拂，請帶來美妙的香氣。梅花啊！雖說主人已不在，也別忘記春天喔！」出自菅原道真。梅花並非日本自古以來的花，而是來自中國。因為在很久遠的年代就引進，因此在萬葉時代也寫出了許多欣賞梅花的詩歌。無論作為藥用或食用，都很具價值，故在日本文化中已根深蒂固。

散發出高貴的香氣，有數不清的品種，且備受眾人愛戴，可由之後的和歌與詩歌中得知。

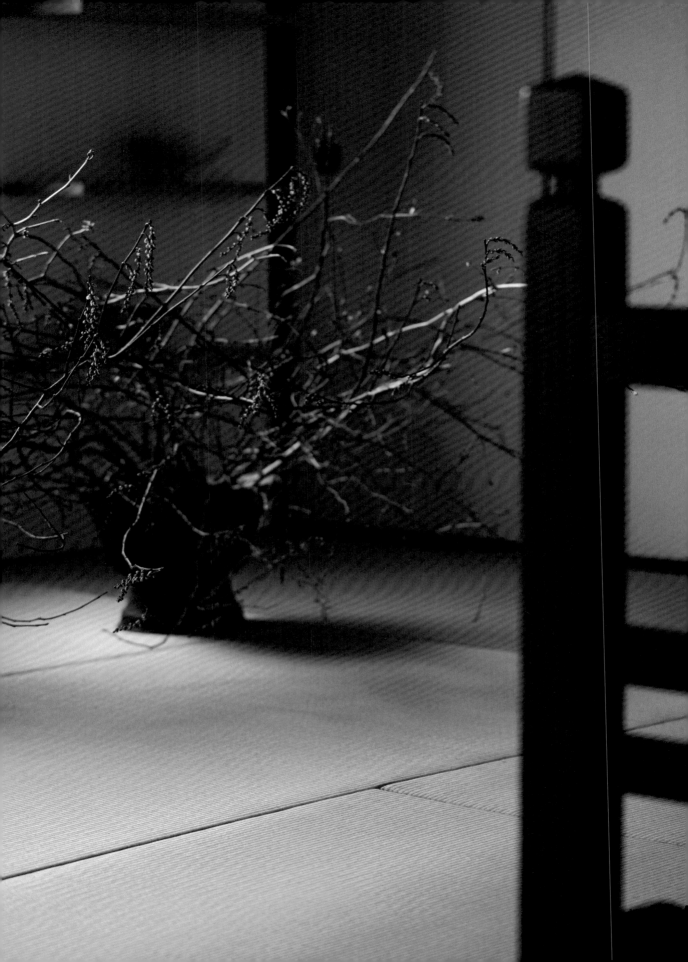

通條木

以花蕾的狀態過冬，與殘雪相互映襯，綻放於日照處的早春山花。早春開花的品種通常在度過冬天前，就已開始孕育出花芽。在夏季的山中，從許多染紅果實綿延的林間可發現通條木的花芽，雖然才1公分左右，但確實以相互叢生的形狀，形成清澈的神祕姿態。終於在寒霜中熬過風雪，迎接春天了，讓人深深地感慨。生長於林地之中，告知我們從樹枝間落下的陽光充足之地的樹木──通條木的腳下，春季早一步降臨。長出許多新芽的通條木。克服寒冬，花串由茶色逐漸轉變為淺淺的黃綠色。

插作方式

據說通條木在進行砍伐的開發地，是會早先一步先長出的植物，從這點看來應該具有對環境敏銳的性質。帶著較硬的花芽直接插花時，雖然常會有沒開花就凋落的情況，但花芽在掉落後會立刻萌發新芽，是細緻又頑強的樹種。

直接將山中的狂野姿態，融入了略帶塌塌米香氣的日式住宅和風空間中。宛如張開雙手包覆柔和氛圍般，一枝枝細心插入。彷彿引領著心靈，將一切託付於落落大方的枝姿之中，任憑樣貌豐富的野生枝物隨心所欲。然而就算什麼都不作，枝物也自然呈現出各自的節奏。

花器

花器是我在二十五歲左右時，於大阪東三國的某間古董店裡所發現的銅製火鉢。那時我過著毫無積蓄的生活，好幾次經過店面，一邊祈禱不要賣掉，一邊存錢，最後終於得到了它。自此之後的二十幾年之中，志同道合地與我的花作進行交流。

當我想要將狂野的樹或花，以狂野的姿態呈現時，這個容器總是在一旁待命。這段期間，當破洞時自己修復，出走時作為伴我旅行各地的花器……是讓我完成夢想之花，宛如母親般的容器。

115

側金盞花

等待融雪，於溪谷開花，在山村中是庭園生態中的花朵。被當成祝賀新年的花使用於元旦，據說由於祝福之故，和名取了「福壽草」這樣吉祥的名字，也因此也有「元日草」或「朔日草」的別名。多生長於日本北部，中部以南較為稀少。

對於光線和氣溫相當敏感，陰天不開花，維持花蕾狀態。於東北的群落所見的側金盞花，沐浴在日光中舒適地開花。

插作方式

將具有光澤的黃色薄花瓣，擺放成可從容器邊緣窺見花容的模樣插花。若置放在高處，由下往上看呈現出親切的花姿。

此外，若放置於低處，從上往下俯瞰，就能夠呈現出包含莖部與葉片在內，與容器融為一體的景色。花語是永久的幸福、祈求這一年的幸福，開朗舒適的側金盞花黃色，悄悄地告知著春天。

花器

花器的邊緣極薄，優雅的白以霧面樣式呈現。Analogue Life的古老日式住宅建築結合了花器姿態，據說是吉田直嗣老師特意想要作出關上燈，也能在幽暗中漂亮呈白色所完成的花器。端正的形狀搭配上交雜著藍的灰釉，表現出沉穩的美麗。正因為是具有成熟質感的容器，似乎也能夠貼近小巧春花的柔和存在感。

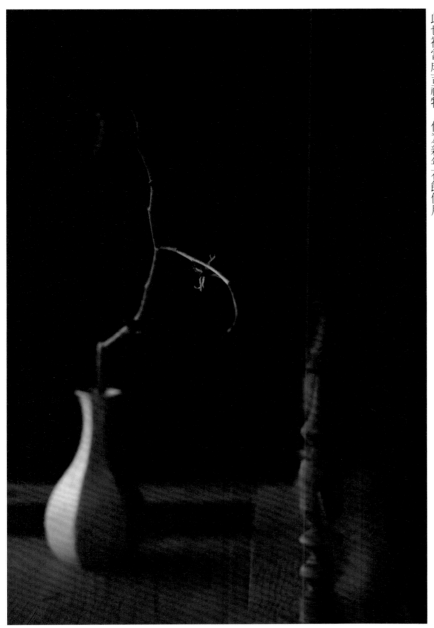

金縷梅

新年到了，「先開花，先開花！」因為是最先綻放的黃花，據說因此日文叫「滿作」或「萬作」（取先開花的諧音）。正如同山上金縷梅與雪堆疊之姿為眾人讚嘆那般，就算飽受霜雪也不會褪去的金色相當迷人。花朵後方的紅色花萼十分可愛，夏天厚質且呈波浪狀的葉片也很討喜，秋日染紅的葉片，冬季已經長出的花芽，就連質樸的枝姿也具風情。在種植的該年就會開花，強韌堅固。樹枝上長滿的黃金色花朵，同時象徵著豐年滿作的意義，因此也被當成吉祥物，作為新年花飾使用。

插作方式

原本於山上看到的金縷梅，是滿滿綻放於枝頭的花朵，但這天的金縷梅卻是山中最早開花的姿態。還有的仍處於花蕾狀態，只在纖細柔韌的枝形上僅綻放著一朵，雅致無比。

在春天的開始許下心願，如登向天際般地插作。在進行單枝的插作時，請看清楚該枝物的模樣形狀，選擇出適合該場地、該容器，及當下氛圍的花。

靜默的和風空間中，映照出綻放於山中花朵的氣息。

花器

凜然的堅強與柔韌的溫和，開口的收縮與下方澎起形狀品味高雅的白色花瓶，連接著這朵金縷梅與該場地的是村田森先生的作品。比起插入各式各樣大分量的花，以一朵來營造出現場氣氛。事先保留的一枝就很適合，是能坦然呈現的花器。

臭常山

一到了冬天的山中，就能夠看到這個結著米色果實的臭常山樹枝。這種相當可愛的果實，宛如四瓣花的形狀也深具魅力。

放置在溫暖的室內，就會從中長出淡綠色的芽，從寒冬到春日到來為止，可長期觀賞。臭常山的魅力，也在枝形輕盈的動態感，宛如流水般的枝形具有臭常山獨特之美。

插作方式

利用具有特色的枝姿，為了在白色牆壁上描繪畫作，選擇柔韌不僵硬的枝物。

同時也回想著漫步於山間，感受自然時的模樣。收斂的黑，在維持美麗風格之際，具有支撐枝物穩定性，是村木雄兒老師的花器。伴隨著從冬季移轉至春季的臭常山之姿，打造整個空間的氣氛。依靠著立起的容器開口，以原有的姿態插花。裝飾的畫作、擺設的家具、牆壁，注意各種距離感，以確保每一項都以最迷人的姿態呈現。

花器

樸素且帶著似曾相識的溫暖，姿態沉著，是村木雄兒老師的作品。

若有似無的媚惑感，難以言喻的黑色神情，在開口收起與下方的立起，呈現恰到好處的尺寸感，連小巧的一朵花也能夠納入，也可撐起大型枝物，是大氣又可靠的花器。讓人感受到春日氣息的臭常山與收斂的黑色容器，給人不想離開的平穩心情。

118

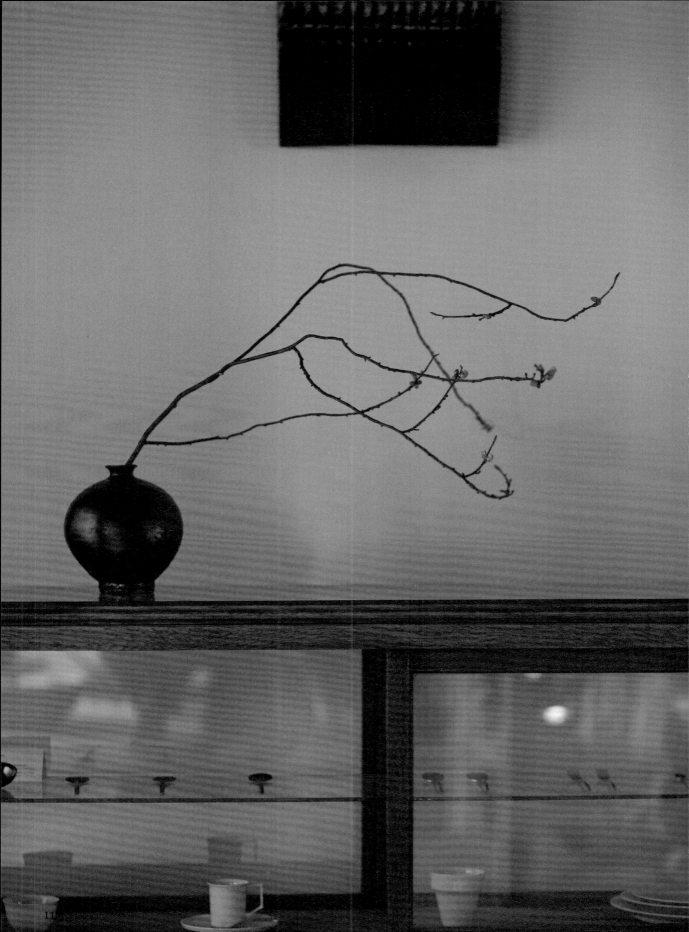

聖誕玫瑰

作為聖潔的花，正如其名，於聖誕節左右開始綻放。原種聖誕玫瑰（Helleborus niger，白）為十二月中旬左右開始開花，接著從二月左右東方聖誕玫瑰（Helleborus orientalis，白、綠、黃、粉紅、黑等）逐漸開花。在冬天花卉較少的季節裡，從落葉樹的枯葉間隙裡長出花芽，綻放出垂首害羞的清純之花，為庭院的腳邊增添色彩。

和名為「初雪おこし（初雪前的雷鳴）」，從初冬到晚春開始綻放，花色加深，逐漸轉為綠色或紅色的姿態也充滿魅力。據說在古希臘也被當成用來治療發瘋的藥物。

插作方式

寒冷依舊的二月初，在自家花盆中，一朵花朝向此處悄悄地綻放。以溫柔的眼神望向我，小巧的一重聖誕玫瑰，被這樣的姿態療癒。為了重現此樣貌而進行插花。較為內斂但具有存在感的花朵韻味，加上帶有斑紋的葉片十分可愛。將兩個岡田直人大師美麗迷人的白釉圓花盤並排，以莖與花跨越的方式橫向插花。

開始綻放的季節裡容易缺水，因此修剪得較短再插作。隨著季節流轉，花及葉片都變得較短硬壯。楚楚可憐的姿態消失，但也無需再擔心缺水問題，可放心使用。

花器

岡田直人老師的白釉圓花盤。「從以前開始就很喜愛白瓷、白色容器，將台夫特容器縮小製作而成。小盤子就算再怎麼精雕細琢，也不會厭煩。」。岡田大師這樣表示。相對於較內斂的小巧花姿，凜然的花器扮演了襯托出柔和感的配角。

120

第
二
章

插花技巧

其實插花並沒有想像中的困難。

了解基礎，不勉強呈現花朵，

就能夠插出讓花朵與人都舒適的花作。

便能在接觸自然的喜悅中，在被療癒的同時，也一邊學習著。

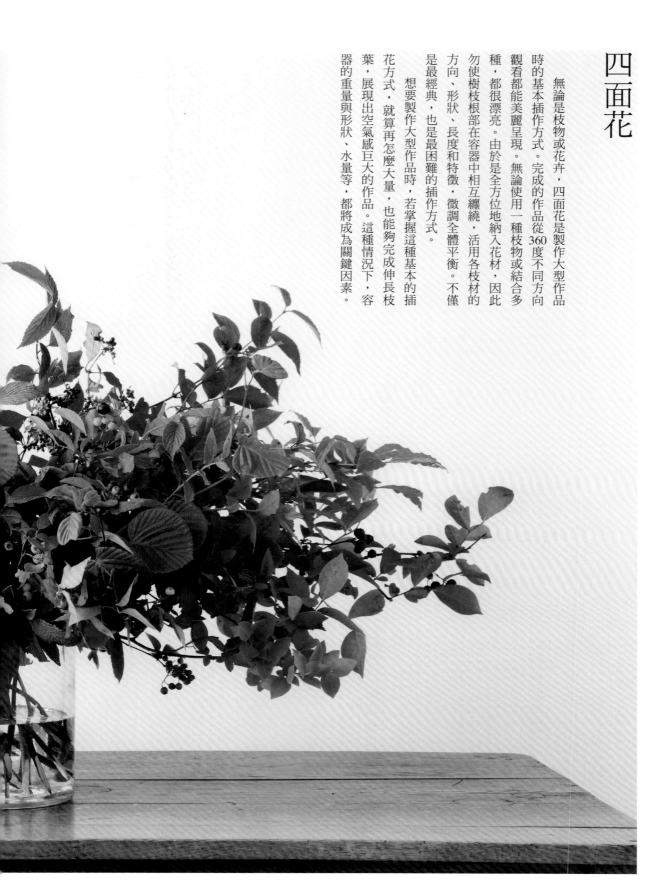

四面花

無論是枝物或花卉，四面花是製作大型作品時的基本插作方式。完成的作品從360度不同方向觀看都能美麗呈現。無論使用一種枝物或結合多種，都很漂亮。由於是全方位地納入花材，因此勿使樹枝根部在容器中相互纏繞，活用各枝材的方向、形狀、長度和特徵，微調全體平衡。不僅是最經典，也是最困難的插作方式。

想要製作大型作品時，若掌握這種基本的插花方式，就算再怎麼大量，也能夠完成伸長枝葉，展現出空氣感巨大的作品。這種情況下，容器的重量與形狀、水量等，都將成為關鍵因素。

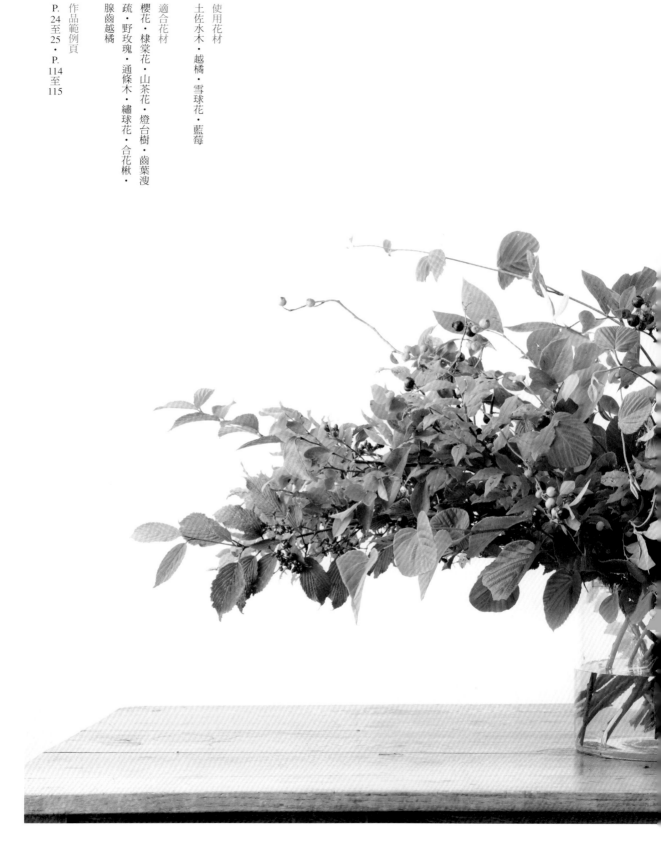

使用花材
土佐水木・越橘・雪球花・藍莓

適合花材
櫻花・棣棠花・山茶花・燈台樹・齒葉溲
疏・野玫瑰・通條木・繡球花・合花楸・
腺齒越橘

1

分切枝幹，將浸泡於水中的部分，葉片全部摘下的樹枝斜切，並以水清洗。插入玻璃瓶中的花材，需全部清洗後再進行插作。如此一來，就能維持水的清潔，完成更美麗的作品，是不可省略的一道手續。

2

在容器中加入四至五分滿的水，取一枝形狀漂亮、想呈現葉片正反面的越橘，朝向右側插花。水的高度則視容器、花卉、空間、整體平衡性加以決定，先加入少量，之後再補充較為方便。

3

在步驟 2 的相反側再插入一枝越橘。觀察枝形，選擇朝左形狀的枝物進行插作。

4

由於第三枝要朝向自己，在插作時有許多作不出長度的案例。也因此選擇略短的枝材，朝向自己插入。

5

第四枝選擇更短一點的長度，朝向後側插入。此部分是為了打造出後側深度所必要的。品質較不佳或線條較僵硬的枝物，就盡量朝向後側插作。

6

俯瞰步驟 5 的樣貌，插入的四枝枝材呈現十字形。較粗的樹枝由於較難在之後加入，因此盡量在最初的階段加入較好。這四枝一開始插入的枝物，將替代劍山作為固定花材之用。

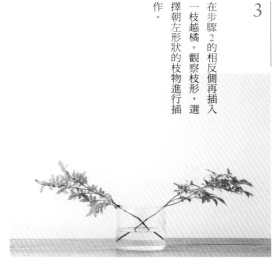

7

將步驟 6 當成基底，再插
入四枝枝物填滿空隙。使
用比第一次的四枝更短的
枝物，就能在整體插花呈
現出收放感與立體感。

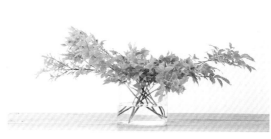

8

俯瞰步驟 7 的樣貌。在此將枝物間牢牢地組合，確實固
定。重複此步驟。藉由偶爾插入較短的枝物，可營造出蓬
鬆的立體感。粗細度與長度都在此時一邊想像整體完成的
樣貌一邊逐漸補足。到此為止全部都只以越橘插花。

9

接著開始加入帶有紅色果
實的雪球花。充分觀察枝
物，增添於整體。在插入
枝物之間時，需注意不要
傷到先插入的枝物。在增
添帶有色彩的枝物和花的
同時，一邊思考色彩要在
何處怎樣展現才會顯得自
然，一邊增加。

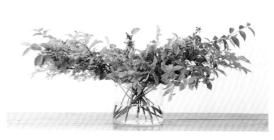

10

以越橘和雪球花確實組合
出基礎架構之後，就要開
始增加土佐水木。夏季的
土佐水木，是呈現質感柔
軟線條的枝物，因此於後
期加入，更能夠豐富地展
現出完成品風貌的深度。
不僅只是從上方插入，將
已插入的枝物上提，從下
方加入也能展現趣味性。

11

來到最後收尾的階段，在
想要呈現之處，插入帶有
果實的藍莓枝葉。不但可
增加高度，也能夠調整得
更具立體感。想要特別呈
現出形狀迷人或美麗果實
的枝物，可在最後加入，
就能夠彙整全體，作出吸
引人的作品。

12

藉由枝物間相互組合，徹底構築架構。只要建構好，之後
就只要再添加上花和枝物等想要呈現的素材陸續插入一個花器之
自由式的作品時，由於是將多種花材陸續插入一個花器之
中，因此細心地觀察每枝枝切口是否浸泡在水裡，同時進行
插作是非常重要的。

127

單面花

將具有風情的枝和莖像這樣朝單面插花，就可更加美麗地呈現其流動感。是更能襯托花朵本身柔軟動態之美的插作方式。由於重量累積在一方，因此製作時不要增加過多花材。本製作範例則是使用了工作室旁綻放的圓錐繡球製作。

使用花材
圓錐繡球

適合花材
鐵線蓮・忍冬・玫瑰・木天蓼・雞麻・繡球花・麥仙翁等具有彎度的種類。

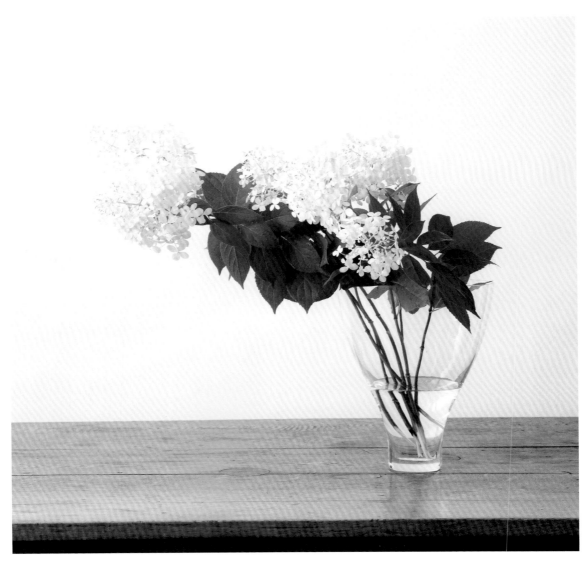

1

插入第一枝，從較大的花朵開始進行。由於較大的花之後較難加入，因此在早期階段先插入花器中。

2

第二枝則將想呈現可愛花容的花朵朝向前方，第三枝則朝向後側插入。稍微有點損傷的花材朝後方插入即可。

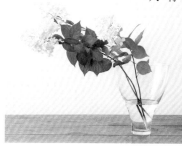

3

插入剩餘兩枝，填滿花朵細縫。若不過分整齊地插在較僵硬之處，或有點分散之處，完成的花就會呈現柔和的氣氛。

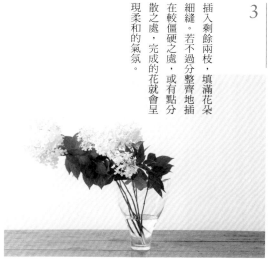

4

從上方觀看的模樣。不追求完美的放射狀，插花時適度地作出間隔就很好看。一邊觀察花朵大小，略微作出長短變化地製作也很不錯。

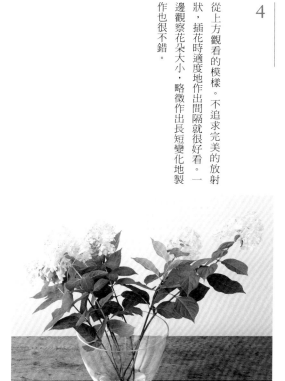

5

雖然基本上是配合花材流向插花，但想作出更加明顯的形狀時，以手彎曲枝或花莖塑型製作，以此動作調整。雙手抓住想要調整之處，緩慢加強力道彎曲。拇指之間相互疊合進行調整，較不易折斷。

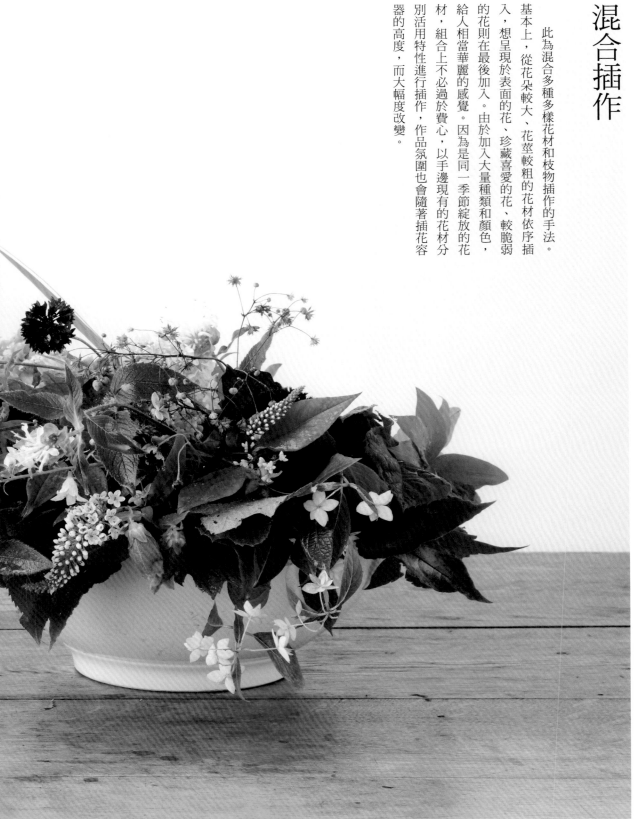

混合插作

此為混合多種多樣花材和枝物插作的手法。

基本上，從花朵較大、花莖較粗的花材依序插入，想呈現於表面的花、珍藏喜愛的花、較脆弱的花則在最後加入。由於加入大量種類和顏色，給人相當華麗的感覺。因為是同一季節綻放的花材，組合上不必過於費心，以手邊現有的花材分別活用特性進行插作，作品氛圍也會隨著插花容器的高度，而大幅度改變。

使用花材
槲葉繡球・矢車菊・紫斑風鈴草・雞冠
莧・鐵線蓮・矮桃・大紅香蜂草・香鳶
尾・黃芩

適合花材
檵・鐵線蓮・繡球花・野玫瑰・金合歡・
木莓等。花蕾較大的種類・花朵具彎曲度
的種類・非線性，具整面性質的花等

作品範例頁
P.34至35・P.38至39・P.50至51・P.
52至53・P.75・P.76至77・P.84至85

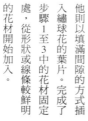
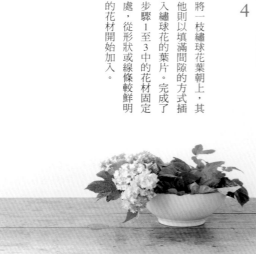

1

首先從較粗的枝、較大的葉片等作為基底的花材開始插入。於此以占據容器一半的方式插入三枝槲葉繡球。

2

在空出之處加入一枝鐵線蓮的藤蔓，作為固定花材之用。

3

從側面觀看的模樣。繡球花的葉片及鐵線蓮的方式插作，以稍微漫出容器的方式插作，也同時考量位於後側部分的景深。

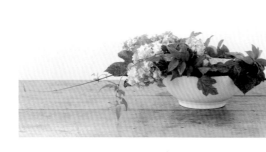

4

將一枝繡球花葉朝上，其他則以填滿間隙的方式插入繡球花的葉片。完成了步驟1至3中的花材固定處，從形狀或線條較鮮明的花材開始加入。

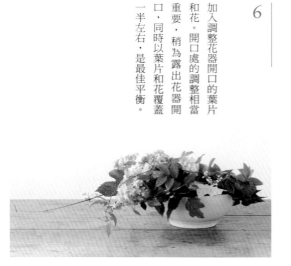

5

加入蔓性花材，作出流動感。此處使用鐵線蓮的藤蔓。

6

加入調整花器開口的葉片和花。開口處的調整相當重要，稍為露出花器開口，同時以葉片和花覆蓋一半左右，是最佳平衡。

7

逐漸加入調和色彩與形狀
的花材。於此加入橘色的
香鳶尾、紫色的黃芩、白
色的大紅香蜂草。

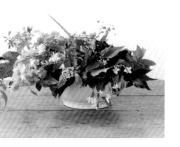

9

最後再插入較細緻的花及
最想要展現於外側的花。
靠近身前宛如雙胞胎般懸
掛的淡紫色紫斑風鈴草，
以撐起現有花朵的方式插
入。

8

於左側插入酒紅色如毛線
般的雞冠莧，身前則加入
帶著白色叢狀花朵的矮
桃，作出動態感。

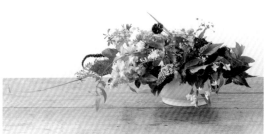

10

最後由上方加入一朵矢車
菊。輕盈的樣貌十分生
動，作為重點的花朵，並
非像是在說「看我！」般
地面向前方，而是略帶嬌
羞地將花臉朝側面或斜方
插入，如此一來整體就會
散發出優雅感，完成具有
深度的花作。

11

從上方俯瞰的樣貌。由上
方觀看也能夠欣賞各種花朵樣
貌，並確認花朵是否重疊，及花
朵是否處於不舒適的狀
態。

以單一花材插作

完全不插入作為支撐或緩衝的葉片和枝物，只插入花朵是相當困難的。注意花卉間勿過於密集，以避免受傷。以製作花束的感覺插花，就會比較容易製作，漂亮地匯集。以秋季大理花奢華的製作。

使用花材
大理花

適合花材
陸蓮花・鐵線蓮・水仙・風信子・鬱金香・白頭翁・非洲菊等

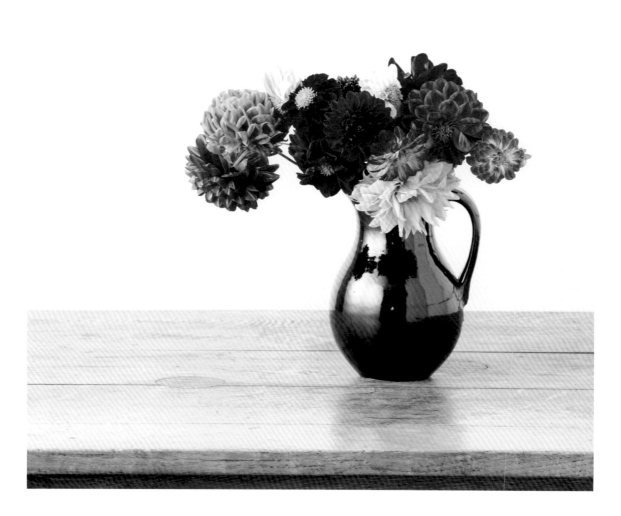

1

首先，先從自己喜愛的花中取一枝特別有感覺的插入。

2

這次是從花朵碩大、色彩濃郁的開始插入。

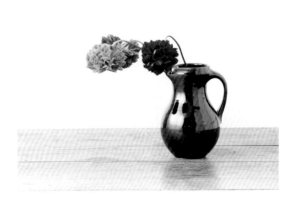

3

接著插入較小的花。較小的花在上方較不容易損壞，且平衡也較佳。雖然因花而異，但呈放射現狀露出葉片，有時會沖淡空間中花的印象，因此盡可能聚集在一起插花，能夠增強並迷人呈現花的存在。

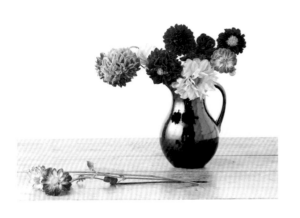

4

調整姿態。避免看起來不平均地維持整體協調，最好在作出流動感的同時進行插作。

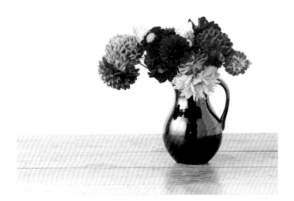

盛裝

在製作花束時，一定會處理花材，此時會產生長度不足，丟掉又太可憐的花枝。將這樣的花或葉以盛裝的方式進行插作，盛入具有高度的容器就會變得格外漂亮。香草、藤蔓或果實……就算浸入水中也不會有問題。海芋、非洲菊等花，浸泡在水中時，花莖會變得軟爛，因此不適合。

但如果是能夠每天換水的環境，無論什麼花材都能夠成為漂亮花作。

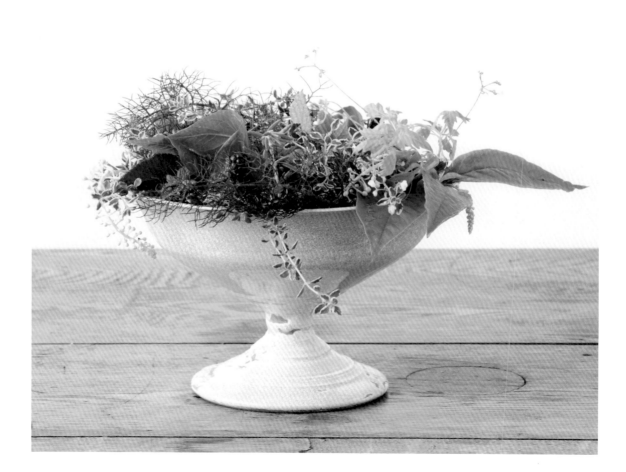

136

1

加入剛好能浸泡到枝材尾端的水量，若葉片浸泡大量的水容易受損，請務必注意。首先加入分切的一枝迷迭香。從分切的花材開始插入，便能夠用以固定。

2

在用來固定的迷迭香之間，逐漸加入花材。數量多寡隨個人喜好。

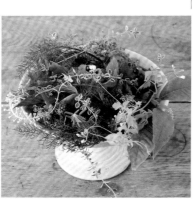

3

不要有「非得這樣作不可」的迷思。像沙拉擺盤一般盛裝成可口的樣子，加入了庭園種植的香草，因此可享受其香氣。

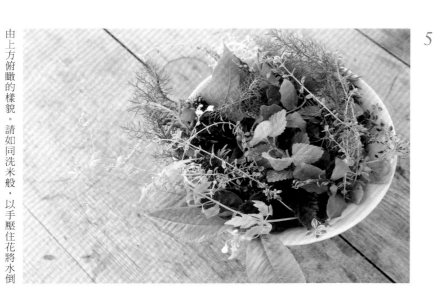

4

加上黑色茂密的茴香，最後再增添上具有質感的百里香。作成葉尖凸起嬉戲的樣貌也很不錯。

5

由上方俯瞰的樣貌。請如同洗米般，以手壓住花將水倒掉，每天更換。由於不過深的花器不會遮蓋花朵，因此成品也很漂亮。

纏繞

直接使用交錯纏繞的藤蔓進行插作。家中種植的纏繞藤蔓也能夠以這樣的插作方式，無需將藤蔓一枝枝分開，在欣賞原有姿態的同時，簡單地進行插作。百香果或倒地鈴也能夠以相同方式製作，是蔓性植物專屬的用法。

使用花材
鐵線蓮藤蔓・花

適合花材
倒地鈴・忍冬・百香果・異葉山葡萄・木防己・雙輪瓜等

作品範例頁
P. 90至91・P. 103

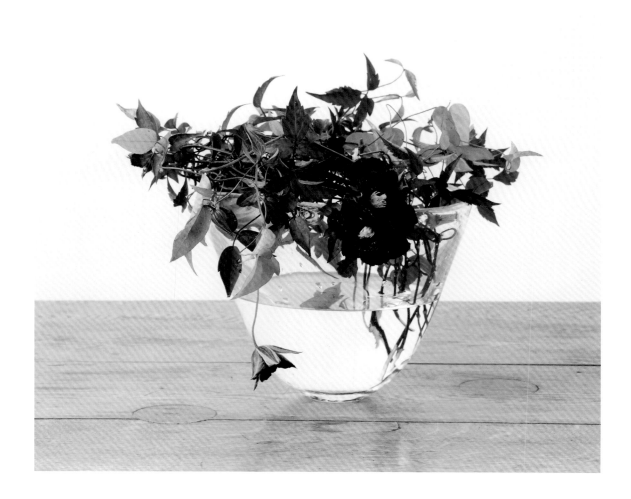

直接使用纏繞的藤蔓，去除浸泡於水中部分的葉子。修剪花莖使之容易吸收水分，增加持久度，建議修剪所有花莖前端，再進行熱水法為佳。

以捲起的方式置於容器邊緣，並將藤蔓交互纏繞。

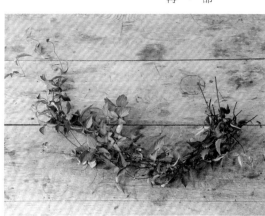

直接將步驟 1 的藤蔓放入花器中。

只使用藤蔓亦可，或加入花朵也行。花朵依喜好加入即可，但比起呈直線形狀的種類，彎曲狀的更加能夠融合。

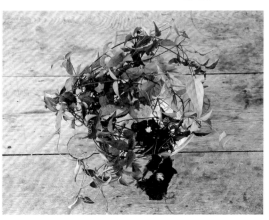

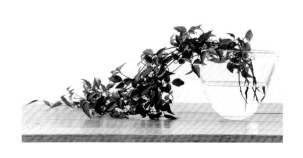

排列容器

以並排的容器，插入線條美麗的藤蔓類或葉片，可謂姿態萬千。平均地、不規則地、分組地……不同的排列方式，不同的容器，能展現多樣化風貌。而僅使用少量花材也是優點之一。若以大型容器排列，展示效果絕對是華麗演出。

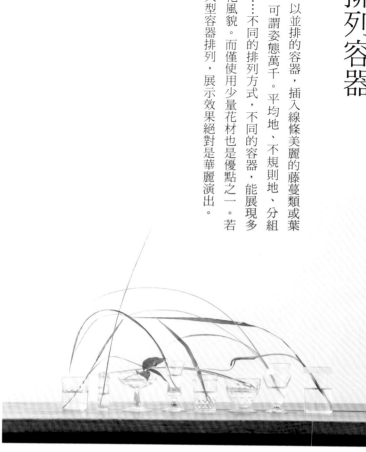

如芒草這類線條清爽具有魅力的葉片，順著葉片方向插入等距離排列的容器中，可展現出流向與節奏感。

使用花材
芒草

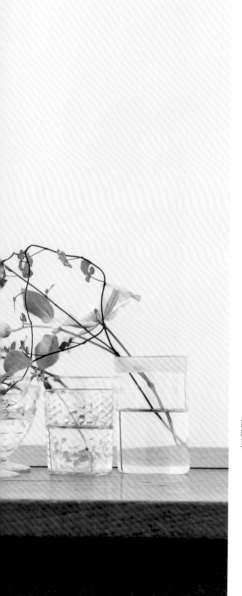

在左側配置上單枝花，作為主花。花器則選擇窄而細緻的款式，並從右側開始放置上具有分量的花材。將藤蔓的動態感具有野性，甚至略微狂野的鐵線蓮，一邊纏繞一邊插作。

使用花材
鐵線蓮

140

適合花材

鐵線蓮・忍冬・山茶花・老種玫瑰・木通・異葉山葡萄・半夏・寒莓・甘茶繡球・百香果・山繡球等

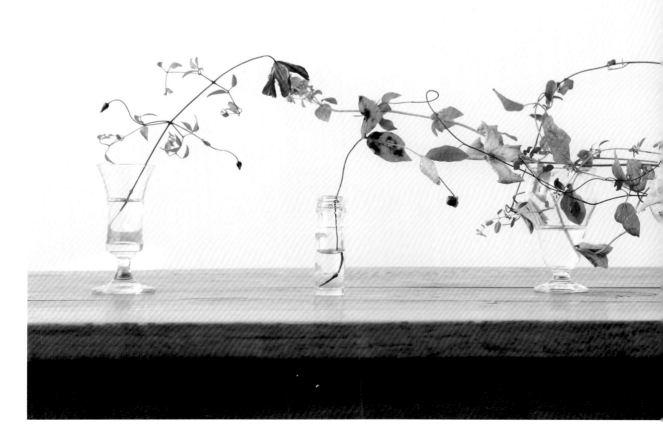

單枝插作

僅以單枝花卉或枝物表現，清爽地佇立於空間中，是減法之美。

適合花材

桔梗・鐵線蓮・耬斗菜・白頭翁・垂絲衛矛・八重玫瑰（OLD ROSE等）・薄荷類等

插上一枝庭院裡的藍莓，一邊注視著果實與葉片的樣貌，一邊插入伊藤剛俊老師的花器中。正因為使用形狀洗練的容器，樸素的花無需諂媚，以原有的樣貌呈現。建議使用各種樹枝或帶有色彩的單朵花，若選用草類則與容器稍難以取得平衡。

使用花材

藍莓

從庭院中剪下鐵線蓮的藤蔓，毫不造作地置入田中潤老師的容器中，展現流動的線條。容器本身就很有存在感，僅加入水，漂浮一片花瓣就宛如畫一般。大膽地僅以花季過後帶有色彩的藤蔓裝飾，反而能突顯植物和花器之美。

使用花材
鐵線蓮藤蔓

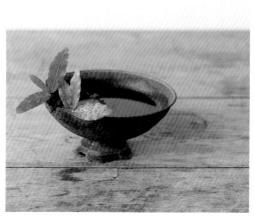

由於在帶有小高腳的器皿中綻放出一朵花，因此想要將它呈現出來。黑色花器之中，可享受紅花與綠意的對比之美。具高腳的器皿讓完成的作品別具風情，挺直背脊，以凜然之姿插花就很棒。此為大中和典老師的器物。

使用花材
桂葉黃梅

將葉片與莖部線條柔軟又優雅的山繡球花，插入伊藤剛俊老師的帶頸花器中，花姿萬分惹人憐愛。花瓣線條或莖部線條美麗的花材，若使用這種細頸式等具有頸部的花器插作，不但花朵被襯托，容器的細節也更加鮮明。

使用花材
山繡球

143

倚花器邊緣插作

當不使用任何固定物，或手邊沒有固定物時，可試著倚靠在花器本身的邊緣插花，活用枝物或花本身的姿態進行插作。

夏季的素心蠟梅之姿。枝物會因形狀不同，大幅改變外觀。小小的一枝也會因花器選擇和插作方式，讓花卉和枝物的風貌大大不同。謹慎選擇容器形狀，思考著如何舒適地插花，進行製作時就會更有樂趣。

使用花材
蠟梅

適合花材
金縷梅・木瓜梅・櫻花・山茶花・西南衛矛・衛矛・忍冬等

依姿態插作

是展現花姿最簡易的插花法。由於與插花空間的平衡相當重要，因此務必仔細觀察整體進行插作。尋找各花獨具特色的姿態，並使其更加迷人地進行分切，這就是要訣。

垂絲衛矛是結著果實，下垂姿態很有存在感的枝物，可於分切方式上活用此特徵。

為呈現前端的小果實，可稍微摘下葉片。

要展顯花容時，使用就算一枝花也易於固定的窄口容器較佳。

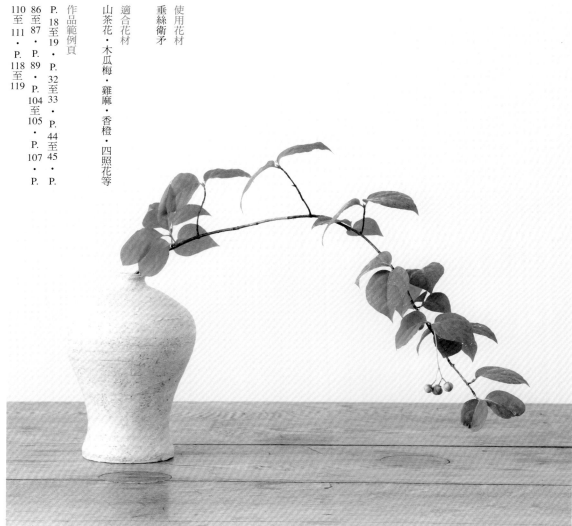

漂浮

此手法是活用插花時掉落的花瓣，及花莖過短而無法使用的花卉花瓣的好方法。只要漂浮著就會成為美麗如畫般的畫面。

使用花材
蓮花花瓣

適合花材
芍藥・牡丹・玫瑰・大理花・繡球花・雪球花・鬱金香・白頭翁・菊花等

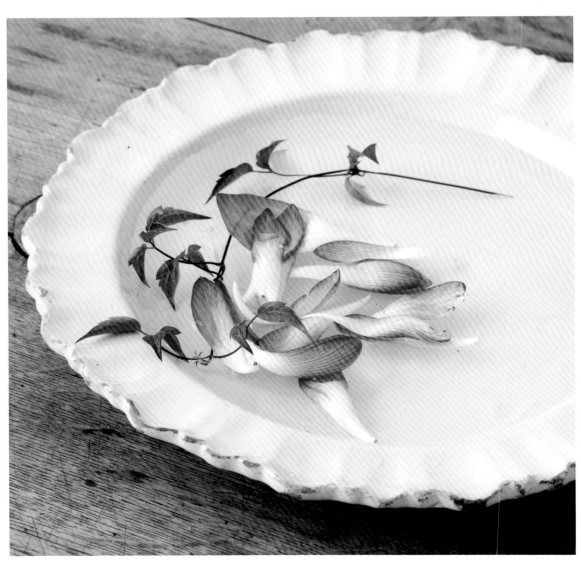

1

在容器中裝水，加入冰塊。藉由未融化的冰塊，營造出剛完成迎賓花的氛圍。若以料理來作比喻，就是新鮮現作的感覺。

2

讓一片蓮花花瓣漂浮其中。紅葉等素材也可以展現季節感，營造出風韻。

3

也可以增加花瓣數量，數片花瓣漂浮的姿態讓人看了心情舒暢。

4

加入一枝藤蔓也可以營造出風情。依場合所需，展現性感或增添玩心，都很有樂趣。

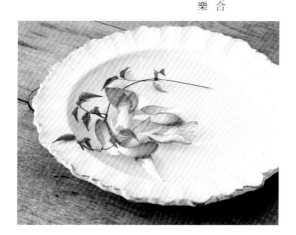

擺放

是活用斷掉或過短花材的方式。就算斷掉，花的魅力依舊不減。只要靠著花器放置，也頗有架勢。適合插入較淺的花器中，但如果過淺也難以使用，因此請配合花材選擇。

使用花材
波斯菊

適合花材
芍藥・山茶花・風信子・鬱金香・白頭翁・大理花・向日葵・菊花等

若只使用花，即使一朵也能定勝負。
由於只使用單一的花，請觀察與容器的搭配性，並配合擺放地點的色彩再進行插作。

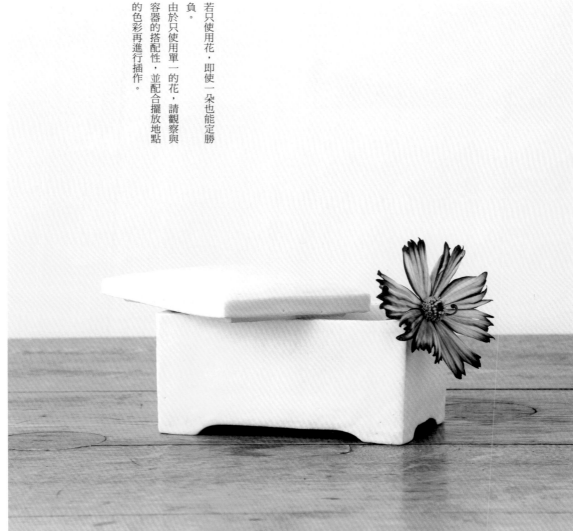

插作帶著葉片的花材時，盡可能不要讓葉片浸泡於水中。也可以調整一下將葉片架在花朵之上。

使用花材
繡球花

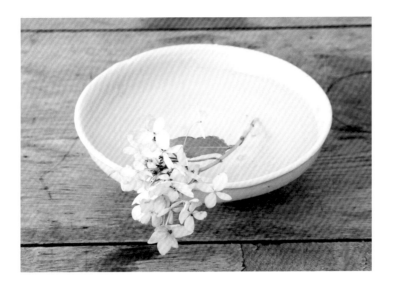

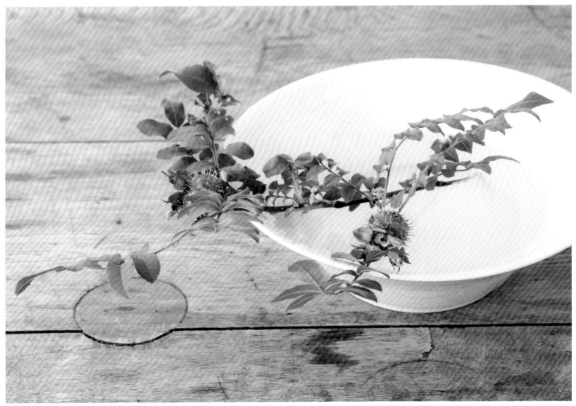

當使用枝物時，則需要將葉片清理乾淨。由於留下分枝，有時會恰好順著器皿，因此請一邊觀察狀況一邊進行插作。

使用花材
玫瑰（Rugosa rose）

作成乾燥花

花朵就算枯萎，也依然極具韻味。由於乾燥花不需水，可像雜貨般使用，輕巧且不挑擺設地點也是它的優點。搭配不同風格的緞帶、花器，呈現不同的氛圍。

作品範例頁

適合花材
衛矛・橡葉繡球・松蟲草・尤加利・齒葉
溲疏・日本紫珠・木防己・玫瑰等

使用花材
山荷葉

粗略地以亞麻緞帶輕輕束起，置放於
古董橢圓盤中，妝點成歐風氛圍。

將手工製的中國書法用宣紙對摺，捲
起莖部，再綁上細金色鐵絲固定，呈
現和風感。

151

以手邊物品固定花材

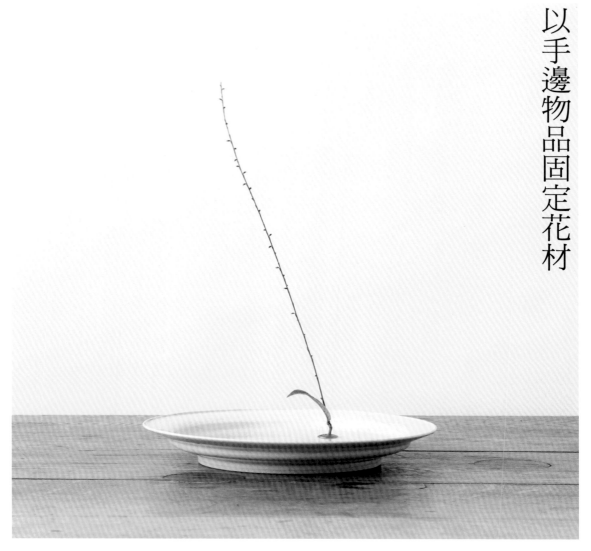

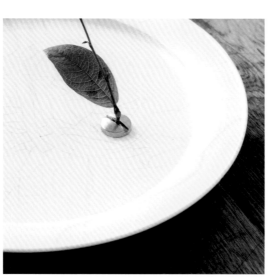

雖然有花留可固定花卉，但並非沒有就無法插花。日常生活中，手邊現有的物品也能夠用來固定花材。這樣一來能夠更加輕鬆地觀賞一枝花筆直的站姿，是非常推薦的手法。運用金屬或玻璃製品等，略具重量的物品較為適合。

使用花材
金線草‧採摘自庭園的草

適合花材
日本翠菊‧豬牙花‧鵝掌草‧銀線草‧半
夏‧淫羊藿‧狗尾草‧三色菫‧日本龍膽
花‧綏草等

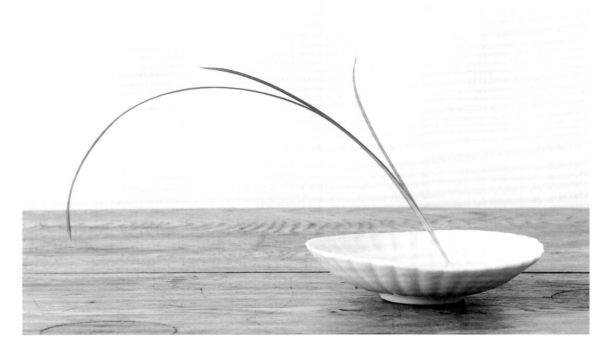

以薰香台固定花材，插上從庭院剛摘下的
草花。細緻的草花也能因而穩穩固定，再
輕鬆不過。觀察草的姿態，隨著美麗的流
向插作，在平盤或小盤等淺容器中倒入淺
水，上方放置薰香台。在狹小之處或稍微
空出的空間中放置具有生氣的植物，就能
讓該空間流動著清爽氛圍。

153

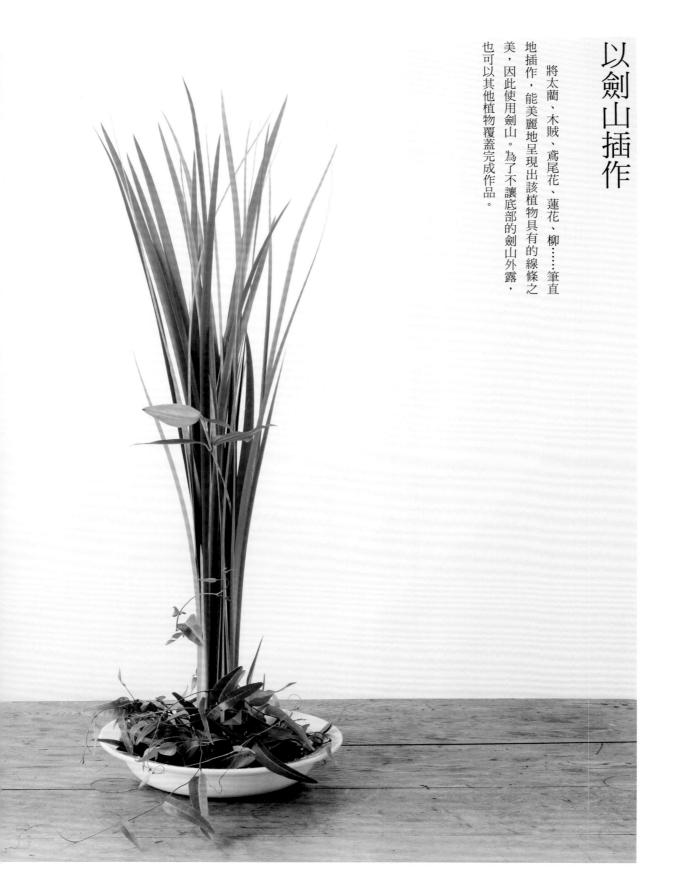

以劍山插作

將太藺、木賊、鳶尾花、蓮花、柳……筆直地插作，能美麗地呈現出該植物具有的線條之美，因此使用劍山。為了不讓底部的劍山外露，也可以其他植物覆蓋完成作品。

以相同方式進行鳶尾花插花，但下方改以
疏葉卷柏清爽呈現。僅是如此，整體感覺
也隨之改變。

1

將花材長度修剪整齊。較粗的葉片斜剪，較細的葉片則平剪，就能夠牢牢地固定於劍山上。使用太藺或木賊等細葉時，全部平剪即可。插在劍山上時，要避免搖晃，使其安定。

2

在容器中央放置劍山，於劍山中心筆直插入第一枝鳶尾花。第一枝為整體平衡的基準。

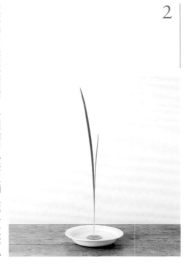

3

相對於步驟2的第一枝，呈T字形地垂直插入第二枝。接著第三枝則與第二枝呈T字形，陸續以T字形的方式進行。可完成四面都美觀的作品。圖中是從側面觀看的樣貌。

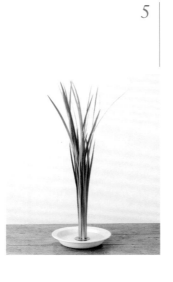

4

插入一半鳶尾花的樣子。無論從正面或側面看都保持筆直狀，觀察平衡同時進行。若只觀察正面插花，容易前傾。這種時候從四面的任一面觀看，都呈現由容器中心向上延伸的姿態，這是完成美麗作品最重要的一點。

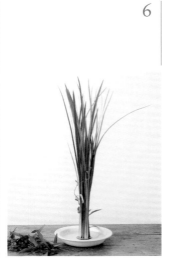

5

插上所有鳶尾花的模樣，筆直且凜然，下方清爽地收起，上方則略呈散開狀，讓成品散發出大氣柔和的氛圍。木賊或太藺等植物，頂端則以筆直方式呈現；若是玫瑰或海芋等頂端有花的種類，則以強調花的交錯狀態及一體感來表現，如此一來，無論底部或線條都能活用。

6

遮蓋底部的劍山。將名為紫哈登柏豆的藤蔓植物切口插入劍山，上方纏繞於鳶尾花。其他如槭、櫻、山茶花、四照花的葉片等，也能使用相同手法。

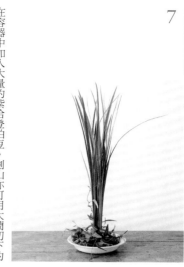

7

在容器中加入大量的紫哈登柏豆。劍山亦可用太藺切下的部分，修剪呈相同長度，插上以覆蓋外露的部分。配合季節及想像完成時的樣貌，來思考使用花材與搭配方式。

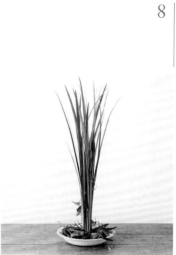

8

稍微從上方按壓容器中的紫哈登柏豆，以調整分量。

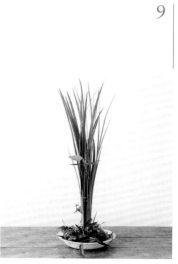

9

將天香百合插入鳶尾花之間。天香百合是只有在7月的第一週才能看得到，插作時加入當季花朵，可展現出只屬於該季節的世界觀，讓花能夠長存人心。

10

從側面欣賞的樣貌。天香百合插在後側，並從兩側以鳶尾花葉夾住。如此一來，就不會露出天香百合的花莖，可強調鳶尾花葉的美麗。特色強烈的花，藉由稍微遮蓋的插花方式，易於和其他花調和。

11

只是改變下方的呈現，就足以影響整體外觀。考量場地或當時的容器、空間、整體平衡來選擇素材，就很有樂趣。能隱藏劍山程度的裝飾即可。此處是以疏葉卷柏纏繞的範例，可帶來清爽感。

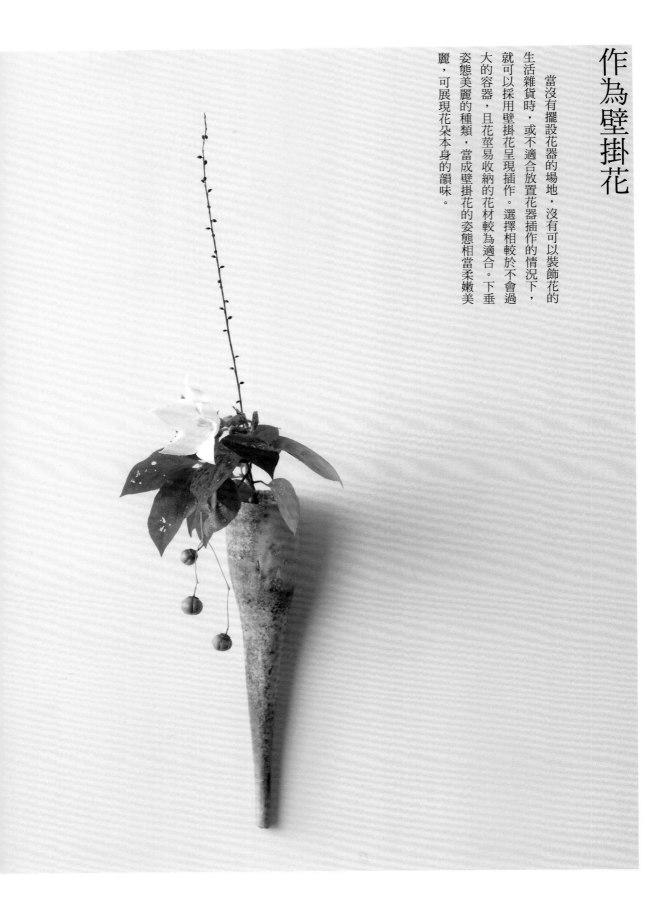

作為壁掛花

當沒有擺設花器的場地，沒有可以裝飾花的
生活雜貨時，或不適合放置花器插作的情況下，
就可以採用壁掛花呈現插作。選擇相較於不會過
大的容器，且花莖易收納的花材較為適合。下垂
姿態美麗的種類，當成壁掛花的姿態相當柔嫩美
麗，可展現花朵本身的韻味。

使用花材
垂絲衛矛・銀線草・桔梗

適合花材
山茶花・長萼瞿麥・木槿・忍冬・雁皮・
剪秋羅・矮桃・桔梗・鐵線蓮・貝母・黑
貝母等

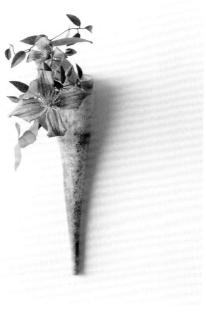

在工作室種植的銀線草和垂絲衛矛。裝飾成單枝分切壁掛花。搭配上純白的桔梗，稍微點綴位於該處的姿態，呈現出裝扮風格的站立姿態。以手邊現有的花作搭配也很有樂趣。

製作壁掛花時，需稍微注意景深，以盡量呈現立體感的方式插作為佳。將花稍微引導向近身側進行插花，若完成一旦風吹拂過，就會稍微搖擺的平衡更優。下圖為側面觀賞壁掛花的模樣。一定要讓花材下端深深浸泡於水中，同時進行微調。

使用花材
鐵線蓮

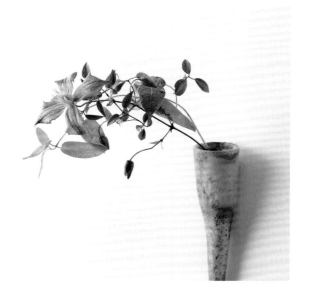

159

水量

　　和容器與花之間的平衡相同，該容器中需加入多少水裝飾，是我相當重視的感覺之一。特別是使用透明玻璃容器時，該水量和潔淨度可說是代表整體。要一一以語言來說明並不容易，但根據插花的種類和分量，水量也會大不相同。

　　在此以基本的單枝情況為例，略少於花器一半。花卉類大約六分左右，球根類的鬱金香或風信子等很會吸水的花則是七分，不太吸水的花則約為四至五分到六分左右。但「看起來清爽」是重點要求。

　　也須依照季節改變水量。當室內開暖氣的季節，水分要稍微多一些。插入多種類型和較多數量時，就在容器中打造能讓花舒適吸取水分的環境。除了玻璃瓶之外的花器，則調整成讓花舒適的水量，比起外觀更重視內容。若花器本身較輕，為了營造安定性，更得斟酌水量的多寡。

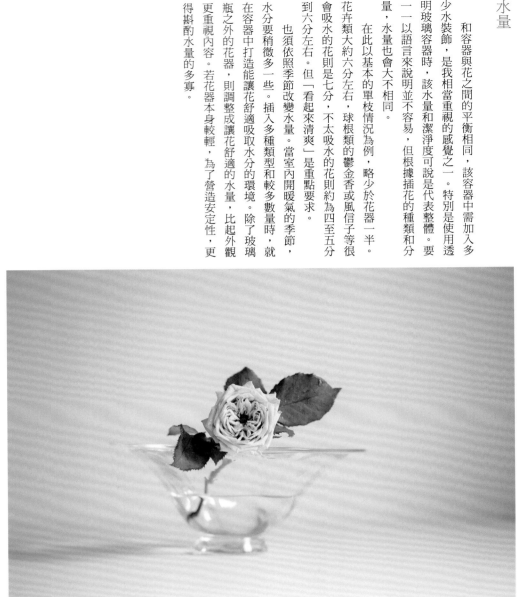

盆植花材的修剪

花的生命是能延續的。一旦開花，即使只有一枝，剪下也覺可憐，那麼就留下花芽，斜剪切口。依據切法，能在隔年甚至再隔年及想要增加更多數量時，都能再開出美麗的花。大自然的變化是無法掌握的，對於你所相遇的每一朵花，都希望你能把握當下的美好，且以珍惜之心欣賞。

繡球花留下木質化之處

繡球花是很難吸收水分的花種之一。分切並留下木質化之處，大量給水之後，就能夠維持很長一段時間。對花而言，切開處也是相當重要的重點。

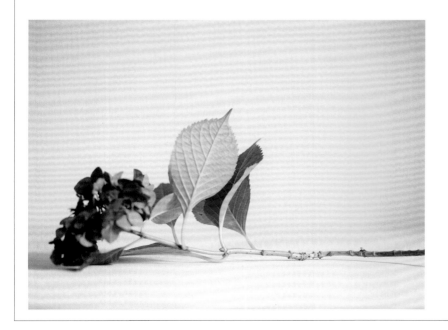

剩餘花材作成小小花束

插花時，若以葉片的整理為首，常不得不修剪少許的分枝和底下的花，讓人覺得它們好可憐，也好浪費。不如將這些枝物、葉片和花莖蒐集起來作成花束，插入小玻璃杯中，置於廚房或洗手台，就請好好地欣賞小小生命的美麗。

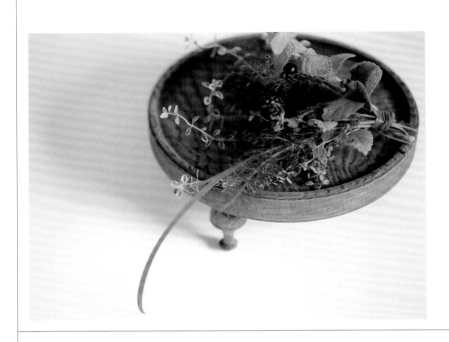

夏天就以冰塊營造水滴

長年從事插花，似乎就能夠聆聽當季花朵的聲音。在炎熱的盛夏，花也會因炎熱而垂頭喪氣。在容器中加入冰塊，能夠讓花恢復生氣，同時也會因此為容器，為室內帶來涼爽感。由於結出水滴，為了避免容器放置的桌面發霉，要記得於下方墊上板子或布料。冰塊的量則慢慢補足進行確認吧！

落葉也別丟棄

一到了秋天，最想作的就是撿拾落葉，我一直以來特別喜愛櫻葉。年輕時，在作預算較低的工作時，常會撿拾落葉進行空間布置。因自然的運行而變化的葉片姿態，無論搭配上什麼樣的居家布置或空間，都相當適合。圖中是黃櫨的葉片，展現自然感的深咖啡色與酒紅色混色，演繹著成熟的秋冬之味。

也可使用手邊的植物

像是芒草、熊草、檸檬草、衛矛、鹵葉溲疏這類的線狀葉片，及乾燥也能活用其風韻的種類，常會摘取庭園中現有的植物，裝飾在點心旁。將位於該處的綠意，稍作整理就能夠款待訪客，就算是無名雜草們，也能因搭配方式美麗地呈現。

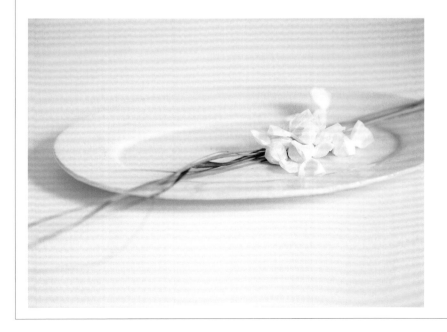

在插作之前

在開始插作前，一定要作事前準備。

特別需要藉由充分吸收水分，延長花朵觀賞壽命，並能夠讓失去活力的花抬頭挺胸。從產地或國外送達的花，暫時處於休眠狀態。從沉睡狀態喚醒花朵也是充分吸收水分的作用。

1 整理葉片

植物的葉片生長方式會因品種而不同，在插作時，若將葉片浸泡水中，水質容易腐敗，也不清爽。在插作前整理下方和整體葉片，更能夠襯托出花朵原本的美麗。

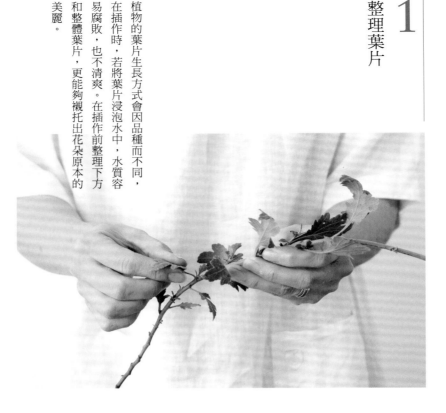

2 分切

特別是大型枝物或帶有許多花朵和果實的花材，依照使用方式分切是很重要的。這麼作能讓整枝花材吸收的水分循環至整體，使得花或枝長時間維持生意盎然的美麗姿態，並能進一步展現出單枝的美好。

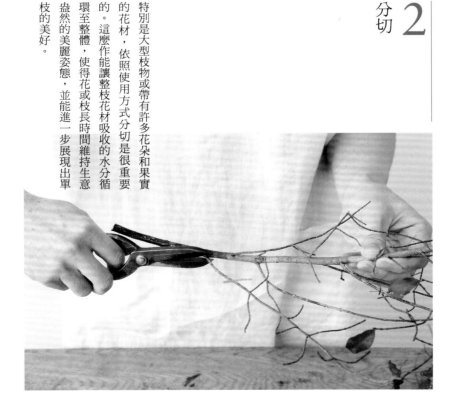

3

補充水分的方式

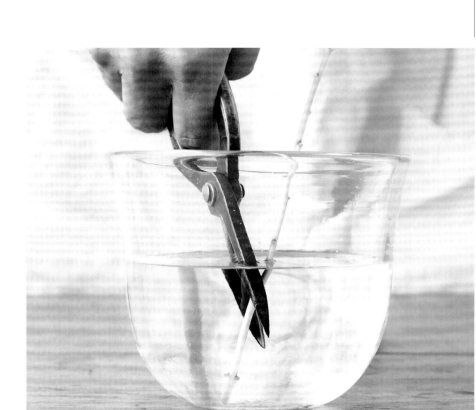

水切法

藉由在水中修剪花莖，讓切口無需接觸空氣便可吸收水分。是最簡單方便的方法。此方式適用於各種花及草木，因此可放心地施行於各種花。在夏季時效果特別顯著。

熱水法

通常適用於以種子栽種的植物。球根類較為強壯，因此無需使用熱水法，也不適合。容易缺水的植物，及已經缺水的植物可藉由熱水法重生，並且維持很久。將花卉整體以報紙捲起，並將根部約1m左右浸泡於沸騰的熱水中。依照品種而異，浸泡30秒至1分鐘，離開熱水後再浸泡於大量的深水約2至3小時，藉由此作法，花朵就會變得挺直。進行熱水法，就算期間缺水，稍微剪短後重複此作法，幾乎都可重生。

以手折斷

像菊花、珍珠繡線菊、小手毬等，切口不使用剪刀，而是適合以手折斷，進行補水與插花的花或樹木。這種手法用於進行補充水分時，但也可用於實際進行插作上。是不帶表皮纖維的品種幾乎都可使用的手法。

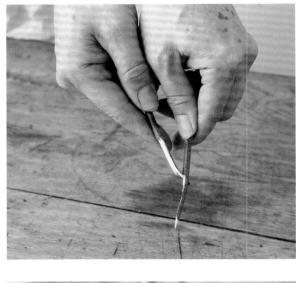

敲打

要同時將眾多花材補充水分時，一枝枝削皮、炙燒，過於費力費時。補充水分最重要的就是要迅速。以鐵鎚敲打根部，稍微破壞木頭纖維，植物就變得容易吸水。適用的有珍珠繡線菊、小手毬、火龍果等。

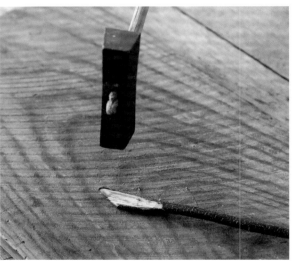

浸泡直到熱水冷卻為止

將根部末端約3cm左右浸泡於攝氏40到45度，接近體溫的熱水中。花的部分全部以報紙之類的紙張包捲，靜置直到熱水冷卻為止。之後浸泡在大量深水之中以吸收水分。聖誕玫瑰或紫丁香、雪球花等較不易吸取水分，或吸收一次水分後也會立刻乾掉的種類，相當適合此處理方式。

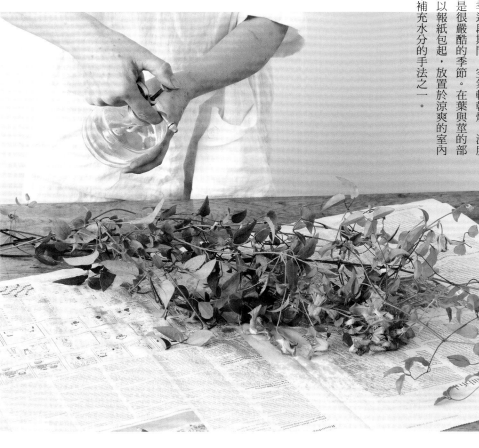

噴霧

雖然說到讓花材吸收水分，就會想到從根部進行，但也常發生花和葉片的部分變得軟弱無力的狀況。特別於春季到秋季這段期間，空氣較乾燥，溫度變化劇烈，對花而言是很嚴酷的季節。在葉與莖的部分噴上大量水霧，並以報紙包起，放置於涼爽的室內休息，也是酷暑之中補充水分的手法之一。

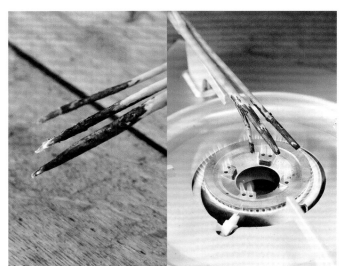

炙燒

此種方式主要適合用於枝物或綻放於樹上的花。

藉由將枝物的根部末端炙燒成黑碳狀，給予植物衝擊以促進吸水力。繡球花、芍藥、雪球花、木繡球、紫丁香等，綻放於樹上的植物幾乎都使用此方式。以和熱水法相同方式，以報紙包裹花朵，避免熱氣上升到花朵部分，以手或膠帶壓制根部，炙燒直至碳化為止。完畢後浸泡入大量水中一段時間，補充水分後再進行插作。

削開

下方為枝，於前端開花的植物，幾乎都先削去下方後再插作。藉由擴展切口的面積，可吸收更多水分，且吸收水分的面積變大也可以防止脫水，就能夠長時間欣賞花卉或樹木。對於鐵線蓮、金線草等容易脫水的花也很有效果。

去除內部的棉絮部分

主要適用於樹木類。繡球花或雪球花等，以剪刀前端刮除位於切開木頭內的白色棉絮部分，使其更容易吸取水分。進行至此步驟後再進行炙燒，就更能長久維持。

浸泡於醋中

此手法主要適用於細竹、笹葉、禾本科植物（蘆葦、芒草、麥、狗尾草、日本苞子草等）葉片容易乾燥，立刻就乾枯的花材。直接前往山上採摘時，立即將切口浸泡於醋中即可。在花店或市場中購入的花材，則將根部斜向進行水切法完畢後盡早浸泡於醋中。雖然因種類有所不同，但大約浸泡於醋中2至3分鐘，之後確實浸入深水。藉由此步驟，可促進吸收水分。為防止葉片乾燥，以報紙包裹葉片部分，也建議由上方澆水。

沾附明礬

適合不易吸取水分的繡球花、槭、秋海棠、圓錐繡球等植物。在植物根部進行過炙燒或熱水法後，暫時浸泡於水中，之後將切口仔細地插入明礬之中，接著確實使其吸收水分。明礬可購於藥局，分為粗粒狀與粉狀，粉狀較容易使用。除了補充水分之外，插作時再次沾裹於根部，就能夠長久保持美麗。

逆水法

在夏季炎熱時期等情況下，只是短程攜帶，花就變得軟弱無力。此時就配合各種補充水分方式進行逆水法吧！以報紙包裹花朵整體，將花如吊掛般以手拿著，從花卉根部進行澆花。藉由從根部大量澆水，讓水分徹底流通到葉片、花莖及花卉整體。之後再置放於涼爽處，浸泡於深水中休息。

浸泡於深水中，從上方澆水

要將多種花或大量花一次補充水分時，一一使用逆水法太過麻煩，也需要適合的空間，因此無法這樣操作時，可先於淺水暫時補充水分後，再從上方澆水。雖然幾乎所有花和樹種皆適用，但白色玫瑰或花瓣較薄的花或葉等草木，會因澆水而長黑斑的花並不適合。梅雨時期也會因為濕氣較重而造成發霉，所以視狀況有時並不適用。適合用於酷熱且持續乾燥的氣候，並深入了解花的特性，選擇適合的方式進行吧！

關於工具

與花器相同，插花時不可或缺的是剪刀。
於此也將簡單介紹方便使用或我慣用的各種工具。

花剪

從前，工具是可以傳給孫子，甚至可流傳更久遠的物品，於孩提時代時，祖母曾這樣對我說。就讀體育大學的期間因病輟學，我開始思考要如何運用從兒時開始學習的茶道和花道。茶道需要非常多的用具，而花道似乎只要有一把剪刀，就能夠在花的道路上生存，並進一步深入學習。從19歲下定決心起，剪刀便成為我工作中不可或缺的搭檔與同伴。剪刀已經不再只是道具，更是我手的一部分。

在我擔任助手的時期，常常於工作地點弄丟剪刀，連同垃圾袋整個帶回，或與老師道別後，追著垃圾展開探索剪刀之旅……這些狀況都是家常便飯。約距今20年前左右，活動範圍從關西移往東京時，我狠下心來購入了這把安重打刃物店的剪刀。為了不辜負這把剪刀，盡可能努力磨練。歲月和這把剪刀，為我編織出花與人、花與場地的重要相遇。

樹剪

剪刀的製作者——京都安重打刃物店的老闆，曾說這把剪刀「作得真好，用來剪葉子真是太可惜啦！」正如此言，我也深深地著迷於它的形狀與銳利感，不僅可用來剪緞帶、布料、紙張，幾乎可使用於各種用途。這把剪刀似乎也了解持有者的個性。它是一把無論使用幾次，都具有魅力手感且出眾的剪刀。雖然價格不低，但絕對值得擁有。

從右起
花剪
樹剪
菊花整枝剪 小
菊花整枝剪 大
摺鋸 小
摺鋸 大

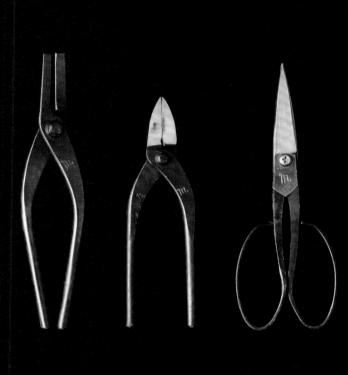

菊花整枝剪（大・小）

彎摺菊花的工具。在插花的世界中雖然會因流派
而略有不同，但有一種稱作格花的技法，為自古傳承
下來，將樹木或花彎摺塑型插花的風格。我自小學習
花道，從以前就非常嚮往被當成高階技巧的格花。據
說這把菊花整枝剪是為了彎摺易斷的菊花，應花道老
師的要求而製作。由於現在盡可能依照植物原有風貌
插花，因此並沒有很頻繁地使用菊花整枝剪，但享受
使用工具的過程也是插花的魅力之一。

摺鋸（大・小）

在需要裁切大量枝物的插花作業當中，花剪是最
重要的工具。其中，這把摺鋸是使用在粗壯難以切開
的粗枝或較硬的木頭，及較高的枝葉。現在已經沒有
能製作這種摺鋸的工匠，無法再入手。這種鋸子稱作
棘紋的鋸口，並非整齊劃一地朝向同一方向，面向各
處是它的特色。若切割新鮮的木頭就會了解，這是古
代師父為避免木屑累積所發明的。據說只有從前的京
都工匠，才會使用黃銅來製作。

171

亞麻布

剛開始從事這份工作時，去大阪的批發街區購買布料，在插花地點用來當作墊布，或要去插花時以此布料包裹花材，轉搭電車到處奔波。我常以布料包覆著抱不動的大量花材，以兩側腋下夾住，一面想著果只有一個人，我什麼也辦不到。這個剪刀收納袋，是女兒小學6年級時，附上「請用來收納剪刀」的紙條一同送給我的手作品，每當脫線時就稍作修補，過了10年依然堪用。

在帶小孩的同時，還要持續插花的工作，雖然很辛苦，但我從支持著我，無可取代的重要工作伙伴和四個孩子們身上學到了許多呢！

剪刀收納袋

不管在市區工作或出差到遠處，無論何時都帶在身上的重要物件是剪刀。讓我能從事這份工作，而對我來說和剪刀一樣重要的，則是身旁支持我的人，如果只有一個人，我什麼也辦不到。這個剪刀收納袋，是女兒小學6年級時，附上「請用來收納剪刀」的紙條一同送給我的手作品，每當脫線時就稍作修補，過了10年依然堪用。

花藝工作看來華麗，實際上相當地樸素，除了要具備精神與體力之外，最重要的是還要時常提醒自己細心。圖中的亞麻布是造訪法國時，於古董店購入的舊物。隨著使用漸久，更加具有風味，因破損更顯迷人。能夠伴隨著最愛的物品一同感受喜悅進行工作，也是從事這份工作經歷20年左右的事情了。

剛開始從事這份工作時，去大阪的批發街區購買布料，在插花地點用來當作墊布，或要去插花時以此布料包裹花材，轉搭電車到處奔波。我常以布料包覆著抱不動的大量花材，以兩側腋下夾住，一面想著「只付一人份的車資沒關係嗎？」從清早就開始一整天進行插花。「工作就是各種小巧的作業」這是我的體悟。不占用場地，在小片的布料上進行作業，避免造成對方的困擾地迅速完成。

擦拭布

總會清洗好幾條素色的手巾，在工作時帶在身上。也會將一條手巾連同剪刀放在包包中，如此一來，不論在何處都能插花。最近幾年除了常用的手巾之外，喜愛的還有核桃木和風擦拭布。這是一開始作家務時常用的，由於相當好用，已好幾次購買替換，並分成工作用和家事用。

工作用的除了替代墊布之外，包覆花材、擦拭容器、偶爾用於花卉補水，在攜帶容器時也用來替代包巾，可應付各種用途。100％雙層純棉，吸收性佳且速乾，性能優越。清洗時不使用柔軟精，可使其更容易吸水。

172

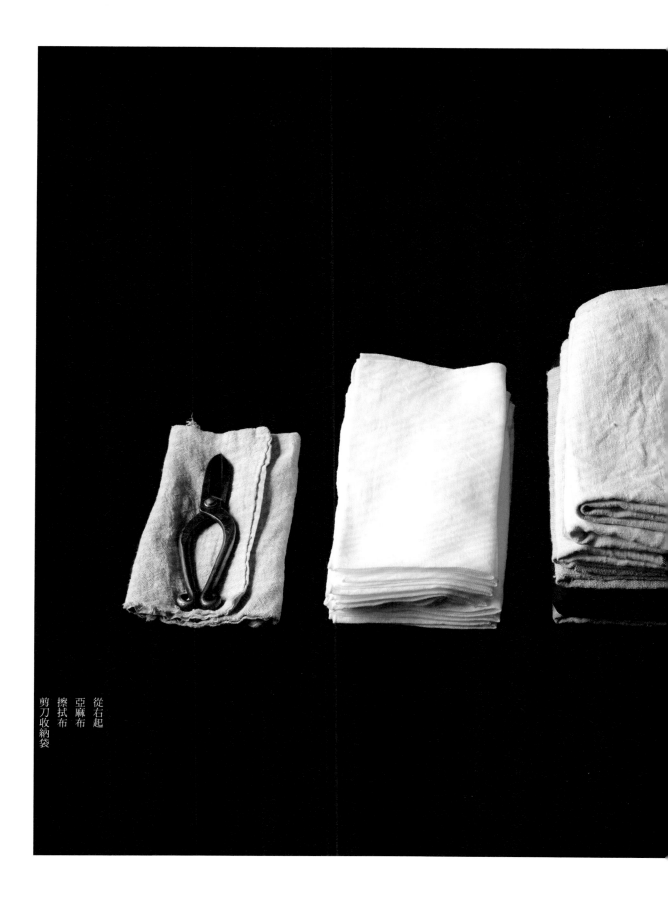

從右起
亞麻布
擦拭布
剪刀收納袋

市場提籃

據說千年之前，岩手線一戶鳥越地區就開始製作的這種市場提籃，柔軟且具強度，因此可放入裝有水的水桶中，放入花材運送，除了布、容器、剪刀或噴霧瓶，各種道具也都能俐落地收納於其中。

雖然在工作時會將許多籃子依據用途分別使用，但經常帶著兩個大尺寸的市場提籃，替我分擔了許多工作。

使用多年也不會受損，是與其他籃子最大的不同之處。在攜帶時，能毫不遲和地搭配任何裝扮，不易弄髒也是其優點。也很耐水，對於我的花卉工作，是再適合不過的同伴。因其具有大容量，當成收納籃也能夠發揮實力。

荒神帚

稱作「荒神帚」的手持掃帚，於各種工作場合都是必備品。我使用了一次就愛不釋手了！比起插花這個動作，我更加重視的是插花後的清掃與後續收拾，歸去時一定比前去時更加乾淨。再也沒有比在無法仔細清掃之處插花，更讓人遺憾的了。插花者使用手邊的工具將四周整理清潔之後，才能開始插上美麗且英姿煥發的花朵，不是嗎？我常有這樣的感觸。這枝荒神帚，是從前農家供奉於灶上之物。荒神大人是防止灶失火的神明，同時也被普遍當成農業之神，此掃帚據說是清潔灶時專用的。這個掃帚放在身旁，能夠心情愉快的完成工作，應該也是因為神明與花，及該場地，還有自己清淨的心連結在一起的緣故吧！我想能夠滲入人心的花，在插花前都有一段故事。

噴霧器

大部分的現場插花工作需要帶著花走動，或讓生產者送來的花先吸收水分後再開始插花，花並不一定是必備品。我使用了一次就愛不釋手了！比起插花這個動作，我更加重視的是插花後的清掃與後續收拾，也因此每次都必備噴霧器，攜帶於身上走動，在插花前噴上水霧以替代澆水。如同為遠道步行而來的客人，送上一杯涼茶般。花本身也散發出，因為被噴水而清新梳洗般的感覺。

在茶道的世界中，會藉由在玄關灑水，以表示準備好了，就像在說：「那麼，請進。」相同的道理，藉由在花朵噴上水霧，也表示「已久候多時，現在開始要進行插花⋯⋯」這樣的意思。容器除了紙製品，也幾乎會在插花之後，噴上水霧作為最後修飾。噴上了水霧的花，就宛如在舞台登場的那一瞬間。

174

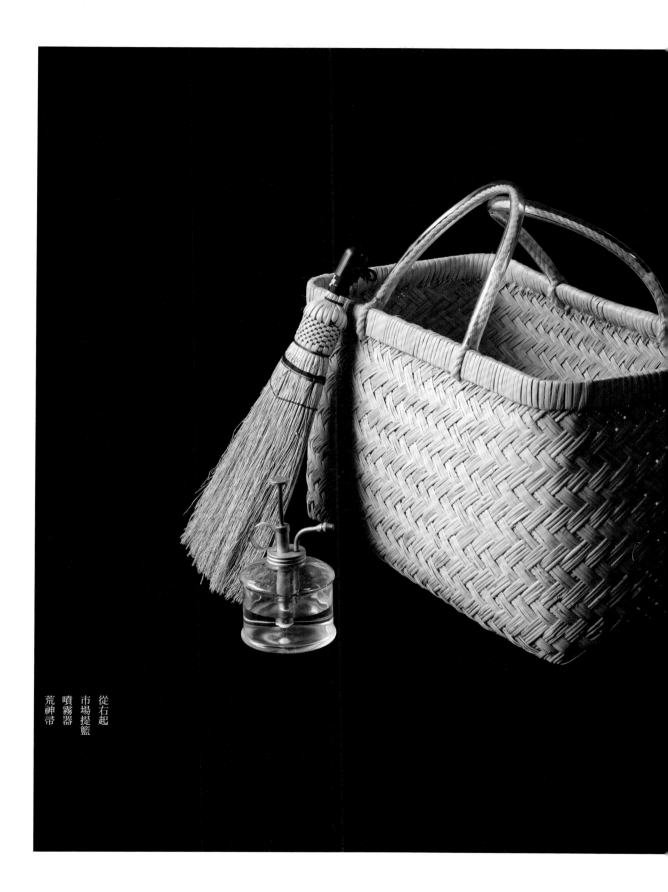

從右起
市場提籃
噴霧器
荒神帚

相機

當我將活動範圍移往東京時,為製作自我宣傳的材料,用光我的積蓄購入拍攝作品用的底片相機。自此之後,無論到何處我都放在包包裡,隨身攜帶。現在則是為了留下自己一路走來的記錄。目前市面上以數位相機為主流,底片不易購買,但一看到拍出來的圖片,就會覺得果然還是非底片相機不可。透過鏡頭所窺探的花姿格外迷人,也讓我想要更加提昇攝影的技巧。

黑色串珠眼鏡盒與放大鏡

自數年前起,我的視力開始極速衰退。「終於還是來了,老花眼……」閱讀報紙或書籍都變得辛苦,正因為喜歡閱讀,更加深了我的不甘心。就在這時,所找到的是這隻放大鏡,帶在身邊非常好用。我將放大鏡和老花眼鏡,都裝在黑色串珠的小物收納袋中。

鋼筆

這隻筆我使用近17年左右。是我家唯一一次,在聖誕夜連已經是大人的我也獲得了聖誕禮物,從此便成為我的必備品。雖然筆尖因磨損而數度更換,但良好的筆觸讓我愛不釋手。作為繼續編織故事的好友,好的筆觸讓我愛不釋手。作為繼續編織故事的好友,將長伴於我身旁。

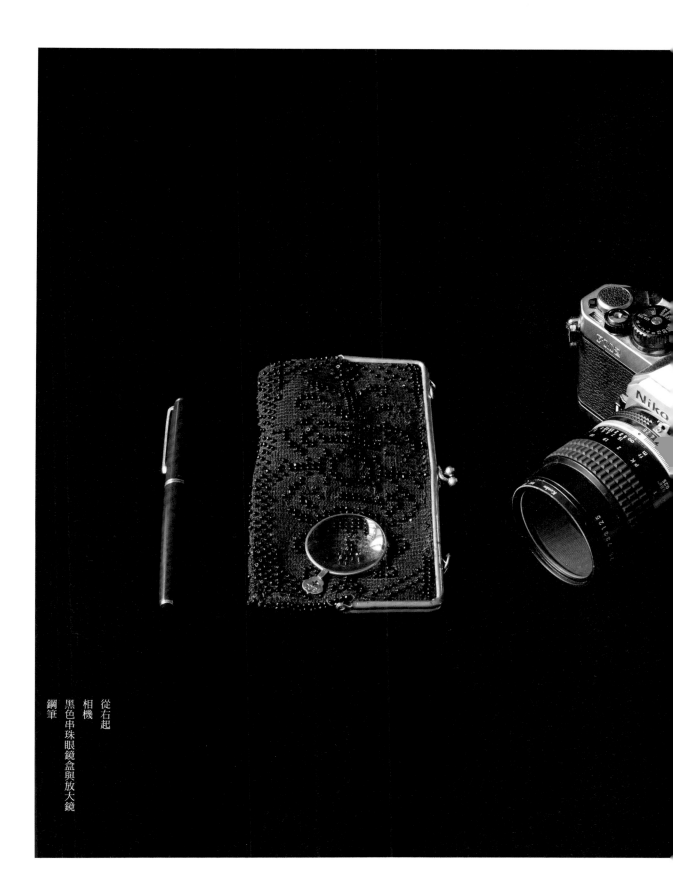

從右起
相機
黑色串珠眼鏡盒與放大鏡
鋼筆

關於花器

花正因為有插花的容器，才更能展現其美貌，並且得以在各種空間中觀賞。

花器與花是密不可分的物品。

有時看到花，會思考該如何插花，要搭配什麼花器，以這個花器插花，該搭配什麼樣的花，有時則會從器皿方面來決定。

然而，由裝飾的場所來決定花與花器，才是最重要的。

花、花器與場所，一切有如邂逅的感覺。

總覺得，人與花其實很相似呢！

有口容器

從遠古時代起，只要講到花瓶，應該有許多人都會想到這種有頸部的形狀。無論是日本或其他國家，對於要清爽地插入一枝當季花朵，這種花瓶是最佳拍檔。也很適合稍微有點高度會下垂、俯首的花，可展現出高雅靜謐之美。當找到怦然心動的一枝花時，請務必使用它。

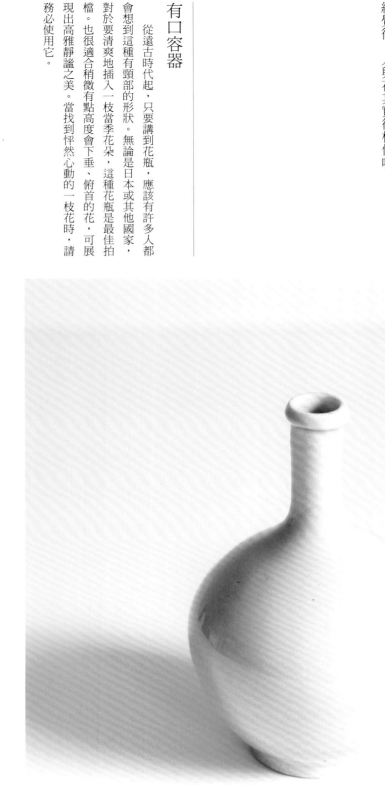

廣口容器

形狀就好像會出現在每個家庭餐桌上的容器。漂浮一片葉，置入一束長度較短的草花，又或橫放上一枝花樹枝幹，完成輕鬆優雅的風韻。無論一種或多種，融洽地插花就很有樂趣。避免置入過多，一邊意識到減法之美，一邊插花。

平盤

雖然常會被認為若無固定花的器具，似乎就無法插花，但使用身邊現有的各種類型容器，都能作為花器使用。倒入大量水，只漂浮花瓣，或在其中加入碎冰。藏入小型劍山，舒展地立起一朵纖細柔軟的小花也不錯。再以葉片、石頭、青苔或炭覆蓋劍山，就能營造出凜然氛圍。

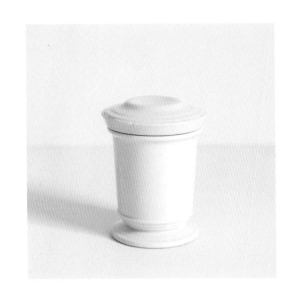

帶蓋容器

只要有一個就很方便。想插花時就打開蓋子,將蓋子放置在旁邊。平時也可以當成收納小物或點心的罐子,花朵枯萎後再蓋上蓋子,作為擺設小物利用。就算不是花器型態,還是有許多可以美麗呈現花的器物。

水壺款式

帶有把手和注水口,由於容器本身的設計性高,只需要一朵花,或僅單獨使用葉片或枝物,無論插上什麼都如詩如畫。若將花靠在曲線開口進行插花,花莖筆直的花也會稍微呈現傾斜地插入,可消除僵硬感,增添柔和氛圍。就算沒有花時,也能當作裝飾。由於開口寬廣又帶有手把,比想像中更加好用。

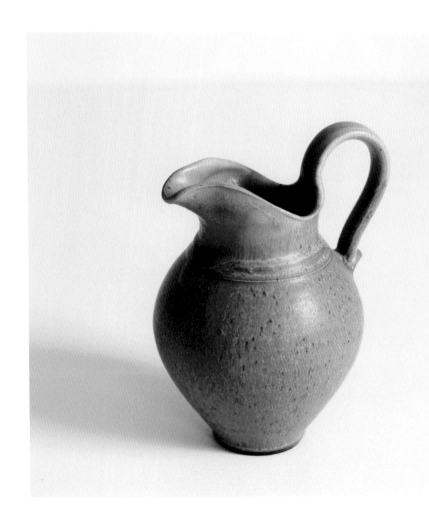

木器

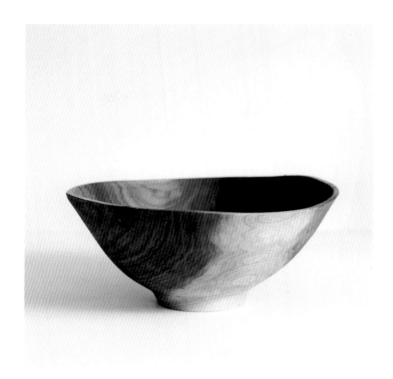

溫暖又不易壞,有小朋友的家庭或收納空間較少的地方也很適合。若只有短時間,也可以直接插花,但基本上是使用裝有水的保鮮盒、陶器、罐子、隱藏在木器中插花。秋季時,只要撿拾果實或枯葉隨手放入,就成為漂亮的擺飾。無論日式或西式風格皆適合的木器,常備一個會很方便。

玻璃花器

適合插作夏花,就算隆冬的枝物也相當適合,是一定要擁有一個的容器。擺設時可呈現花束莖部,由於每天會看見水的混濁度,因此自然會在意,對於花的照料也變得較為敏感與細心。將莖部以水一枝枝枝清洗後再插花,就能漂亮呈現。插入玻璃容器時,上至上方花卉,下至看得到的花莖,也都細心顧慮是很重要的。

181

罐子

在其中藏入小瓶，靜靜地插上草木。或裝入內容器，將長度較短的草花等清爽的花朵在手邊束起，爽快地插花。進一步放入果實當成擺飾，或將紙條或禮物連同押花一起放入，當成禮物也不錯。裝入繡球花等乾燥花也很漂亮，加入香草作成香氛盒也很棒，有各種用法及玩賞方式。

籃子

說到花與籃子的關係，大多會給人西洋花藝的感覺，但就算不使用吸水海綿，也可以放入內容器來插花使用。找到形狀適當的內容器，將花朵長度稍微修得短一些，以花卉便當的方式呈現。有蓋的籃子，在當成花禮送出後，也能作為收納盒使用。竹籃與花朵搭配相當輕鬆，可相互依偎相互輝映。

火盆

我的老師栗崎昇氏和濱田由雅氏，常將火盆作為花器使用。一開始讓我感到相當震驚，只能夠陶醉地凝望其中插入的花。這是經過漫長歲月，從前的人傳承下來，具有歷史的花器。就算事隔多年，依然無法插出如老師那般優異的花。老師對我來說永遠是偉大的憧憬，及無法忘懷尊敬心意的特別存在。能夠在容器中放入鐵絲或劍山進行立體的插花，也可以配合場地，自由地調整大小的插花型態。

漆器

散發出具有凜然存在感的特別容器。10月的某日，一直合作的農家送來了一枝喜樹。該插在哪個容器中呢？正當我興奮不已時，看見了這個容器，漆黑霧面的色澤，搭配上深黃色果實恰到好處。平常不會使用，只有在招待客人這種情況，會作為預備好的容器，展現成熟風格的氛圍而購買的。隨手清洗，並馬上擦拭晾乾即可，保養也很容易。

廣口容器　　　有口容器　　　筒狀物　　　水壺式

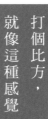

打個比方，就像這種感覺。

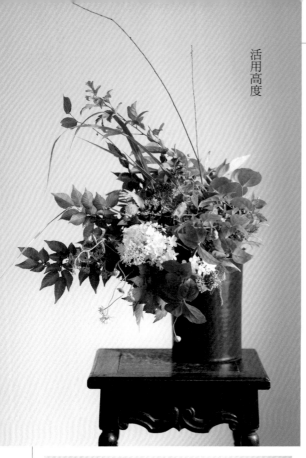

活用高度

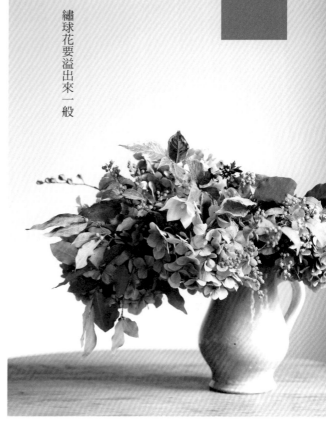

繡球花要溢出來一般

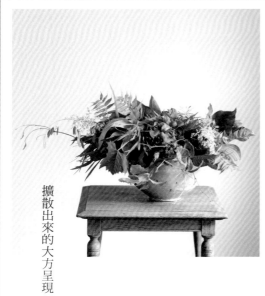

擴散出來的大方呈現

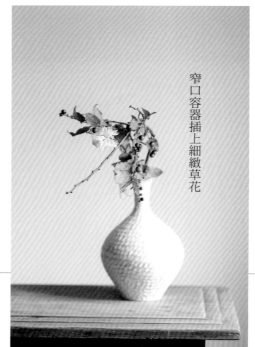

窄口容器插上細緻草花

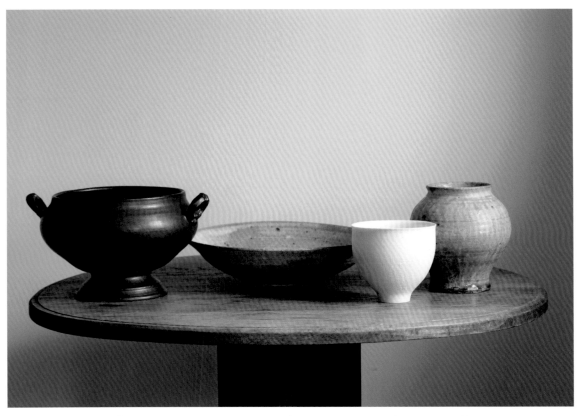

什麼容器，
適合什麼樣的花？

2

高腳黑色器皿

平盤

小口容器‧廣口容器

壺型花瓶

186

不同容器，
搭配不同的花。

在素雅的花器中插上垂枝綠意

花器的質感＆玫瑰花瓣

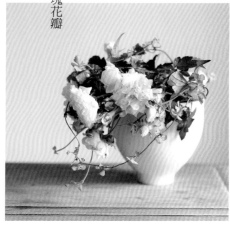

鐵線蓮倚靠在邊緣

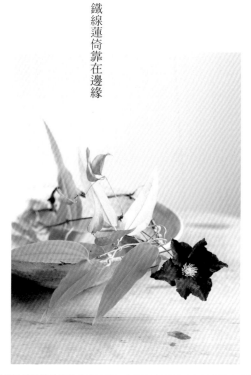

黑色的強勁佐以濃厚的色彩

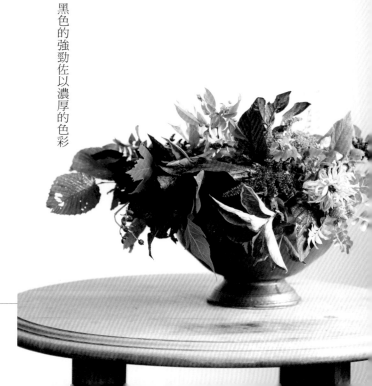

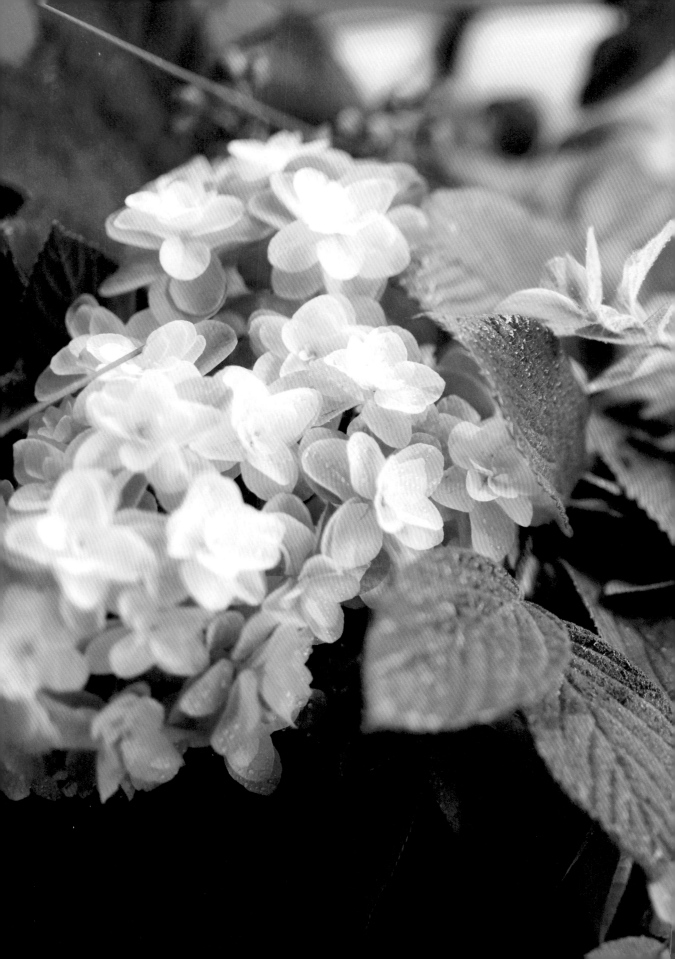

第三章

在生活中融入花

在本書前半段中介紹了擺設於店鋪或藝廊中，讓人觀賞的花藝作品。

但小巧的，在生活之中裝飾的花也很有樂趣。

花店購入的花、院子裡的樹木、路邊的雜草……在不經意之處的植物……都可以滋潤每一天。

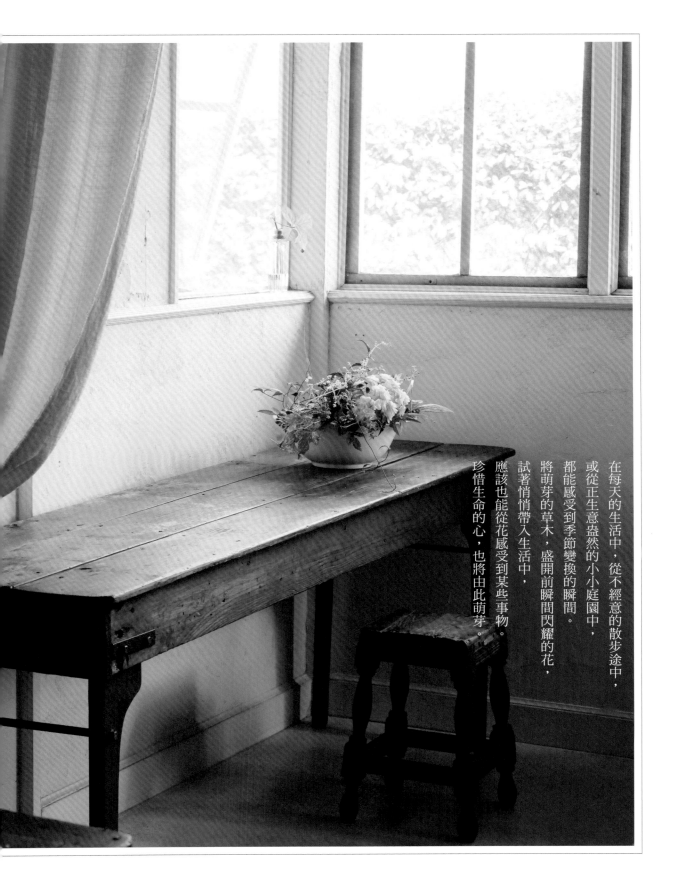

在每天的生活中，從不經意的散步途中，

或從正生意盎然的小小庭園中，

都能感受到季節變換的瞬間。

將萌芽的草木，盛開前瞬間閃耀的花，

試著悄悄帶入生活中，

應該也能從花感受到某些事物。

珍惜生命的心，也將由此萌芽。

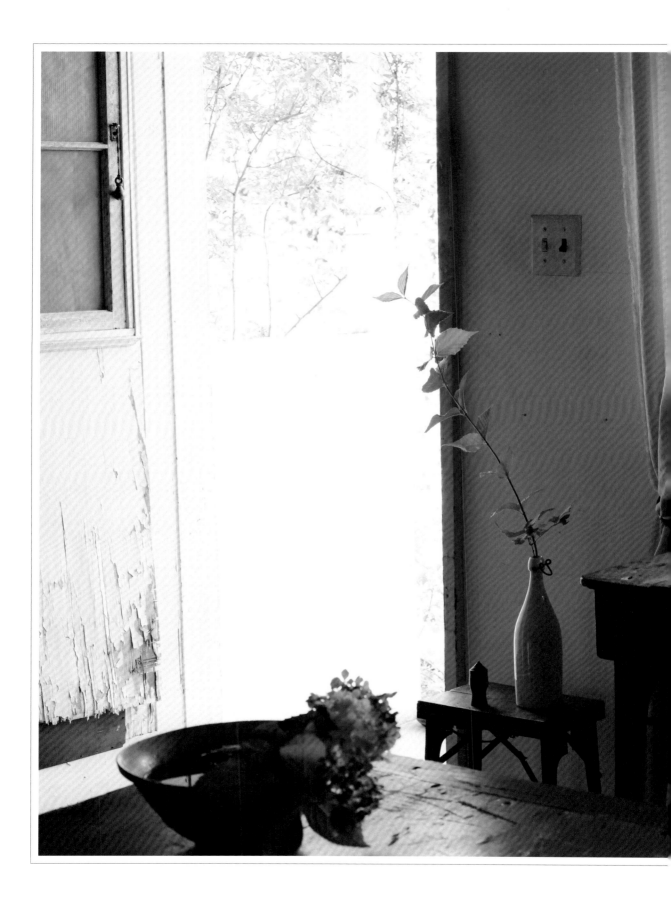

廚房

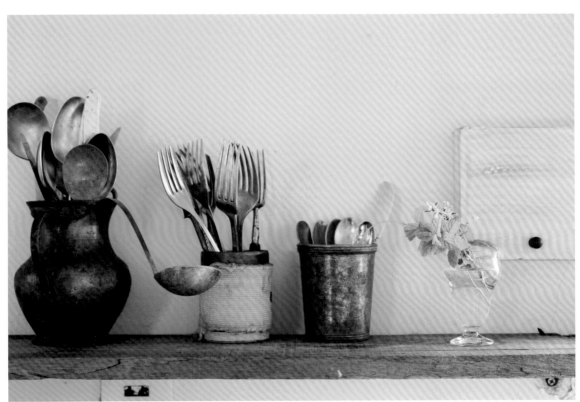

廚房的架子上，隨手放上一株早晨剛採下
的薄荷，插在小小的玻璃杯中。

……留蘭香

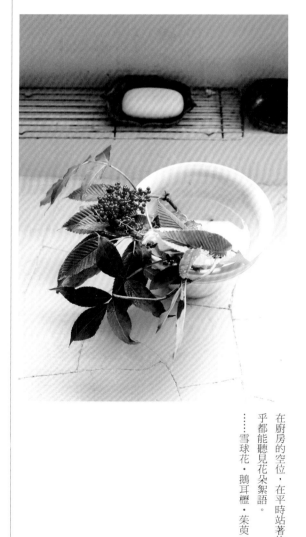

靜靜地裝飾在櫥櫃一隅的小花，似乎能讓
作菜變得更有趣。
……茴香‧奧勒岡

在廚房的空位，在平時站著的地方……似
乎都能聽見花朵絮語。
……雪球花‧鵝耳櫪‧茱萸

寝室內

洗手台

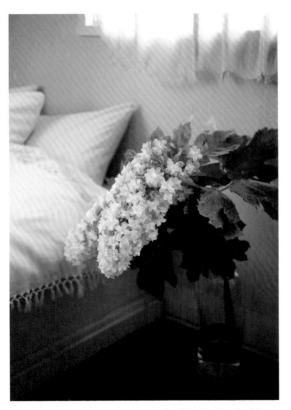

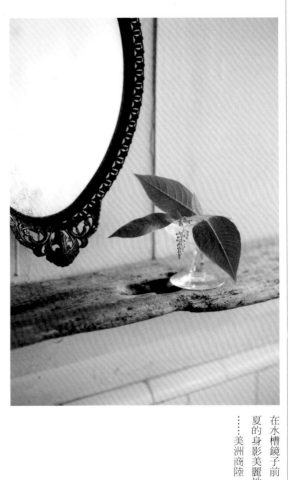

5月中左右就會開出柔軟白花的橡葉繡球，過了6月就會慢慢地轉為黃綠色。花也漸漸長大，因重量而下垂。在乾枯成紅色之前剪下裝飾於寢室內，裝飾一陣子後，就會變成美麗的乾燥花，能拉長觀賞期。

……橡葉繡球

在水槽鏡子前，放上商陸的小小果實。初夏的身影美麗地呈現於玻璃杯中。

……美洲商陸

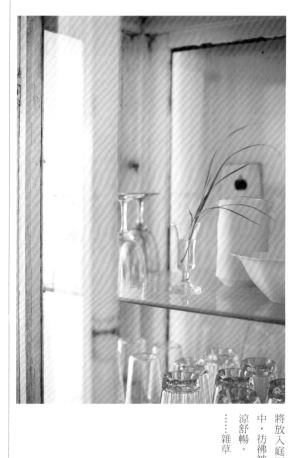

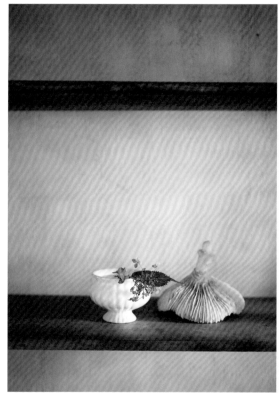

將放入庭園雜草的小小玻璃杯置於櫥櫃中，彷彿被風吹拂的搖曳姿態，令人心沁涼舒暢。

⋯⋯雜草

圓錐繡球宛如依偎在小林寬樹老師製作的擺飾旁，靜靜綻放著古董色調的藍。

⋯⋯圓錐繡球

書桌上

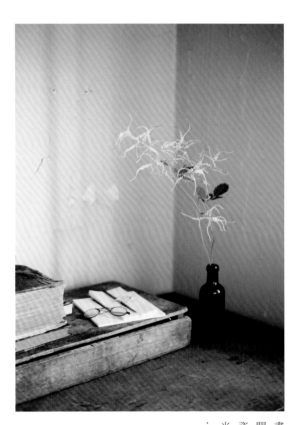

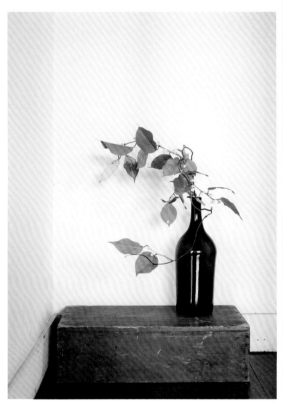

在通往浴室、洗手間的走廊上，擺上枝形頗具玩心的木天蓼，插於法國古董花瓶中。稍加妝點居家生活，便能洋溢豐富的氛圍。

……木天蓼

書房的桌上，擺上線條細緻的花。一旦打開窗戶，便會隨風搖擺，展現惹人憐愛的姿態，為讀書和製作的空檔帶來療癒時光。

……單穗升麻

窗邊

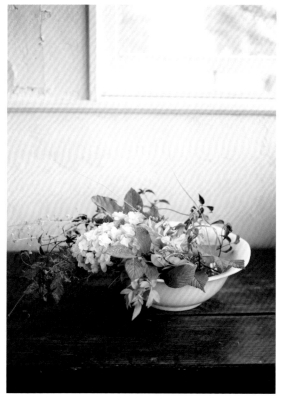

迎接初夏之時，院子裡的花及草木開始喧鬧。橡葉繡球的分枝、鐵線蓮的藤蔓、茴香、粉團、野玫瑰、薄荷、無名草也加入其中，一同享受初夏。將之放置於窗邊，就能在閱讀或喝茶的同時，嗅聞著風吹搖曳的花朵芬芳。

⋯⋯鐵線蓮藤蔓‧茱萸‧橡葉繡球‧粉團‧天藍繡球‧奧勒岡‧薄荷‧野玫瑰等

將今早剪下的垂絲衛矛插入利口酒瓶中，此時節正是花朵凋謝結果之時。而後果實會變成紅色，並漸漸裂開。垂絲衛矛是從初春到深秋，能在樣貌變化上讓人目不暇給的樹花。

⋯⋯垂絲衛矛

進行插作時，花材下方多出來的分枝花，將較短的花集中，作成小小花束，擺設在古董盤上。薄荷的芬芳引人放鬆啊！
……胡椒薄荷・百里香・奧勒岡

工作室的桌子一端，放置著剛摘下的玫瑰葉與果實，添上白色粉花繡線菊。
……玫瑰果・雪球花 ・ 粉花繡線菊・合花楸・藍莓

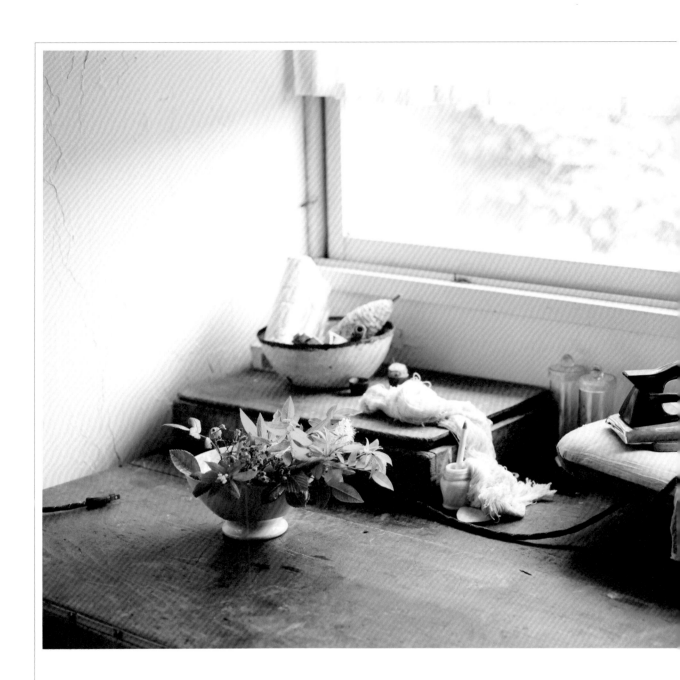

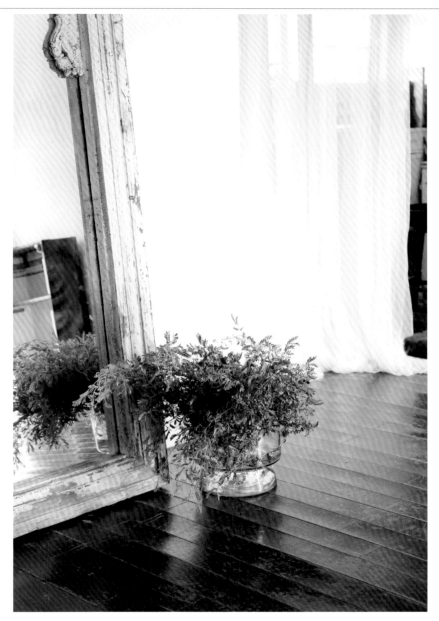

摘下院子裡的金合歡，就這樣直接大膽地
插作。就算沒有開著黃花，葉片的綠色依
舊美麗，香味也很迷人。

‥‥‥金合歡

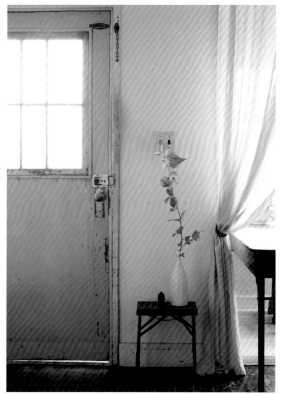

將茱萸和薊豪邁地插入古董水桶中，放置於室外入口處。自然的風貌相當適合屋外擺設。

……茱萸‧薊

為了讓客人在離去之際，能停下腳步觀賞，便在入口旁裝飾上一枝雞麻。

……雞麻

201

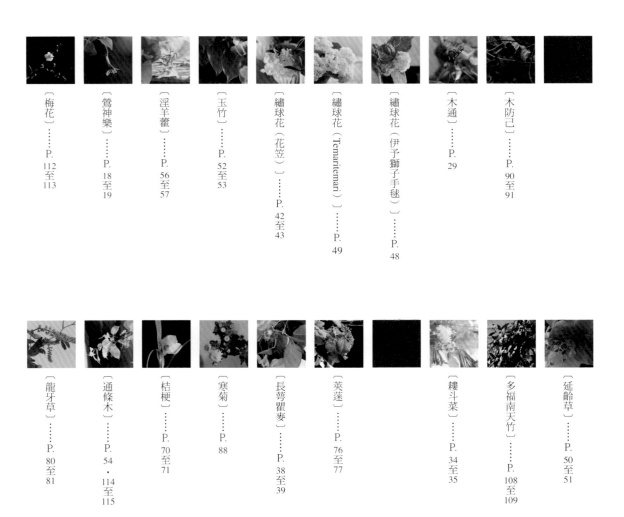

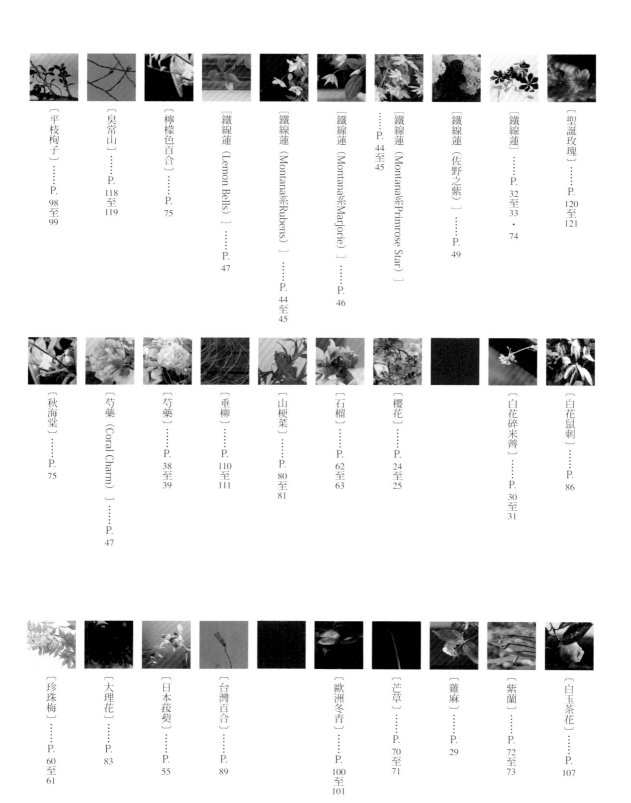

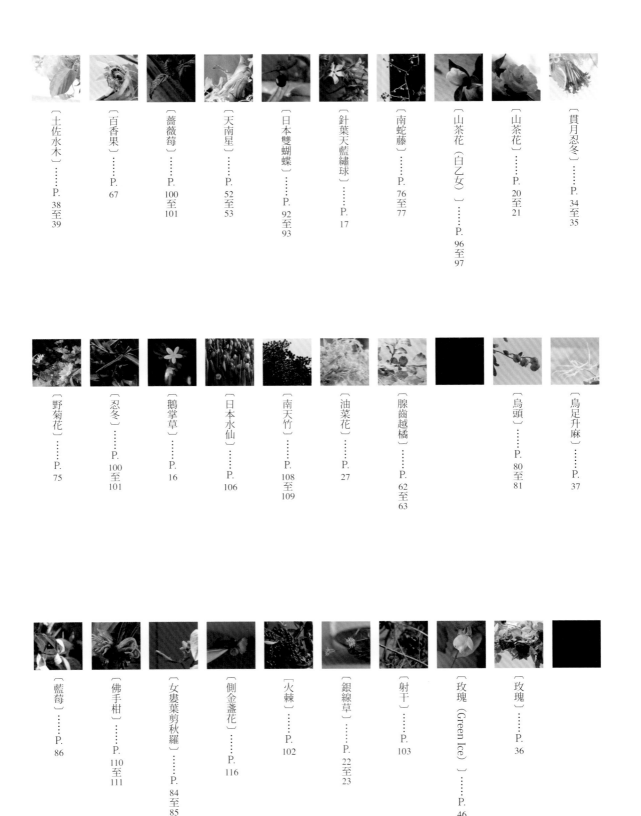

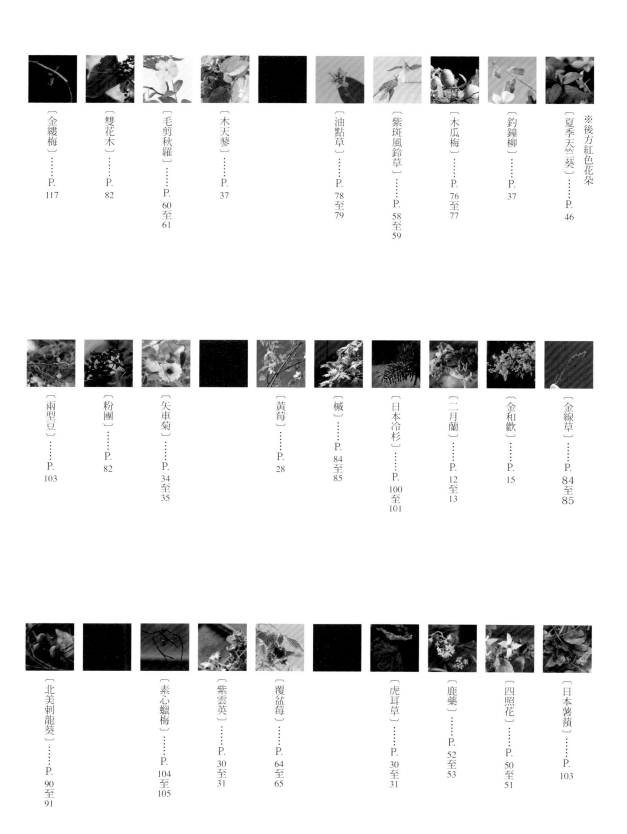

本書的插花地點

オチコチ
※ 店鋪已歇業。
－ P.12 至 21

招山由比濱 4-3-14

神奈川縣鎌倉市由比濱 4-3-14
TEL ／ 0467 至 55 至 5999
OPEN ／ 11：00 至 17：00 週一 • 週二公休
※ 有不定期休假。詳情請至下方網站或聯繫詢問。
http://www. shouzan.org/ 招山由比濱 /
－ P.22 至 31

TIME & STYLE RESIDENCE

東京都世田谷區玉川 3-17-1 玉川高島屋 S • C 南館 6F
TEL ／ 03-5797-3271 FAX ／ 03-5797-3272
OPEN ／ 10：00 至 21：00
http://www.timeandstyle.com/
※ 本書插花的地點是位於青山的總公司，但通常是於
「TIME & STYLE RESIDENCE（二子玉川）」進行插花。
－ P.32 至 39

Style-Hug Gallery

東京都 谷區千駄谷 3-59-8 原宿第 2 共同住宅 208
TEL • FAX ／ 03-3401-7527
OPEN ／ 11：00 至 18：00 不定期公休（展覽期間無休）
－ P.42 至 49

tamiser kuroiso

栃木縣那須塩原市（舊黑磯市）本町 3-13
TEL ／ 0287 至 74 至 3448
OPEN ／ 13：00 至 18：00（僅週日 • 週一兩天營業）
http://tamiser.com
※ 東京 • 惠比壽也有分店。
－ P.50 至 57

器物作家 • 棚橋祐介的工作室
－ P.58 至 67

高田房枝女士的住家
－ P.70 至 77

saruyama

東京都港區元麻布 3-12-46 和光 mansion101
TEL ／ 03-3401-5935
OPEN ／ 13:00 至 18:00
（活動時則不一定）不定期公休
http: //guillemets.net/
────── P.78 至 85

gallery uchiumi

東京都港區東麻布 2-6-8 cadre A 101 號室
TEL • FAX ／ 03-3505-0344
OPEN ／ 12:00 至 19:00 週一 • 週二公休
http://www.gallery 至 uchiumi.com /
────── PP.86 至 93

emic:etic

東京都豐島區要町 3-17-15
「APPARTEMENT MONTPARNASSE」內
TEL ／ 03 至 5966 至 3080
http://www. emicetic.com/
－ P.96 至 103

丹生川上神社下社

奈良縣吉野郡下市町長谷 1-1
TEL/0747-58-0823
－ P.104 至 111

Analogue Life

愛知縣名古屋市瑞穗區松月町 4 至 9 至 2 至 2F
TEL ／ 090 至 9948 至 7163
OPEN ／ 12:00 至 18:00
（僅週三至週六，展示時間至 19:00 止）
https://www.analoguelife.com/ja
－ P.112 至 121

未草

http://hitsujigusa.com
※ 於拆掉前的工作室兼住家。
－ P.190 至 201

我的母親是個將不求回報的愛加諸於料理，費心製作的人。

雖然不是料理專家也不是廚師，

但就算再忙碌也會花費心思和時間，讓孩子們在家中品嚐當季料理，

母親所製作出的料理，充滿著愛。

人為了他人一心一意製作出的東西，

能夠撼動心靈，能賜與之物相當巨大。

我雖然沒有從母親那裡學習到插花方式，

但母親教會了我最重要的事情。

我從花，及許多人那裡得到了愛，

接受來自自然的恩惠，才得以能夠插花。

今後我將藉由孕育花的生命，

向花和人報答恩惠。

能夠製作本書，由衷地感謝給予我機會的十川雅子小姐！

也向參與的所有人致謝。

更希望能將我的愛傳達給本書的每位讀者。

於深秋天空清澈的早晨二〇一六年霜月

谷匡子

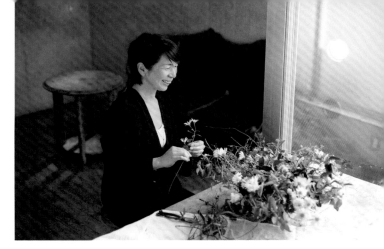

藝術總監／山口美登利
排版設計／宮卷麗（山口設計事務所）
攝影／野村正治
編輯／十川雅子

※本書中P.12到P.121為連載於月刊《Florist》
2012年5月號到2013年4月號的內
容。經重新編排、修正後的文章，除此之
外，皆為全新拍攝之內容。

谷 匡子
（たに・まさこ）

花藝師。出生於兵庫縣生野町，自
5歲起學習插花，其後師承栗﨑昇
氏和濱田由雅氏，1986年成立
doux.cc。藉由插花，融入日本人
特有的自然觀點與審美觀，發表能
以五感體會季節的作品。著有《插
花指南（暫譯）》（誠文堂新光社
發行），2011年5月起於月刊
《Florist》連載。

http://doux-ce.com/

四時花草‧與花一起過日子

作　　　　者／谷 匡子
譯　　　　者／周欣芃
發　行　人／詹慶和
總　編　輯／蔡麗玲
執　行　編　輯／劉蕙寧
編　　　　輯／蔡毓玲‧黃璟安‧陳姿伶‧李宛真‧陳昕儀
執　行　美　術／周盈汝
美　術　編　輯／陳麗娜‧韓欣恬
內　頁　排　版／造極
出　版　者／噴泉文化館
發　行　者／悅智文化事業有限公司
郵政劃撥帳號／19452608
戶　　　　名／悅智文化事業有限公司
地　　　　址／新北市板橋區板新路206號3樓
電　　　　話／(02)8952-4078
傳　　　　真／(02)8952-4084
網　　　　址／www.elegantbooks.com.tw
電　子　信　箱／elegant.books@msa.hinet.net

2018年7月初版一刷　定價 680 元

SHIKI WO ITSUKUSHIMU HANA NO IKEKATA
© MASAKO TANI 2017
Originally published in Japan in 2017 by Seibundo
Shinkosha Publishing Co., Ltd.,
Traditional Chinese translation rights arranged with
Seibundo Shinkosha Publishing Co., Ltd.,
through TOHAN CORPORATION, and Keio Cultural
Enterprise Co., Ltd.

經銷／易可數位行銷股份有限公司
地址／新北市新店區寶橋路235巷6弄3號5樓
電話／(02)8911-0825
傳真／(02)8911-0801

國家圖書館出版品預行編目資料

四時花草‧與花一起過日子/谷 匡子著;周欣芃
譯. -- 初版. – 新北市：噴泉文化館出版, 2018.7
　面；　公分. -- (花之道; 55)
ISBN 978-986-96472-3-6 (平裝)

1.花藝

971　　　　　　　　　　　　　　　107010729

悠遊四季花間
擁抱一束季節馨香

本圖片摘自《綠色穀倉的花草香氛蠟設計集》

花之道 16
德式花藝名家親傳
花束製作的基礎&應用
作者：橘口学
定價：480元
21×26公分・128頁・彩色

花之道 17
幸福花物語・247款
人氣新娘捧花圖鑑
授權：KADOKAWA CORPORATION
ENTERBRAIN
定價：480元
19×24公分・176頁・彩色

花之道 18
花草慢時光・Sylvia
法式不凋花手作札記
作者：Sylvia Lee
定價：580元
19×24公分・160頁・彩色

花之道 19
世界級玫瑰育種家栽培書
愛上玫瑰&種好玫瑰的成功
栽培技巧大公開
作者：木村卓功
定價：580元
19×26公分・128頁・彩色

花之道 20
圓形珠寶花束
閃爍幸福&愛・繽紛的花藝
52款妳一定喜歡的婚禮捧花
作者：張加瑜
定價：580元
19×24公分・152頁・彩色

花之道 21
花禮設計圖鑑300
盆花＋花圈＋花束＋花盒＋花裝飾・
心意&創意滿點的花禮設計參考書
授權：Florist編輯部
定價：580元
14.7×21公分・384頁・彩色

花之道 22
花藝名人的葉材構成&
活用心法
作者：永塚慎一
定價：480元
21×27 cm・120頁・彩色

花之道 23
Cui Cui的森林花女孩的手
作好時光
作者：Cui Cui
定價：380元
19×24 cm・152頁・彩色

花之道 24
綠色穀倉的創意書寫
自然的乾燥花草設計集
作者：kristen
定價：420元
19×24 cm・152頁・彩色

花之道 25
花藝創作力！以6訣竅啟發
個人風格&設計靈感
作者：久保数政
定價：480元
19×26 cm・136頁・彩色

花之道 26
FanFan的融合×混搭花藝
學：自然自在花浪漫
作者：施慎芳（FanFan）
定價：420元
19×24 cm・160頁・彩色

花之道 27
花藝達人精修班：初學者也
OK的70款花藝設計
作者：KADOKAWA
CORPORATION ENTERBRAIN
定價：380元
19×26 cm・104頁・彩色

花之道 28
愛花人的
玫瑰花藝設計book
作者：KADOKAWA
CORPORATION ENTERBRAIN
定價：480元
23×26 cm・128頁・彩色

花之道 29
開心初學小花束
作者：小野木彩香
定價：350元
15×21 cm・144頁・彩色

花之道 30
奇形美學 食蟲植物瓶子草
作者：木谷美咲
定價：480元
19×26 cm・144頁・彩色

花之道 31
葉材設計花藝學
授權：Florist編輯部
定價：480元
19×26 cm．112頁．彩色

花之道 32
Sylvia優雅法式花藝設計課
作者：Sylvia Lee
定價：580元
19×24 cm．144頁．彩色

花之道 33
花．實．穗．葉的
乾燥花輕手作好時日
授權：誠文堂新光社
定價：380元
15×21cm．144頁．彩色

花之道 34
設計師的生活花藝香氛課：
手作的不只是花×皂×燭，
還是浪漫時尚與幸福！
作者：格子‧張加瑜
定價：480元
19×24cm．160頁．彩色

花之道 35
最適合小空間的
盆植玫瑰栽培書
作者：木村卓功
定價：480元
21×26 cm．128頁．彩色

花之道 36
森林夢幻系手作花配飾
作者：正久りか
定價：380元
19×24 cm．88頁．彩色

花之道 37
從初階到進階‧花束製作の
選花＆組合＆包裝
授權：Florist編輯部
定價：480元
19×26 cm．112頁．彩色

花之道 38
零基礎ok！小花束的
free style 設計課
作者：one coin flower俱樂部
定價：350元
15×21 cm．96頁．彩色

花之道 39
綠色穀倉的手綁自然風
倒掛花束
作者：Kristen
定價：420元
19×24 cm．136頁．彩色

花之道 40
葉葉都是小綠藝
授權：Florist編輯部
定價：380元
15×21 cm．144頁．彩色

花之道 41
盛開吧！花＆笑容
祝福系‧手作花禮設計
授權：KADOKAWA CORPORATION
定價：480元
19×27.7 cm．104頁．彩色

花之道 42
女孩兒的花裝飾‧
32款優雅纖細的手作花飾
作者：折田さやか
定價：480元
19×24 cm．80頁．彩色

花之道 43
法式夢幻復古風
婚禮布置＆花藝提案
作者：吉村みゆき
定價：580元
18.2×24.7 cm．144頁．彩色

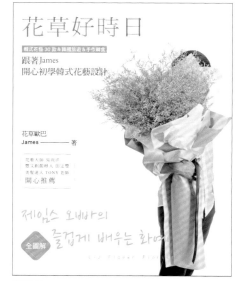

花之道 47
花草好時日：跟著James
開心初學韓式花藝設計
作者：James
定價：580元
19×24 cm．154頁．彩色

花之道 44
Sylvia's法式自然風手綁花
作者：Sylvia Lee
定價：580元
19×24 cm．128頁．彩色

花之道 45
綠色穀倉的
花草香芬蠟設計集
作者：Kristen
定價：480元
19×24 cm．144頁．彩色

花之道 46
Sylvia's
法式自然風手作花園
作者：Sylvia Lee
定價：580元
19×24 cm．128頁．彩色